NO TE QUEJES Y GRABA

CURSO DE **AUTOAYUDA** PARA SER **CINEASTA**

SERIE CINEMÁTICA - PRIMER CURSO
5 Clases en Producción de Video

NO TE QUEJES Y GRABA

CURSO DE **AUTOAYUDA** PARA SER **CINEASTA**

Una Mentoría Intensiva y Personalizada
Producción - Guion - Dirección - Cámara - Sonido - Edición

Por
Andrew Hernández

Copyright © 2024 por Luminne Productions LLC

NO TE QUEJES Y GRABA: CURSO DE AUTOAYUDA PARA SER CINEASTA
Copyright © 2024 por Luminne Productions LLC

Información de Contacto: *luminneproductions@gmail.com*

Portada e Ilustraciones: Valerie Vega
Corrector de Texto: Yarilis Ramos
Corrector de Texto: Christian Lozada
Corrector de Texto: Marlyn Rodríguez
Retrato de Autor: Yadiel Lugo

Todos los derechos reservados. No se permite la reproducción total o parcial de esta obra, ni su incorporación a un sistema informático, ni su transmisión en cualquier forma o por cualquier medio (electrónico, mecánico, fotocopia, grabación u otros) sin autorización previa y por escrito de los titulares del *copyright*. La infracción de dichos derechos puede constituir un delito contra la propiedad intelectual.

ISBN: 979-8-9909418-0-9

Primera Edición: Agosto 2024

ACCEDE A NUESTRA PLATAFORMA CINEMÁTICA

Un espacio cinematográfico especializado en servicios de Producción de Video, Educación Cinematográfica, Creación de Contenido, Asistencia al Cineasta y Proyectos Cinematográficos.

https://linktr.ee/multicinematicplatform

Dedicado a la mujer que me dijo-
"No te quejes y hazlo"
Mi Esposa

EL CONTENIDO

LA BIENVENIDA DEL CURSO CINEMÁTICO 13
EL PROF. HERNÁNDEZ
- El Comienzo ... 15
- El Logro .. 17
- El Fracaso .. 18
- La Meta ... 19

EL ENTRENAMIENTO
- El Maestro .. 20
- El Alumno ... 21
- La Instrucción .. 23

CLASE #1 - EL CINEASTA 25
EL NARRADOR
- El Nombramiento ... 28

EL PROYECTO
- El Valor .. 29
- El Mercado .. 30

EL PRODUCTOR
- La Autoridad .. 31
- El Riesgo ... 32

EL DEBER
- Los Recursos .. 33
- Las Responsabilidades 35
- Las Decisiones .. 37
- Las Prioridades ... 39
- La Visión ... 41

TALLER #1 .. 44

CLASE #2 - LA PLANIFICACIÓN 47
EL DESAROLLO
- La Compañía ... 50
- El Ejecutivo .. 53
- La Industria .. 54
- La Arquitectura ... 57
- El Realizador ... 59
- El Guionista .. 60
- El Gerente .. 63

LA PRE-PRODUCCIÓN
- El Director ... 64
- El Talento .. 67
- La Locación ... 70
- Los Trabajadores .. 72
- Las Herramientas .. 74
- La Previsualización 79

TALLER #2 .. 81

CLASE #3 - LA EJECUCIÓN 83
LA PRODUCCIÓN
- La Tecnología ... 86
- El Departamento .. 89
- El Internado ... 96
- El Coordinador .. 97
- La Oficina .. 98
- El Campamento ... 99
- El Escenario ... 100
- El Asistente .. 105
- Los Códigos ... 106
- La Seguridad ... 107

EL RECORRIDO
- La Verificación ... 110
- La Jornada ... 111
- El Manejo ... 114
- El Descanso ... 117
- El Recogido ... 119

TALLER #3 ... 121

CLASE #4 - LA CULMINACIÓN 125
LA POST-PRODUCCIÓN
- El Corte .. 128
- El Supervisor ... 129
- El Estudio ... 131
- La Digitalización 135

LA EXPLOTACIÓN
- El Distribuidor ... 140
- La Audiencia .. 144

TALLER #4 ... 149

CLASE #5 - LA UNIVERSIDAD 151
EL GRADO
- El Aficionado ... 153
- El Especialista ... 153
- El Veterano .. 154

EL LABORATORIO
- El Cortometraje 154
- El Largometraje 155

EL ACERCAMIENTO
- La Ficción .. 156
- El Documental ... 158

LAS ASIGNATURAS
- El Contenido .. 160
- El Videoarte ... 161
- La Cinemática .. 163

LA CALIFICACIÓN
- La Evaluación .. 165

TALLER #5 ... 167

LA GRADUACIÓN DEL CURSO CINEMÁTICO 171
 LA CERTIFICACIÓN
 • El Premio ... 173
 LA COLOCACIÓN
 • El Posicionamiento 174
 LA ESPECIALIZACIÓN
 • El Videógrafo 177
 • El Empresario 178
 • El Contrato ... 179
 EL CONSEJO .. 181

EL AGRADECIMIENTO ... 185

LA BIBLIOTECA ... 187

EL ÍNDICE ... 197

LOS RECURSOS ... 203

EL CUADERNO .. 211

LA BIENVENIDA DEL CURSO CINEMÁTICO

EL PROF. HERNÁNDEZ

Soy un cineasta normal... Mis estudiantes me preguntan a menudo cómo fue que lo logré; tienen grandes sueños y buscan identificarse con personas ya establecidas en la industria pues creen estar tarde en la carrera para alcanzar sus metas, no han vivido una experiencia extraordinaria o se comparan con los éxitos de otros en las redes sociales. Se desaniman porque no entienden que cada persona corre por su propia suerte y tienen que enfocarse en su propia aventura; grande o pequeña, es única y debes estar orgulloso. Así que siempre respondo: *"mi trayectoria no es especial"*. Me considero una persona común y corriente, que alcanzó sus metas sin trucos de magia o pasadizos secretos. Hasta ni yo mismo sabría cómo replicar mi ordinaria trayectoria, pero les comparto mi historia como herramienta de inspiración. Tenemos que creer en nuestra propia capacidad de crecer, porque antes que todo, primero fui estudiante como tú. Te cuento.

El Comienzo

Desde muy niño me apasionaban las historias. Recuerdo con mucha emoción cuando mi papá me contaba anécdotas sobre su juventud en el campo, toda una aventura. El no acostumbraba llevarme al teatro para ver las películas en la pantalla grande, pero sí recuerdo esa primera vez que él me sentó frente al televisor, puso un videocasete en el reproductor análogo y vimos *Star Wars: The Empire Strikes Back*. Esta película impactó mi vida porque por primera vez me sentí transportado a ese mundo de fantasía y aventuras. Desde entonces, descubrí que era posible narrar cuentos que solo veía posible en mi imaginación; que había una forma de traducir las ideas que tenía dando vueltas en la cabeza hacia una representación visual concreta. Supe que nací para narrar historias como mi papá, pero a través de una pantalla.

En el 2006, grabé mi primera película casera. Todo lo que necesité para lograrlo fue una videocámara de casete, un grupo de amistades y lo más importante, una historia para narrar. En ese momento, tenía diecisiete años y muchas ganas de hacer cine pero no tenía a nadie en mi círculo cercano que me enseñara, pues aprendí por instinto. La lógica de mi *proceso creativo* era el siguiente:

1. Escribir en un papel la idea de una historia.
2. Grabar la historia mediante la captura de imágenes y/o sonidos.
3. Editar el material, ya grabado, para montar un video.
4. Presentar el video en un lugar donde las personas disfruten de la historia

Este proceso creativo me funcionó. Hice mi primera *película de video* y ya me creía ser el mejor cineasta de mis tiempos Steven Spielberg; pensé que todo lo que me propusiera era posible, así que le metí todas mis ganas y a los veinte años ya era un creador de videos autodidacta. Mis primeros intentos en contar historias fue a través del medio sonoro. Un amigo me regaló una económica grabadora de sonido modelo *Tascam DR-07,* y con mi propia voz creé diálogos narrativos. Tiempo después, encontré una computadora, vieja y abandonada, con sistema operativo *Windows XP*. En esta máquina escribí mis historias utilizando *Office Word* y editaba mis creaciones de video en *Windows Movie Maker*. Mi determinación en aprender, y continuar creciendo a un nivel superior, me llevó a tomar la decisión de ahorrar para alcanzar la meta en tener mi primer presupuesto de inversión: $100. Esperé a una venta del madrugador con precios especiales y me compré una *Canon FS300*. Esta fue mi primera videocámara de mano para practicar mis ideas visuales, y experimenté mucho con fabricaciones caseras que aprendí con videotutoriales, como los del canal de *Indy Mogul*, que consumía de la internet. Aprendí de ellos a recrear en video, la ilusión visual de un trasplante de corazón con dos globos para cumpleaños.

Inadvertidamente, mi anhelo creció y me propuse lograr ser el mejor; quería ser como los "profesionales" que hacían las películas para la pantalla grande. Poco tiempo pasó para darme cuenta que necesitaba de un mentor; una persona con experiencia que me tutelara. Durante mi formación, no había una comunidad de cineastas accesible y el mundo digital de las redes sociales no había explotado como en la actualidad. Sin embargo, en retrospectiva, fue para mejor. Estoy convencido que al no encontrar la ayuda que tanto pedía para adentrarme al círculo de la industria en mi isla, no hubo oportunidad para apagar la llama de entusiasmo que cargaba. Nadie me intimidó, ni me puso obstáculos. Más importante aún, no tenía con quién compararme por lo que mi autoestima permaneció estable, mantuve los pies en la tierra y no desarrollé expectativas irreales. Llegué hasta donde estoy como un niño con su inocencia intacta.

Siempre me pregunté si estaba haciendo las cosas correctamente. Me consideraba un creador de videos autodidacta, y mi ambición parecía no tener límites. Pero, "*¿Cómo sé si lo estoy haciendo bien?*" La verdad no tenía tiempo para contestarme esta pregunta. Siempre me mantuve ocupado con una meta fija, ser un profesional. Y para lograrlo, me hice esta idea que tenía que llegar a la pantalla grande. Nada más de pensarlo me sobrecoge la emoción y me daban ganas de continuar esforzándome, pero la razón me ponía en perspectiva de que

ese sueño estaba muy distante de mi realidad. Cumplidos los veintitrés años, ya poseía un grado asociado en ingeniería electrónica, trabajaba en una tienda por departamentos a tiempo parcial y no podía dejar de pensar en cómo usar la tecnología a mi favor y crear más videos, así que hacía trabajos audiovisuales para clientes por mi lado.

Un día del 2011, cuando estaba a punto de disfrutar la película *Transformers: Dark of the Moon* en la pantalla grande, se proyectó un corte comercial que capturó mi atención al instante. Se trataba de un colegio que ofrecía estudios académicos de bachillerato en artes digitales y su mayor atractivo era que podía crear videos con las mismas herramientas que usan los profesionales. Recuerdo que me dije: *"esto mismo es lo que necesito"*, no dudé y visité las facilidades pues no tenía nada qué perder. En el campus, pregunté por algún curso en el que me enseñaran a hacer videos y me ofrecieron un programa, para entonces recién abierto y con pocos estudiantes, donde trabajaría con cámaras. Ahí decidí estudiar una carrera universitaria llamada *Cinematografía Digital*, porque estaba convencido de que lograría ser un profesional, estudiando.

El Logro

Nunca me pasó por la mente que estudiaría tanto para vivir económicamente de este oficio. Mi deseo genuino era lograr crecer en lo que me apasionaba y, en la actualidad, soy emprendedor. Entre tantas experiencias, logré grabar en estudios industriales con cámaras de alto calibre industrial como la ARRI Alexa; diseñar la construcción de laboratorios multimedia; distribuir películas en la pantalla grande y exhibir videos en el Coliseo de Puerto Rico. Alcanzados mis treinta y cinco años, soy dueño de mi propia compañía de producción, *Luminne Productions, LLC,* he realizado múltiples proyectos de video para celebridades, televisión, *podcast*, estrategias de mercadeo, efectos visuales, orquestas y mi primera película: *El Sueño Más Grande (2022)*. Culminé una maestría en fotografía, un bachillerato en cinematografía y una certificación de *REDucation* porque me apasiona estar a la vanguardia sobre temas que alimenten mi inteligencia creativa. Me entusiasma aprender, enseñar y ser portavoz de la materia, por lo que he tenido la oportunidad de vivir el sueño y ofrecer conferencias sobre cine en la Universidad Central de Florida; en el simposio *Sare for Senate 2024* en New York; al equipo creativo de *Church on the Rock* en Missouri; en la Universidad de Málaga en España y en la Universidad de Puerto Rico. He contribuido en la expansión comunitaria del cine en Puerto Rico. Soy profesor en los Cursos

Cinemáticos del Caribe, miembro de la directiva del Puerto Rico Film Festival y me destaqué como director académico del Bachillerato de Cinematografía en *Atlantic University*.

Mis proyectos han recibido cobertura en noticias internacionales y también ganado premios en festivales de cine en Puerto Rico, Santo Domingo y Estados Unidos. En el prestigioso *Suncoast Chapter Emmy Awards*, gané dos *Emmys* y fui nominado seis veces. Sin embargo, a pesar de haber recibido múltiples reconocimientos, considero que todavía no he logrado ganarme ser un profesional. Y no, no estoy tratando de ser modesto. Siento que mi mayor honor al momento, es que sigo siendo un estudiante.

El Fracaso

Reflexiona en tus metas por un momento, ¿qué es lo que se supone que te complete como profesional? No me malinterpretes, estoy agradecido de todas las oportunidades que me ha dado la vida. En el transcurso de mis éxitos, he recibido fuertes lecciones sobre cómo se visualiza un ganador. He enfrentado grandes obstáculos, he tenido que hacerle frente a la frustración y, más importante, he perdido muchas más veces de las que he ganado. He sido víctima de clientes estafadores, he dejado videos sin completar por falsas promesas de finaciamiento, he tenido trabajos detenidos por diferencias entre compañeros, me he dejado llevar por la ilusión de ganar un concurso y regresar con las manos vacías, he sufrido accidentes físicos, desánimo emocional e impotencia económica. Hasta llegué a proyectar en la pantalla grande, pero no definió mi crecimiento profesional. En fin, he tocado fondo, solo y sin apoyo. Pero entendí a la fuerza que aprender es un privilegio y el hacer es el más grande honor; que los logros son verdaderas oportunidades, no la finalización de una meta.

Confieso que hay momentos muy difíciles en la carrera, a veces sentía que me encontraba en una batalla campal, donde nos arrojaban a todos, y que sobreviva quien pueda. Ahí debes sujetarte a la única convicción que vas a lograr todo lo que te propones. Por eso notarás que te hablaré con franqueza, pues no me parece correcto alentarte a creer que todo saldrá como esperas. Escribiré con un tono militante, no me tomes a mal cuando parezca estar dándote una lección. Mi intención es acompañarte en un entrenamiento intensivo y honesto; ayudarte a enfrentar con valentía las dificultades que están por presentarse.

Mi carrera aún no ha terminado y debo continuar adelante. El mundo seguirá moviéndose y las personas que están dispuestas a generar cambios se moverán sin dudarlo a pasos agigantados. No importa el tamaño de tus logros, te mereces celebrar cada nivel alcanzado, como sea el grado de dificultad, porque te ayudará a medir la calidad de tu desempeño a través del crecimiento y no del éxito. En mi caso, nunca me propuse ser productor, profesor o empresario; mucho menos ser reconocido por la industria profesional. Estos son títulos que alimentan el ego, representan el éxito y hasta te pueden hacer creer que ya lo sabes todo hasta bloquear toda oportunidad de crecer como estudiante. La profesión no es un éxito que alcanzas con los logros, sino una pasión que desarrollas con el crecimiento.

La Meta

Se los dije– mi historia no es perfecta. Tampoco será especial para muchos. Pero es mía, y ser alguien normal me parece suficiente. Es más, si pudiera viajar atrás en el tiempo y tener la oportunidad de encontrarme con mi versión principiante, justo en esos momento cuando dudaba si lo que estaba por emprender daría resultados, le diría solo una cosa: *"ya eres un campeón"*. El éxito no está reservado sólo para las personas privilegiadas. Me tomó una década aceptar que lo logré, ¿quieres saber cómo? Un día, como cualquier otro, me detuve por un segundo para tomar un respiro. Había pasado mucho tiempo desde que comencé la carrera en la que no miré hacia atrás porque había que continuar hacia adelante. Pero, no más. Tomé la decisión de voltearme para observar el camino recorrido. Para mi sorpresa, aprecié todo porque me formó el proceso, no el resultado final.

Hay una tendencia en los estudiantes de sobre-estimar sus logros a corto plazo y sub-estimar el proceso a largo plazo. Esta no es una carrera de velocidad, es más bien de resistencia. Estamos inmersos en un deporte para atletas de alto rendimiento y requiere de mucha disciplina. Si quieres lograrlo, debes comprender que la resiliencia es compulsoria. La experiencia se genera de los errores y la tolerancia es el resultado de enmendar los descuidos, las equivocaciones o los desaciertos. Para mí ha sido bien difícil llegar hasta aquí, pero estoy orgulloso del resultado. Aprendí a valorar cada intento por aprender algo nuevo, cada error de guion, cada falla técnica en cámara, cada corte equivocado en edición y, por supuesto, cada persona que apoyó mis videos de principiante.

En la carrera no siempre se gana, pero se aprende a cómo no perder. Así que, anímate a dar tus primeros pasos y comienza la carrera. En el arranque,

toma tu tiempo porque formar tu estilo único de caminar será difícil y doloroso. No te preocupes, tienes permiso de cometer errores y experimentar sin miedo a ser juzgado, ya cuando te vengas a percatar, serás todo un profesional.

EL ENTRENAMIENTO

El Maestro

Mi mamá es maestra de profesión y yo siempre quedaba impresionado de su pasión por enseñar sin esperar algo a cambio. En mi adolescencia descubrí que me corre entre las venas esa misma pasión por la enseñanza y, tratando de imitar a mi madre, adiestraba a mis compañeros habilidades blandas. Era, y sigue siendo, muy gratificante para mí ver a un estudiante emplear lo enseñado. Se sentía como si estuviera haciendo trampa en el sistema, o como si la vida se encargara de devolverme el favor pues mientras más enseñaba, más aprendía.

Ahora, con poco más de diez años en el magisterio a nivel universitario, reconozco que no me identifico con el título de *profesor*, lo encuentro muy normativo, sistemático y distanciado del estudiante. Me considero un *maestro*; alguien que instruye a otros en la materia a la que se dedica. No es que no se pueda enseñar sin dedicarse a hacer, conozco a excelentes educadores que no hacen, es que me consta de hacedores que son terribles educando.

En mi caso particular, siempre se me inculcó la importancia de adiestrar al estudiante con un entrenamiento personalizado. Esta es una metodología educativa que requiere, al instructor, estar presente durante toda su etapa estudiantil. Y no todos los educadores están dispuestos a tener esta relación de *puertas abiertas*. Mi mayor deseo es que todos tengan el acceso al aprendizaje, y por eso me dedico a ofrecer enseñanzas aún así sea a largas distancias.

Por tanto, te ofrezco este libro de texto y te invito a intentar mi método de estudio para que le saques el mayor provecho posible:

1. Primero, lee despacio y marca los puntos de interés con un lápiz resaltador.
2. Luego, agarra un *cuaderno de clases* y anota sobre interés y/o curiosidades que resaltan de la lectura. Puedes usar el que dejé en las hojas de apuntes al final del libro. Dibuja gráficos si te resulta más fácil, pero reacciona a lo que te llama la atención.
3. Entonces, busca referencias y material complementario que respalde y/o refute

lo que lees. Si no entiendes algo, busca en la internet por sus significados. Lo importante es que no te quedes con la duda.

4. Explícate en voz alta por qué es tan importante lo que acabas de leer. Obliga a tu cerebro a entender la información para así fortalecer la memoria, pues consumes tanto contenido que optará por olvidar la enseñanza. Resiste y estimula la memoria, para registrar el cincuenta por ciento de lo aprendido en el hipocampo. Recuerda, no se trata de memorizar, es *entender* para dominar.

5. Aplica lo que aprendiste, es una excelente forma de comprobar si dominas las destrezas. Si practicas en un escenario real, tu cerebro sentirá una satisfacción de recompensa, y creará un hábito nuevo aprendido.

6. Comparte la enseñanza, si quieres explotar el cien por ciento de mis lecciones, tienes que hacer la rutina de explicar a otra persona el contenido. Compartir la información obliga a tu cerebro a esforzarse en resolver los problemas y ser comunicados de manera efectiva.

Me tomó años escribir este libro que recoge todas las experiencias que me han formado para crear un manual que te permita encontrar la mejor forma de alcanzar una carrera profesional. Si eres como yo, una persona normal, y buscas una mentoría, paso a paso, para hacer películas de video, este maestro es para ti.

El Alumno

¡Es cierto! El sistema laboral de la industria cinematográfica no requiere de un diploma académico que certifique tu conocimiento práctico para ejecutar un trabajo. ¡Ya está por escrito! Hay personas ansiosas por ejecutar que se les ha inculcado la idea de que para *hacer cine no tienes que estudiar la teoría*. Verdaderamente se refieren a no perseguir estudios universitarios e ir directo a aprender de manera pragmática. No obstante, me gustaría estudiar un poco esta forma de pensar y dejar al expuesto el argumento.

La teoría no es sinónimo de universidad. Pero es el fundamento necesario para desarrollar las destrezas deseadas sobre una profesión específica. Imagina al gran Steven Spielberg diciendo que él hace sus películas sin la necesidad de usar la teoría, y que su ingenio sólo viene por arte de magia en la práctica. ¿No tiene sentido, verdad? La práctica y la teoría son complementarias y deben estar alineadas. ¿Tienes sed de ser cineasta? El manantial del aprendizaje tiene

dos fuentes, la información que brota de la teoría y la técnica que emana de la práctica. Para alcanzar la excelencia en tu vocación, debes tomar del contenido en las dos fuentes. Sin embargo, no todos los que quieren hacer cine tienen acceso a la misma fuente de conocimiento. Algunos son adoptados por un mentor y otros se instruyen a sí mismos, con libros de texto y guías en internet. En el fondo, no importa de dónde obtienes la información, no lograrás aprender si no tienes el "deseo"; y es lo único que no puedo enseñarte. Puedo mostrarte las herramientas, pero ellas no son las que hacen cine. Por ejemplo, te conté sobre mis comienzos con métodos caseros para hacer películas de video, ¿te acuerdas, verdad? Pues continúo con la misma fórmula en la actualidad. Las herramientas serán más sofisticadas y las prácticas seguirán evolucionando, pero la teoría sigue siendo la misma desde que comencé. Entonces, ¿por qué la calidad ha mejorado? Fácil, por mi voluntad de aprender.

 La etapa del alumno es NECESARIA para desarrollar la mejor versión de ti. La mayoría de los principiantes quieren brincar esta etapa, influenciados por las redes sociales, y pagan un precio muy alto; están desesperados, persiguen resultados inmediatos, no miden consecuencias. Este tipo de cineasta busca validación, gasta mucho dinero, y hasta destruye buenas relaciones en el camino. Para resistir caer en el apuro, debes encontrar una causa mayor que tu satisfacción personal. Enfócate en los principios universales de servir, ayudar, enseñar, concientizar o entretener; algo que trascienda los resultados individuales para encontrar la plenitud de haber cumplido un propósito importante en ti y en la vida de otros. Ahora, ¿qué tipo de comportamiento tienes hacia el aprendizaje? Te explico, existen tres tipos de comportamiento que afectan el rendimiento de un alumno en su proceso de aprendizaje.

- *El conformista* - Son alumnos optimistas que interrumpen su etapa de principiante y se estancan fácilmente cuando se descuidan; que se apresura en hacer sin aprender.

- *El perfeccionista* - Son alumnos pesimistas que brincan su etapa de principiante y se estancan fácilmente cuando se idealizan; que se concentra en aprender sin hacer.

- *El equilibrado* - Son alumnos realistas que atraviesan su etapa de principiante y no se estancan cuando se realizan; que se concentra en aprender y hacer al mismo tiempo.

Debes estar preparado emocionalmente para no dejar que te afecten las comparaciones. No es que la crítica externa esté demás, pero para un principiante es muy peligroso porque puede destruir el ego desde el arranque. El mejor indicador para saber qué tipo de alumno eres, está en tu propio *desarrollo personal* y no en las influencias. Para evitar caer en esa trampa, yo utilizo un mecanismo de autocrítica. Cada año, cuando preparo mi plan de trabajo, comparo mi más reciente video con el anterior. Debo sentir al menos un grado de vergüenza por mi trabajo pasado, lo suficiente como para detectar si he mejorado en algo y en qué áreas continúo en el mismo lugar, para así buscar cómo puedo seguir mejorando.

La Instrucción

El Curso Cinemático en este libro está diseñado con el propósito de evaluar tu desempeño estudiantil. Podrás medir tu progreso académico mediante una lectura semanal. Tendrás a la mano materiales de lectura, referencias de películas, talleres de aplicación, dinámicas grupales y consejos estratégicos; todo lo necesario para ayudarte en la elaboración de una película de video.

Las definiciones de las palabras que conforman el vocabulario cinematográfico están explicadas en un contexto básico, utilizando un lenguaje digerido con metáforas simples y anécdotas personales, para que puedas comprender su significado. Al terminar el curso, podrás repasar tu crecimiento profesional, recibir una certificación por tu desempeño y disfrutar de tus trabajos realizados.

Una última instrucción importante– Eres estudiante y nadie es perfecto. No te castigues con pensamientos negativos. Pase lo que pase, regálate a ti mismo una dosis de amor propio y celebra cada clase que termines. No importa el resultado final, lo hiciste. Ahora, no olvides invitarme a la fiesta de tu estreno. ¡Quiero celebrar tus logros!

Recuerda, yo me apunté a estar contigo en toda tu etapa.

¡Voy a ti, campeón!

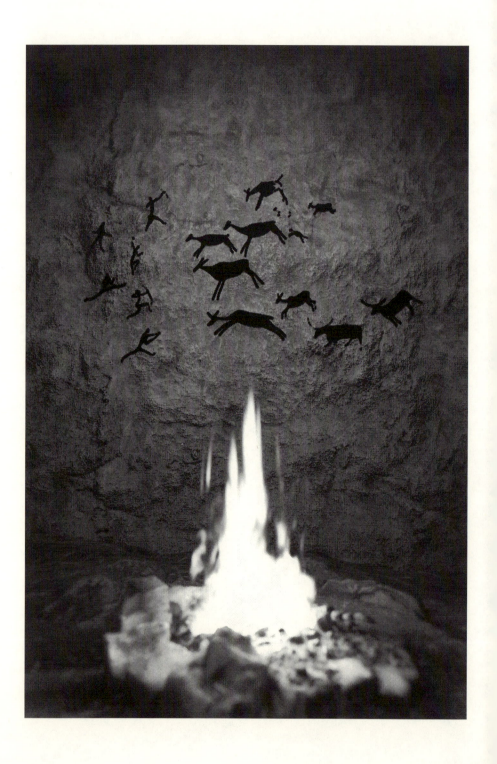

CLASE #1
EL CINEASTA

EL NARRADOR

Entonces, quieres ser un *cineasta*. A ver, imagina estos escenarios:

1. Estás acampando en un profundo bosque en medio de una noche fría y estrellada. Estás sentado frente a una fogata, acompañado por un niño curioso; con hambre de aventura.

 ¿Qué leyenda le narrarías?

2. Estás de visita en la biblioteca histórica de tu ciudad capital. Te sientas alrededor de un grupo de niños, con diferentes nacionalidades, que buscan educarse para construir el futuro de la sociedad.

 ¿Qué cuento les narrarías?

3. Estás dentro de una acogedora cabaña pero adentrada en un campo remoto. Te sientas en la sala, antes de dormir, y compartes tiempo de calidad junto a una niña con deseos de soñar en grande.

 ¿Qué anécdota le narrarías?

Un *narrador* tiene el importante encargo de mantener nuestra historia viva para garantizar la supervivencia de la humanidad. Este presta su oído a los consejos de vida que nuestros antepasados han dejado en forma de citas; los códigos que cargaron ellos de sus ancestros. Esas historias quedaron registradas en diferentes maneras, narradas de persona en persona, escritas en algún material tangible o dibujadas en cuevas para dar la ilusión del movimiento.

En mi cultura, nuestros abuelos nos hablan con dichos como: *"No todo lo que brilla es oro..."*, *"Cuentas claras, conservan amistades..."* y hasta *"El que no oye consejos, no llega a viejo..."*. Estos refranes cargan un mensaje que estimula imágenes y sonidos en nuestra mente e impactan nuestra manera de entender el mundo; son una pieza del rompecabezas que preserva nuestras vivencias. Del mismo modo, en el último siglo, los seres humanos hemos logrado actualizar la manera que narramos nuestra historia común mediante la proyección de audiovisuales. El *cine* es nuestra más reciente forma de expresión y representa cuatro áreas importantes de nuestra sociedad:

1. *Ciencia*: Usamos la tecnología para proyectar en una pantalla la ilusión de imágenes en movimiento.
2. *Arte*: Usamos la creatividad para expresar visualmente las historias que viven en nuestra imaginación.
3. *Comunicación*: Usamos el lenguaje visual para compartir información que trasciende las barreras culturales.
4. *Negocio*: Usamos el entretenimiento para generar empleos y capitalizar las vistas con una economía industrial.

El Nombramiento

"Cineasta", por mucho tiempo me pregunté qué significaba esa palabra; me intimidaba porque sonaba muy romántica. Sufrí el síndrome del impostor y pensaba que primero debía ganar algún reconocimiento importante que me otorgara dicho título. Nunca me sentí digno de cargar un título tan grande. Pero después de muchos años intentando ser uno, descubrí que nadie tiene una lista de obligaciones, para otorgar el título de nuestro oficio, y hoy puedo decir que soy un cineasta. De hecho, lo fui desde el principio.

El concepto cineasta se traduce al inglés como FILMMAKER, que se compone de dos palabras: *film* de película y *maker* de hacedor. Por consiguiente, un cineasta es toda aquella persona que "hace películas", sin importar en qué área participan, ciencia, arte, comunicación o negocio. El único requisito es tener el deseo de echarle ganas a esto; hacerlo con excelencia y pasión. En una entrevista por Joseph Gelmis en su libro *The Film Director as Superstar*, el respetado cineasta Stanley Kubrick de películas como *Full Metal Jacket, 2001: A Space Odyssey* y *The Shining*, responde la pregunta de cómo volvería a aprender hacer cine si tuviera que comenzar.

> *"La mejor educación en películas es hacer una. Aconsejaría a cualquier director neófito que intentara hacer una película por sí mismo. Un corto de tres minutos le enseñará mucho."*

No importa si eres estudiante, entusiasta o empresario. No importa si eres guionista, camarógrafo y editor. No importa si eres productor o director. Todos somos hijos del cine, todos somos cineastas.

Si aún queda alguien con duda de su profesión, aprovecho este libro para hacerle un gesto de nombramiento:

Yo, Director Andrew Hernández, hacedor de películas, con el poder que me confieren mis credenciales cinematográficas... Los declaro

¡Cineastas!

¡Felicidades! Anímate, tienes que creerlo. Mírate en el espejo y proclama en voz alta:

¡YO SOY CINEASTA!

¡Dilo con fuerza para que te comprometas contigo mismo a completar el Curso Cinemático!

EL PROYECTO

Hacer cine, en términos prácticos, es la fabricación de un producto. Todo producto, en su naturaleza, pasa por tres etapas de ***producción*** para existir. Algo se comienza mediante la planificación, cobra vida mediante la ejecución y en su culminación es exportado a un consumidor. A nuestra determinada fabricación audiovisual le llamaremos ***proyecto cinematográfico***.

El Valor

Este producto digital tiene *valor de mercado*, ya que se beneficia económicamente cuando el consumidor lo compra para su disfrute personal. A este interés transaccional de oferta y demanda se le conoce como negocio. Si hay negocio, significa que se puede continuar haciendo proyectos.

¡No tan rápido! Es muy costoso poner en marcha la producción de un proyecto emergente. A pesar de la accesibilidad con los avances tecnológicos, los cineastas en crecimiento a menudo se encuentran haciendo grandes esfuerzos, para poder

financiar sus producciones. Te estarás preguntando continuamente cuánto debes invertir a la hora de levantar un proyecto. Especialmente cuando en nuestro negocio se pone el dinero de producción por adelantado y luego, cuando se vende al consumidor, es que se recibe el *retorno de inversión (ROI)*.

El Mercado

El *valor de producción* de un proyecto se determina por el tamaño del *mercado*; lo determina el consumidor con su elección cuando eligen qué proyecto ver, a cuánto y cuándo. Para algunos es un lujo disfrutar de una noche de entretenimiento, pero si hay una gran necesidad, estarán dispuestos a pagar el valor. Como diría el personaje de Fry en la serie animada *Futurama*:

> *"¡Cállate y toma mi dinero!"*

El rango económico para recompensar la cantidad de inversión en una producción ya está fijado por el mercado. A esto se le conoce como una *demanda elástica*. Es el hábito de la gente, cuando tienen que decidir si comprar con su tan preciado dinero y reaccionan a los cambios de precios. Compara la demanda tú mismo, por el precio de una taquilla regular en el cine, puedes escoger entre ver la película *Star Wars: The Force Awakens* que costó $533 millones producirla, o ver tu futura película de "micro presupuesto" que te costará alrededor de $20 mil, según se exige para poder aplicar al Sindicato de Actores de Cine-Federación Estadounidense de Artistas de Radio y Televisión *(SAG-AFTRA)*. Por esto es MUY importante que tengamos en cuenta quién es nuestro consumidor a la hora de hacer un proyecto, pues ellos son el propósito primordial por el cual hacemos cine en primer lugar

Pienso que para algo llamarse cine, no solo debe existir una historia audiovisual, debe haber una persona que lo experimente. De otra manera, ¿para qué producir un proyecto, si no hay quien lo disfrute?

EL PRODUCTOR

Detrás de cada PRODUCTO, hay una PRODUCCIÓN; de cada producción, hay un **PRODUCTOR**. La regla número uno del cine es que el productor es el dueño del proyecto porque sin él no hay producto que producir. Te noto un poco perplejo– Para aliviar tu mareo, y superes este trabalenguas, te dejo reveladas las razones:

1. Es quien está con el proyecto desde el comienzo cuando decide hacerlo, hasta el final cuando decide terminarlo.
2. Es quien voluntariamente adquiere todos los recursos para emprender y ser el principal beneficiario, ya sea económico o social.
3. Es quien tiene total control, y poder, sobre la ejecución del proyecto en todas sus fases. Desde la parte creativa hasta el financiamiento.
4. Es quien responde por todo en el proyecto, lo bueno y lo malo.
5. Es a quien la *Academia*, en los premios *Oscars*, reconoce en su ceremonia cuando se dicen las famosas palabras *"And the Award for Best Picture goes to…"*.

En fin, el productor tiene la primera y última palabra. ¡PUNTO!

La Autoridad

Hay una idea errónea sobre la figura del *director*. La cultura popular coloca esta posición como la de más alto rango en una producción, y no hay nada más lejos de la realidad. Si el proyecto fuera una panadería, el director sería el panadero y el productor sería el dueño. El director lidera narrativamente el contenido audiovisual, pero el productor es quien administra la empresa, y corre las tareas diarias de la producción.

Muchos tienen la tendencia de romantizar ese momento en que puedan lograr llamarse director, pues tienen una percepción del cine como expresión artística. Pero, la verdad no es tan fascinante. El productor es quien contrata al director, eso es un hecho. La naturaleza de esta jerarquía demanda que el productor sea autosuficiente y el director sea dependiente de la autorización de sus superiores. En otras palabras, el director no narra la historia que desea, narra la historia para lo que se contrata. Si buscas libertad creativa, debes asegurar tener la autonomía del proyecto porque esta potestad se reserva al productor. Ahora, vístete con tu mejor traje. Si la salida es por el día, te pones la "boina" de director. Por otro lado, si la salida es de noche pues te pones el "gorro" de productor.

Ya veo– Eres terco, te colocaste la boina. Después no quiero escuchar quejas, estás advertido. Por cierto– Te luce genial, solo digo.

El Riesgo

Si sueñas con ser director algún día, no te recomiendo la estrategia de esperar la llamada de un productor. ¡Hay alto riesgo! Estás en un deporte muy competitivo y al momento no hay alguien que se muera por financiar tu historia. Te explico las reglas.

 Para ganar, se juega con creatividad y se apuesta con estrategia. El jugador quiere ganar la fama, y el apostador quiere ganar la fortuna. Dependiendo de tu preferencia, tendrás inclinación entre jugar o apostar. Si en un hipódromo los proyectos son los caballos, entonces los directores son los jinetes y los productores son los apostadores. ¡Boom! Suena el disparo y los caballos arrancan a correr. Los jinetes están concentrados en mantener el control para que sus caballos se mantengan en galope y llegar al poste que marca la línea final. Por otro lado, los productores esperan en la meta preparados para celebrar el primer lugar. Asumo que esta es tu primera carrera como jinete. Se nota lo emocionado que estás; has creado la ilusión de que tienes la posibilidad de ganar, y por eso todos deben apostar a ti. Pero la realidad es que nadie se tomará el riesgo para averiguar si tendrás la suerte de principiante. Pregúntate a ti mismo "¿Quién va a apostar en mi proyecto, si no me he probado como cineasta?". Las estadísticas no están a tu favor. Según el servicio líder de guiones en el mundo *Gremio de Escritores de América Oeste (WGAW)*, se registran más de 50,000 piezas de material literario cada año. Y según *Statista*, los Estados Unidos y Canadá lanzaron juntos 504 películas en el 2023. Esto significa una tasa debajo del 1% para un director escribir el guion de un proyecto y lograr hacerlo realidad.

Espera un momento– ¿Qué es esto? Todos están atónitos. ¡Es increíble! Tu caballo va por la delantera y–

¡WAAAA! ¡Felicidades! ¡Ganaste! ¡El público se ha enloquecido! ¿Quién lo iba a imaginar? Te guste o no, la manera más rápida de ganar como cineasta es comenzando como PRO-DUC-TOR.

EL DEBER

El productor tiene la obligación de comprometerse con su proyecto, conociendo sus deberes cómo la palma de su mano. En ella tiene los cinco dedos del deber.

Los Recursos

Adquirir y balancear los recursos es el deber primordial de un productor. Es como un héroe que está llamado a proteger el proyecto y para lograrlo debe administrar tres poderes: ECONOMÍA, RAPIDEZ y EFICIENCIA. Pero aquí está el detalle, la fuente de energía tiene un costo y está limitada a tres gemas sobrenaturales:

- *La Esmeralda del DINERO* es la más deseada, pero la menos valiosa.
- *El Zafiro del TIEMPO* es la más necesaria, pero la menos duradera.
- *El Rubí del ESFUERZO* es la más requerida, pero la menos trabajada.

Estas piedras preciosas son igualmente poderosas y, al utilizarlas, pierden poco a poco su energía hasta acabarse. Debes ser económico con el dinero, rápido con el tiempo, y eficiente con el esfuerzo. Sin embargo, la aventura comienza con solamente una de las gemas, pues ningún productor tiene acceso directo a las tres fuentes desde el inicio. En la medida que vayas avanzando, se adquieren, pero debes almacenar la mayor cantidad de ellas y usarlas sabiamente. Ahora ve con cuidado, te espera una larga aventura.

¡Espera!, hay algo más que debes saber antes de salir. Cuenta la profecía que hay una cuarta piedra escondida.

"Solo el escogido podrá reunir las tres piedras en un perfecto balance, para obtener el infinito poder que desata el Diamante de PRODUCCIÓN"

Se dice que quien posea esta cuarta piedra, tendrá recursos infinitos. Pero nadie la ha descubierto, son solo mitos. Mientras tanto, concéntrate en conquistar las que tienes a tu alcance. Al obtener las piedras, podrás construir un castillo, ladrillo a ladrillo, y defender el proyecto a tu cargo de cualquier enemigo. Existen tres castillos universales y cada uno representa una manera distinta de mandato:

1. *El Castillo del Jefe:* El Rey se reserva las llaves de su castillo para abastecerse de dinero y ser más rápido. Ocurre cuando el productor da una orden que se tiene que ejecutar sin excusas. Es muy extraño que un estudiante tenga absoluta lealtad de sus compañeros. Si cuenta con pocos recursos, no tendrá la potestad de exigir favores. De tener el privilegio, se ejerce con ética profesional. Gobernar en la monarquía te costará todas tus esmeraldas y nunca serán suficientes.

2. *El Castillo del Socio:* Los Representantes se comparten las llaves del castillo para abastecerse de tiempo y ser más eficientes. El productor se rodea con colegas que reúnen sus recursos, y a la hora de dar una instrucción primero se consulta. La formación de esta relación entre estudiantes se fortalece a medida que crecen juntos. Delegando plena confianza en un presidente que les prometa el bien de todos. Gobernar en la república te costará una gran suma de zafiros cada vez que se consuman.

3. *El Castillo del Líder:* La Gente divide entre ellos las llaves del castillo para abastecerse de esfuerzos y ser más económicos. Todos tienen voz y voto dentro de un censo electoral, donde cada uno será escuchado igualitariamente. Es un método lento donde los estudiantes dependen del compromiso de cada miembro del grupo. Pero si eligen a un líder con una buena causa, pueden ser una fuerza imparable y lograr enormes triunfos. Gobernar en la democracia te costará un millón de rubíes por cada voto.

A lo largo de tu caminata tendrás que hacer malabares en los tres diferentes escenarios para lograr un *sistema de gobierno* estable con tu proyecto. No te ciegues con el poder de las piedras, consumelas sólo cuando veas apropiado el momento. Evita caer en los extremos como, usarlas con egoísmo sin considerar a los demás o desperdiciarlas por desinterés propio en el proyecto. Sostén tu producción fuerte y no permitas que te la destruyan.

Las Responsabilidades

La libertad de producir trae consigo RESPONSABILIDADES. El productor tiene el deber de asumir las consecuencias de sus actos. Se te va a juzgar únicamente por el proyecto finalizado, quede como quede. Esto significa que serás culpable de los resultados finales, sin importar la complejidad de la producción. George Lucas, productor de la legendaria saga de *Star Wars*, en una entrevista por la *Academy of Achievement* comentó:

> *"No se trata de ¿cuán bien puedes hacer una película? Es ¿cuán bien tú la puedes hacer dentro de las circunstancias? Porque siempre hay circunstancias. Y tú no puedes usar eso de excusa. No puedes poner un cartel antes de la película que lea 'bueno, tuvimos un problema muy malo, ustedes saben, el*

actor se enfermó y llovió ese día y tuvimos un huracán y ya saben la cámara se rompió'. Tú no puedes hacer eso. Tú simplemente tienes que mostrarles la película y tiene que funcionar."

Los proyectos están repletos de problemas. Hay tantas situaciones ocurriendo al mismo tiempo, que puedes estar seguro que hasta algunos de esos problemas serán provocados por ti mismo sin darte cuenta. Ya verás, es cuestión de tiempo. Por más que yo quiera hacerte el camino más fácil, tengo la obligación de revelarte la verdad, no hay escape, ni atajos; te toca a ti enfrentar los contratiempos y las adversidades. A mí no me mires, tú querías ser cineasta, esos son tus problemas y tienes que buscar cómo resolverlos para el bien de tu proyecto.

Lo único que se me ocurre para evitar la mayor cantidad posible de situaciones es prevenir, prevenir y PREVENIR. El 50% de los problemas son predecibles y el otro 50% impredecible, como los dos lados de una moneda. Los dos lados del problema son:

- Cara es un *problema bueno*: las complicaciones que, no importa cómo las resuelvas, el resultado será positivo para el proyecto.

- Cruz es un *problema malo*: las complicaciones que no importa cómo la resuelvas, el resultado será negativo para el proyecto

Los matemáticos han llegado a la conclusión que arrojar la moneda no es un método justo para echar la suerte. Dicen que tienes una probabilidad de 51/49 de caer a tu favor, según el lado que apunte hacia arriba al momento de lanzarla. Todo porque la cara de la moneda tiene más peso que la cruz, por lo que tienen más probabilidades de caer en ese lado. Sin embargo, el experto en deportes Martin Rogers de *Fox Sports Insider* expresa que *"el ganador de cada enfrentamiento cara-cruz se ha convertido en el perdedor del enfrentamiento final de fútbol"*. En otras palabras, hay veces que hasta ganando se pierde. Pero tú eres más listo que eso. Enfrenta el problema si cae cara y no des la espalda si cae cruz. Ahora, muy pocos conocen el lado de la suerte. Se dice que hay probabilidades, una en seis mil, de que la moneda caiga en el borde y los supersticiosos creen que si esto sucede no habrá problemas durante la realización de tu proyecto. Hay un refrán que dicen los puertorriqueños al jugar la ruleta, *"el que no arriesga no gana"*, así que inténtalo, lanza tu moneda del problema. ¡Mucha suerte!

Las Decisiones

El *modus operandi* de todo productor es sentirse cómodo tomando decisiones, desde la más simple hasta la más compleja. Cada decisión que tomes tendrá un impacto escalonado a lo largo del proyecto, como el de un efecto mariposa, efecto bola de nieve o efecto dominó y es tu deber tomarla con firmeza y prudencia.

En el detrás de cámaras de la película *The Hobbit: The Battle of Five Armies*, el veterano director, ganador de premios *Oscars*, Peter Jackson, admitió como se las estaba ingeniando a medida que avanzaba en la grabación de su trilogía de fantasía. Peter narra la difícil situación en la que se encontró cuando entró en el proyecto luego de la salida del director mexicano Guillermo del Toro; expresa que apenas tuvo tiempo para preparar su visión antes de la grabación, y por consecuencia se encontró trabajando largas horas sin parar.

En este tipo de situaciones es donde la experiencia toma control y actúas en automático. No se sobre piensa y el músculo de la memoria se activa para solucionar el problema. Es como cuando conduces un auto por instinto y no te percatas de cómo llegaste al destino. A esto se le conoce como *hipnosis de carretera*, cuando imitas un procedimiento de información mental en un estado alterado de la conciencia. Mientras Peter relata los difíciles acontecimientos, su lenguaje corporal expresa ese piloto automático para tomar decisiones simples. Pero también se vio obligado a detenerse para pensar en tomar decisiones complejas.

Aquí puedes notar cómo hasta los grandes del olimpo tienen que lidiar con situaciones estresantes y retrasar sus producciones por tomar decisiones equivocadas en la planificación. Incluso en momentos de mucha presión, donde Peter estando muy agotado y hasta enfermo, toma espacios a solas para poder aclarar sus pensamientos y organizar sus ideas.

Las *decisiones simples* son detalles que parecen ser inofensivos a simple vista, pero que pueden desencadenar un sin número de resultados que comprometan el proyecto tanto positivo como negativamente. Cada decisión cuenta y las estarás tomando desde que te levantas, hasta el momento que te acuestes. Esto es agotador, los psicólogos lo llaman la *fatiga de la decisión*. Es la idea de que mientras más decisiones tomes durante el día, menos calidad de rigor van a tener. Por ejemplo, grandes empresarios como Steve Jobs y Mark Zuckerberg toman en consideración hasta la manera en la que visten en su día a día para evitar la fatiga en sus vidas ajetreadas; usan siempre el mismo estilo de atuendo. Peter

Jackson continúa relatando cómo le expresó su sentir a los demás productores, para decidir entre un posible retraso ante la complejidad del asunto y el poco tiempo de expectativa

> *"Pude improvisar hasta el punto que tuve que comenzar a grabar una complicada pelea. Pero no pude improvisar, necesitaba saber qué demonios estaba haciendo y tener un plan. Yo no sabía qué demonios estaba haciendo. Me refiero a que no hay una respuesta mágica y esa es la verdad sobre esto."*

Las *decisiones complejas* se vuelven más problemáticas cuando se acomulan y no se tienen más que pocas soluciones. Resolver este acertijo, te requerirá tomar una decisión comprometedora que pondrá en riesgo el proyecto. Un *dilema* se forma cuando debes escoger entre dos males. En momentos de crisis nadie estará ahí para aconsejarte sobre cuál de las opciones es la menos perjudicial para el proyecto. Entonces tendrás que tomar decisiones sabias como productor, escuchar tu voz interior y utilizar la intuición repetidas ocasiones. A medida que pasa el tiempo, serás mejor en esto y ganarás experiencia para futuras decisiones. El reconocido actor Andy Serkis fue el director de segunda unidad en la película, señaló que Peter tomó la decisión correcta al decidir retrasar la grabación para el año siguiente. Peter terminó reflexionando sobre la decisión que tomó.

> *"Y entonces, lo que ese retraso te da es tiempo para que el director se aclare la cabeza y tenga un momento de tranquilidad para inspirarse sobre la batalla y comenzar a armar algo realmente."*

Su segunda trilogía no alcanzó las expectativas comerciales en comparación con su antecesora, la trilogía *Lord of the Rings*, en la que tuvo tres años y medio para prepararse. Los fanáticos quedaron decepcionados. La audiencia criticó la decisión de los productores en dividir la novela del autor J.R.R. Tolkien, para ser adaptada en una trilogía siendo solo un libro. De toda la saga *The Battle of Five Armies* fue la peor reseñada por la crítica en *Rotten Tomatoes*. No siempre puedes vivir esperando la opinión de los demás para decidir sobre algo. Hay ocasiones donde no importa que decidas, te van a criticar igual. Lo importante es que duermas en paz y con tu conciencia limpia de que decidiste lo correcto dentro de lo que humanamente se podía.

Las Prioridades

¡Tremendo! Justo lo que necesitabas, más deberes. Así es, debes establecer prioridades entre las tareas a realizar durante la producción. Esto incluye tus anteriores deberes; qué recursos adquirir, qué decisiones tomar y qué problemas solucionar. Un puertorriqueño te diría "*¡Que sendo revolú!*". Es como si estuvieras buscando escapar de una estampida de animales, o como si te hubieran arrojado dentro de una licuadora para triturar, o como si estuvieras en medio de un terremoto con una magnitud de ocho en la escala *Richter*. ¡Espera! ¿Qué pasó? ¿Dónde estoy? Ya, ya regresé a la normalidad– ¡Que alivio! Me disculpo por estas "interrupciones repentinas". En ocasiones me llegan recuerdos episódicos y sufro de traumas por haber experimentado esto antes.

En el 2017, mientras trabajaba mi tesis de maestría, el huracán *María* azotó a mi isla con una intensidad de viento categoría cinco en la escala Saffir-Simpson. Estuvimos sin energía eléctrica, agua y gasolina por meses. En medio de ese desastre continué mi investigación y, como si no fuera suficiente el aprieto en el que estaba, de repente me cayó un trabajo de producción que requería los efectos especiales de un árbol mitológico. Un proyecto llamado *GEMA* para competir en festivales de cine y presentar en la galería de mi exhibición graduada un año después.

A ver– Recapitulemos el embrollo: Tesis, huracán, proyecto, festivales, galería y el disfraz de un árbol humanoide. ¿Algo más? ¡Aja! Casi olvido. En ese momento me nombraron director de un programa de cine universitario, justamente cuando estaban pasando por un extenso proceso de reacreditación y se requería mucha entrada de documentación. Sin darme cuenta quedé atrapado en un nudo de confusión y buscaba poder soltarme antes de que la araña me encontrara en su trampa. Estaba abrumado emocionalmente y necesitaba encontrar ayuda rápido. Parecía como si estuviera tratando de desatar un lazo, donde los extremos de la cuerda no tenían fin. Pero tranquilo no te asustes, yo te prometí estar contigo en este enredo y te enseñaré a como salir de él.

El truco está en la simplificación de necesidades. Irónicamente, mientras lidiaba con tanta variación de trabajo, me asignaron entregar un ensayo fotográfico sobre el tópico *El arte del minimalismo y sus raíces japonesas*. Era exactamente lo que necesitaba en ese momento. Quedé enganchado con la cultura y adapté un estilo de vida simple que me ayudó a organizar mis prioridades a la hora de hacer mis quehaceres.

Matt D'Avella cineasta documentalista e instructor de autodesarrollo, enseña muchas más técnicas minimalistas en su canal de *youtube*. Vi su popular documental oficial llamado *Minimalism* en Netflix y ¡Puff! Logré escapar de la telaraña que me tenía trancado como en un hechizo. Yo siempre fui una persona organizada, la diferencia es que ahora solo me enfoco en lo que considero justo y necesario.

1. *Primero, clasifiqué* en orden de importancia las tareas para completar mis trabajos. Así tengo la claridad necesaria, para concentrarme en una cosa a la vez. Esto parece ser obvio, hasta que solo tienes 15 minutos para entregar a tiempo y recibes una llamada de que hay un error.

2. *Segundo, automaticé* microtareas en rutinas de buenos hábitos. Como por ejemplo, me levanto temprano para responder correos electrónicos. Salir de las tareas livianas en la mañana, me ayuda a agilizar el trabajo pesado durante la tarde y cumplir las metas del día.

3. *Tercero, eliminé* distracciones escondidas como rutinas de *malos hábitos*. Sin darnos cuenta gastamos energía excesiva, en cosas que no ameritan nuestra atención. Simples ajustes como colocar las notificaciones del celular en silencio, me ahorra tener que quemar neuronas innecesarias

⚠ ¡PRECAUCIÓN! PROCRASTINACIÓN PELIGROSA

Hay cosas que es mejor deshacerse de ellas por completo, para no tenerlas a nuestro alcance. Tú sabes a lo que me refiero, intercambia la tentación por algo que te sume como persona:

- Cambia las *adicciones* en las comidas y bebidas, por una alimentación limpia, para una nutrición balanceada.

- Cambia el *entretenimiento* en la internet y la televisión, por un paseo en el parque para una rutina activa.

- Cambia el *ocio* en el cuarto y la oficina, por la lectura de un libro para una educación continua.

MUY IMPORTANTE, no te olvides de ti. Haz que tu prioridad sea tener un estilo de vida saludable. Hazlo ahora y no lo dejes para luego.

La Visión

Ya sé, ya sé, no son tantos, deja de ser exagerado– Este es el último, pero no el menos importante. En todo caso, es el más difícil. La *visión* es la declaración del proyecto que se desea contemplar en el futuro. Para esto se debe tener convicción en una visualización que prometa alcanzar un propósito. El productor establece, y defiende, los estándares de un proyecto con su visión general. Mantener la firmeza durante un largo tiempo hasta lograr el cumplido requiere mucha voluntad y dominio propio.

En mi vida personal, esto no me fue desconocido. Crecí en un hogar conservador, donde la disciplina era la estructura de crianza. Si mis padres me daban una orden, yo debía ser obediente y completarla aunque no tuviera la motivación. Tenía la impresión que el resto del mundo funcionaba de la misma manera y guardaban la compostura ante cualquier situación.

En mis inicios de estudiante yo carecía de mucho conocimiento cinematográfico. Sin embargo, cuando comencé a sumergirme en la comunidad para hacer mis primeros proyectos, me di cuenta que gracias a mi formación estricta, yo brillaba entre los demás. Hoy día muchos no han desarrollado autocontrol emocional, y se les dificulta cumplir su visión cuando pierden el ánimo.

El autor Raimon Samsó en su libro *El Poder de la Disciplina*, describe sobre el poder que tiene la disciplina, para perseverar hasta el éxito.

> *"El poder de la disciplina implica energía ilimitada para concluir cualquier tarea... Disciplina no es más trabajo, es más resultados. Creo que si más gente entendiera este principio sencillo habría más personas realizadas y exitosas."*

He tenido a muchos estudiantes que comienzan un proyecto, y lo abandonan a medias con los brazos caídos. No tienes idea de la enorme cantidad de personas con buen potencial, que he visto rendirse por falta de ganas para alcanzar lo que se propusieron. ¿Pensabas que hacer un proyecto sería divertido como en las películas? Pues piensa otra vez– La visión debe ser optimista pero al mismo tiempo realista. Recientemente he adaptado la filosofía del *Estoicismo* de Zenón de Citio en la Antigua Grecia. Basada en la causalidad como resultado de la estructura racional del universo.

"No podemos controlar lo que pasa a nuestro alrededor, pero sí podemos controlar lo que pensamos sobre estos eventos."

¿Perdiste la mirada? Es porque se te acabó la determinación. ¿No escuchaste los consejos de tu abuelo regañón? Te dijo que debías primero detenerte en la gasolinera si no querías quedarte a pie en la vida. La visión es el motor de tu proyecto. La gasolina regular es motivación y la gasolina premium es disciplina. ¿Qué energía le vas a echar a tu tanque? Vamos para lejos. ¿Ya lo llenaste? Ok perfecto, ahora sí podemos hablar sobre cómo ser un visionario.

Todos los años en enero me establezco un *super-objetivo*. Debe ser algo bien específico que pueda imaginar para lograr cumplirse un fin común. Por ejemplo, la fachada de una casa. Practiquemos con el caso hipotético de tu futura vivienda. ¿Ya tienes en tu mente una? Ok. Ahora, escribe en un papel porque aspiras a mudarte a tu nuevo hogar. ¿Ya pusiste tu objetivo? Muy bien, porque ahí continuarás redactando tu *plan de acción*. Este documento será una representación amplia en la que puedes rastrear, punto por punto, la realización de tu visión. Yo lo preparo con un sistema que llamo *Flujo de Retroalimentación Progresiva*, dónde las actividades se nutren de ellas mismas dentro de un ciclo de crecimiento:

1. Escribes poco a poco una estrategia de trabajo en la que mantendrás juntos todos los puntos elementales del proyecto, dentro de una misma visión. Luego, continúa imaginando los compartimentos del interior de la casa. La quiero con habitaciones, cocina, sala, baño, garaje y hasta un ático. ¡Vamos tú puedes! Empieza con una casa miniatura, son las que están de moda últimamente. Si continúas con la práctica, podrás visionar mansiones con múltiples pisos y utilidades extravagantes.

2. El diseño de un croquis es lo que le da vida a lo que está en papel. Te estimulará en gran manera a continuar visionando lo que quieres lograr. Por

ejemplo, en el caso de una casa serían los planos de construcción. Es una de las etapas más emocionantes, pero al mismo tiempo puede ser engañosa. Se debe representar con precisión, para evitar desilusiones más adelante.

3. Muchos proyectos fracasan por la falta de acción. La casa no se va a construir sola. Para mantener la obra corriendo, el visionario principal delega tareas en los esfuerzos a corto y largo plazo.

4. Los recursos se gastan para continuar avanzando la línea general hacia la exposición. ¿Terminaste tan rápido? ¡Mira que belleza de casa! Será todo un lujo habitarla. Cualquiera pagaría una buena renta para vivir en ella.

5. Finalmente se impacta el objetivo establecido en tu visión inicial, y se disfrutan los resultados recibidos.

El proyecto nunca quedará como tu visión original, es normal que no quedes cien por ciento satisfecho con la fachada de tu estructura. Yo he tenido algunas experiencias mejores que otras, ninguna fue perfecta, pero de todas ellas aprendí algo nuevo. Lo importante es que tu visión cumpla con su ciclo de crecimiento. Recuerda– Eres el visionario, es tu DEBER construir la casa que planteaste.

TALLER #1

La Investigación

Busca el cineasta de tu película favorita y analiza su filmografía en *www.imdb.com*. Escribe en un cuaderno de clases, cuál es tu lugar en el cine, cuáles serían tus deberes y qué tipo de productor te visionas ser en el futuro. Estudia un libro de cómo hacer cine. Cierto– disculpa se me pasó, ya lo estás leyendo. Continúa leyendo las próximas clases, aún queda mucho por aprender.

Lecturas complementarias:
1. Garvy, H. (2007). *Before you shoot* (4ta ed.). Shire Press.
2. Ryan, M. A. (2017). *Producer To Producer* (2da ed.). Michael Wiese Productions.

Películas sugeridas:
1. Lucas G. (1977) *Star Wars: New Hope*. 20th Century Studios.
2. Ford J. (1956). *The Searchers*. Warner Bros.
3. Columbus C. (2001). *Harry Potter and the Philosopher's Stone*. Warner Bros.
4. Coppola F. (1972). *The Godfather*. Paramount Pictures.

El Proyecto

Piensa en ideas simples para una película de video que te gustaría realizar. Es importante que desde el nacimiento del concepto, aceptes que este proyecto NO puede ser cuidado como si fuera un bebé. Al ser tu primogénito cometerás errores durante su formación. El propósito es que estés sin temor a fracasar en el intento, así te sentirás libre explorando tu creatividad. Para que no pierdas la perspectiva *independiente*, familiarízate con un día de trabajo en la vida de los cineastas "normales" y sus luchas cotidianas. Visítalos en sus páginas personales de *youtube* para aprender de sus consejos y las actualizaciones sobre sus carreras profesionales.

Videotutoriales:
1. Andrew Hernández. (2021). *Lo Que Callamos Los Cineastas*. Youtube.
2. Devin Graham. (2013). *Fighting for your passion - Inside Look at what I do for a living*. Youtube.
3. D4Darious. (2020). *You're NOT a FILMMAKER if…*. Youtube.
4. Film Riot. (2022). *Hardest Lesson I Learned as a Filmmaker*. Youtube.
5. Griffin Hammond. (2014). *Can I Call Myself a "Filmmaker"?*. Youtube.

ⲗⲉ

ⲉ̄ⲛ̄ⲧⲙⲁⲉⲓⲱⲟⲩ	ⲁ ϥ ⲓⲛ ⲛⲟⲥ ⲩ ⲙⲁϥ
ⲡⲉⲛⲧⲁϥⲣⲟⲓⲟ	ⲣⲟⲕ ⲛ̄ⲛⲉⲡⲣⲟⲫⲏ
ⲉⲓⲛⲉ ⲣⲟⲕ ⲉ̄ⲛⲟⲩ	ⲧⲏⲥ ⲁⲩⲧⲟⲩ ⲛⲉⲥ
ⲥⲧⲩ ⲗⲟⲥ ⲁ ⲩⲣⲁⲓ	ⲛⲉⲕⲉⲣⲱⲟⲩ ⲧ ⲓⲁ
ⲃⲉ ⲥⲉ ⲣⲟⲕ ⲉ̄ⲛⲟⲩ	ⲧⲁ ϥⲉⲓ ⲩⲁⲣⲟⲕ ·
ⲕⲗⲟⲟⲗⲉ ⲡⲟⲛⲏ	ⲓⲁ ⲗⲁⲉⲛⲉⲧ ·
ⲡⲉⲣⲱⲧⲉ ⲣ̄ ϥⲟⲣⲁ	ⲛⲉⲛⲓⲉⲕⲁ
ⲑⲁⲗⲁⲥⲥⲁ ⲁⲩⲭⲓⲟⲩ	ⲧⲟⲩ ⲛ̄ⲉⲉⲛⲉⲓ
ⲁ ⲙ̄ⲙⲟ ⲕⲁⲩ ⲱⲙⲁ	ⲱⲟⲩ ⲧ ⲧⲁⲡⲉⲛ
ⲕⲁ ⲧⲉⲕ ⲭⲁⲭⲉ ⲧⲟ	ⲛⲓ ⲁⲕⲉⲓ ⲧⲟⲟⲧ ⲕⲉ
ⲧⲁⲩⲧⲉ ⲙⲉ ⲕ ⲱⲙ	ⲉⲣⲟⲩ ⲡⲉⲛ ⲧⲁⲕ ⲣ̄
ⲛⲁ ⲥⲣⲟ ⲗⲉⲛ ⲧⲓⲥ	ⲁ ϥⲉϥⲓ ⲉⲣⲟ ⲙ ⲡⲉ
ⲱⲙⲧ ⲥⲉ ⲕⲟⲩⲩⲟ ⲥ	ⲧⲁⲕⲭⲓⲧϥ̄ ⲛ̄ⲥⲁⲛ
ⲉ̄ⲣⲟⲗ ⲉ̄ⲛⲟⲩⲧⲓⲥ	ⲓⲉ̄ⲛⲓ ⲁ ⲕⲙ ⲟ ⲟⲩ
ⲧⲣ ⲁ ⲩⲣ ⲛⲟⲙⲟⲥ	ⲧⲉⲓⲧ ⲡⲉⲛ ⲧⲁ ⲕⲱ
ⲛⲉⲕⲉⲓⲛ ⲭⲱⲣⲓⲃ	ⲧⲁ ⲛ̄ⲧ ⲕⲓⲥⲁⲣ
	ⲁⲡⲉ ⲧⲧⲁⲓ ⲙⲟⲓ

CLASE #2
LA PLANIFICACIÓN

EL DESARROLLO

Imagina que estás en una cafetería campestre, disfrutando de una deliciosa taza de café. Mientras tomas este rico detalle que ofrece la vida, detente por un segundo a respirar la brisa y disfrutar la hermosa vista de las montañas. Ahora, pregúntate cómo llegó esta delicia a tus manos y observa sus cualidades.

- ¿Está caliente o frío?
- ¿Está dulce o amargo?
- ¿Prefieres 8 ó 12 onzas?
- ¿Grano o molido?
- ¿Qué cafetal les suplió?
- ¿Quién es el barista?
- ¿Qué cafetera usó?
- ¿Cuál fue el costo de producción comparado al retorno de inversión?

Okay, okay– Lo estás pensando mucho, ya está bien así. Ahora bien, si te fijas– Desde que entraste a la cafetería hasta el momento que tomaste el café, has participado en la preparación colaborativa de una producción. Cuando te encante una película, puedes estar seguro de que todas estas preguntas se las hizo su productor antes de realizarla.

A esta investigación se le conoce como el ***desarrollo***, y es el proceso que busca garantizar la viabilidad de un proyecto. Todo se comienza con desglosar los primeros apuntes en una sencilla hoja de papel y de ahí en adelante el proceso tiene una duración indefinida. Muchos productores ya establecidos le llaman, de manera informal, el *desarrollo infernal*. Esto se debe a lo difícil que

es conseguir la *luz verde* (visto bueno) para la autorización de una producción, por sus altos costos económicos. Adquirir el financiamiento es muy importante porque será determinante a la hora de llevar a cabo lo que está en el papel hacia la vida real.

La Compañía

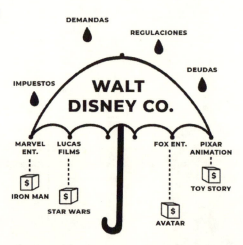

Todo comienza con la creación de una *compañía* que opere la producción. Es una empresa que representa un proyecto independiente como organización dedicada a bienes o servicios y donde su empresario es el productor. Múltiples compañías pueden ser sub secuenciadas debajo de una sombrilla que las cobija legalmente, con una corporación madre llamada *estudio*. El estudio es una *casa productora* que fabrica diferentes proyectos para beneficio propio, que por su parte podrían ser entidades legales separadas. Esta es la fórmula de los "Grandes Estudios" ya establecidos. Cuando un productor no cuenta con la ayuda de los Grandes Estudios, se le conoce como un *productor independiente*; el "Vaquero Solitario", y durante toda mi carrera me consideré uno. Al producir con pocos recursos, te enfrentas a enormes desventajas, ya que las grandes potencias elites sostienen las llaves de los estudios y dictan las reglas del juego. Un vaquero es alguien que "hace el trabajo" y lo hace por una de dos razones:

1. Por *amor al arte* - Producciones de bajo presupuesto con esfuerzos voluntarios.

2. Por *encargo* - Producciones de financiamiento privado con intereses personales.

LA PLANIFICACIÓN

El productor entonces crea la estructura de compañía que mejor se acople a su propósito, ya que todo el manejo de las finanzas será a través de esta entidad. Ahora, agárrate que nos vamos un poco técnicos con el lenguaje legal. Según Darrell Mullis y Judith Orloff en su libro *The Accounting Game*, en contabilidad la palabra *activo* se refiere a algo de valor en términos monetarios como por ejemplo: el dinero en efectivo, el inventario de la materia prima, los bienes en proceso y los productos terminados que posee un negocio. Según sea necesario, el negocio se incorpora legalmente ante el Estado para proteger los activos personales del dueño.

- *El proyecto que NO necesite una cobertura legal*, el productor es un "propietario único" y opera por cuenta propia sin incorporar su empresa. En caso de incurrir en alguna acción legal, el propietario independiente debe responder personalmente, responsabilizándose de todo lo bueno y todo lo malo.

- *El proyecto que SÍ necesite una cobertura legal*, opera bajo su propia "entidad legal separada" o pertenece a una ya incorporada. De tener una acción legal responderá la entidad legal separada y será responsable de todo lo bueno y todo lo malo.

En la siguiente sección de estructura de negocios, recomiendo hacer las consultas legales con su abogado especialista y buscar ayuda de un contable antes de gestionar cualquier acción en la creación de una compañía.

La decisión sobre qué tipo de compañía se va a crear, dependerá de la magnitud del proyecto y del flujo de producciones independientes que estimes producir. Una vez tomada la decisión, dependiendo en el país que resida el dueño del proyecto, deberá registrar su entidad en la Oficina del Departamento de Estado, para que su gobierno lo reconozca como un negocio formal *con fines de lucro* o *sin fines de lucro*. En Estados Unidos, este proceso generalmente es bastante accesible para el ciudadano promedio. Normalmente solo toma llenar algunos formularios gubernamentales, a través de la página en internet del Departamento de Estado:

- Si eres dueño por cuenta propia, tienes la opción de registrar un nombre alternativo para la compañía, conocido como *Haciendo Negocios Como*

(*DBA*). Así tendrá el seudónimo de preferencia para gestionar asuntos comerciales, como abrirle una cuenta bancaria para hacer transacciones económicas. En este modelo el dueño asume toda la responsabilidad de la compañía ante el Estado.

- Si eres dueño de una entidad legal separada, la estructura de negocio más atractiva para proyectos cinematográficos es la *Compañía de Responsabilidad Limitada* (*LLC*). Este es un sistema flexible y simple que permite compartir acciones con otros miembros inversionistas, que buscan ganar intereses de la compañía. La entidad tendrá su propio nombre ante el Estado, para ser responsable de cualquier asunto legal. Bajo ese nombre podrá tener su propia cuenta bancaria, para hacer transacciones económicas. En este modelo la entidad legal separada asume toda la responsabilidad de la compañía ante el Estado.

Algunos formularios adicionales que son necesarios para cualquier tipo de negocio que la compañía vaya a incurrir son:

- Inscribirse en un *registro de comerciante* del Departamento de Hacienda. Es un documento legal para reportar las obligaciones contributivas de la compañía.
- Solicitar un *número patronal* (*EIN*) en el Departamento del Tesoro para identificar a la entidad comercial y reportar el impuesto federal.

En cuanto una entidad legal separada, debe verificar la lista de requerimientos, permisos y documentos según su estructura de negocio, para que el gobierno le autorice comenzar operaciones. Una vez arranque la compañía, el contable será responsable de mantener un constante récord anual de su *estado financiero*. Es como llevar una tarjeta de puntuación donde se anota el flujo del efectivo que entra y sale en TODAS las transacciones. La información se reporta en una *hoja de balance*, que funciona como un "álbum de vacaciones". Ahí podemos ver el retrato que nos recuerda un momento específico de la posición económica del negocio. El trabajo del contable es calcular las finanzas en una tabla, para asegurar que el total del valor en los activos de la compañía, siempre esté perfectamente balanceado con el total del capital del propietario en inversiones y ganancias, junto a las responsabilidades financieras que le debe al gobierno, al banco y a los suplidores.

A pesar de que debes tener un conocimiento de principios básicos en la contabilidad y legalidades de tu negocio, si se trata de un proyecto grande lo aconsejable es depositar tu confianza en los expertos. Los detalles en las leyes y los números son áreas con las que no quieres jugar al "finge hasta lograrlo". Pues todos están contentos contigo, hasta que ven el dinero entrar. Además, de que podrías poner en riesgo a la compañía, son profesiones que consumen demasiado tiempo aprenderlas y realizarlas. Recuerda– eres un simple narrador de historias. Mejor dales una llamada, algunos de ellos están abiertos a brindar una primera consultoría gratis.

El Ejecutivo

Los miembros ejecutivos se identifican una vez se crea la compañía; son oficiales que supervisan la operación corporativa, mientras que administradores como un **co-productor** y asesores como un **productor asociado**, manejan los recursos de la producción, un **productor ejecutivo** ayuda a financiar el proyecto recaudando fondos de donaciones, auspicios, subvenciones, préstamos y negociando inversiones con las ventas de acciones o permisos de regalías. Todos son pieza clave para el crecimiento de la empresa.

Ahora abróchate el cinturón que vengo con la primera píldora roja difícil de digerir. 3, 2, 1 ¿Listo? Aquí voy–
De seguro tus recursos estarán muy limitados en la compañía, así que no creas que contarás con oficiales ejecutivos C-Level para ocupar los más altos cargos de tu organización. Si este es el caso, tendrás que activar el modo vaquero y tomar el papel de productor ejecutivo. La realidad de nosotros los que emprendemos por cuenta propia, es que el cuerpo ejecutivo se conformará entero por un solo oficial, tú.

No te desanimes, no eres el único. Míralo de esta manera, oficialmente eres un "CEO", como los que vez en los estudios más exitosos del mundo: *Amazon, Apple* y *Disney*. Ellos también tuvieron principios nobles, en el garaje de

una casa y compuesto solo de sus dueños. Un impresionante ejemplo de una compañía cinematográfica en crecimiento es la del productor ejecutivo Peter Jackson. Su compañía tardó veintisiete años en incorporarse desde su primera producción:

- En 1976, Peter produjo su primer proyecto de 20 minutos *The Valley*.
- Luego en 1987, fundó su compañía *WingNut Films* con la que produjo la comedia de terror absurda *Bad Taste*.
- Se inició como Productor Ejecutivo en 1992, con su producción *Valley of the Stereos* que irónicamente trata de un productor musical, que opera él solo todas sus grabaciones de sonido.

De aquí en adelante la cosa se pone muy interesante, Peter dió un brinco enorme; pasó de ser un cineasta independiente a lograr convertirse en una potencia global con su próxima millonaria trilogía *The Lord of the Rings*.

- Del 2001 al 2003 fue reconocido con 11 premios *Oscars* por su producción en la trilogía, incluyendo Mejor Película y Mejor Director.
- La compañía, *WingNut Films*, se terminó incorporando en 2003.
- Al día de hoy, Peter ha producido bajo su corporación múltiples éxitos como *King Kong* en 2005, *District 9* en 2009, la trilogía *The Hobbit* del 2012 al 2014 y *Mortal Engines* en 2018.

¿Admirable verdad? ¡Inténtalo! Conviértete en un humilde vaquero. A ver– ¿Cómo llamarás a tu "proyecto"? Peter no fue el primero y tampoco será el último. Aunque no lo creas, hay gente que te observa y quiere apoyarte. ¿Qué es lo peor que puede pasar? ¿Qué alguien firme tu primer cheque? Solo tienes que acercarte a preguntarles que te den una mano, te sorprenderás de los resultados.

La Industria

Al conjunto de participantes en la actividad de una producción continua de proyectos, se les conoce como **industria cinematográfica**. En general, todos los países tienen una actividad cinematográfica, como la tiene latinoamérica en Puerto Rico, Santo Domingo y Miami, Florida, que a la vez funcionan como un destino fílmico para las producciones extranjeras. Pero solo algunos tienen

una economía autosustentable, como la industria americana en Los Ángeles, California o Atlanta, Georgia. El reto más grande que tienen es lograr que sus obreros disfruten de una estabilidad económica y puedan vivir de la industria. Para funcionar, alinean a todos sus participantes en una misma maquinaria industrial. Tres de los principales que mantienen el flujo económico son:

- El *Cliente*: La prioridad de toda industria debe ser su cliente. El consumidor habitual es el participante más valioso en un país capitalista. La oferta y demanda cinematográfica es diferente en cada país y, dependiendo dónde esté establecida la compañía, los intereses de los compradores van a variar. En el mundo moderno, los Grandes Estudios, para evitar correr el riesgo de fracasar en la taquilla nacional, crearon un nuevo sistema de comercio internacional. Exportan sus mega proyectos de manera global, usando el mercado libre para maximizar sus ganancias. Crean proyectos que cruzan fronteras culturales para ser exportados, y explotados, económicamente en diferentes países. Un vaquero, para no quedarse atrás, debe alistarse de antemano en la categoría donde mejor puede competir: "Las Ligas Menores Nacionales" o "Las Grandes Ligas Internacionales". Sé astuto y según tus capacidades deportivas escoge el nivel donde mejor puedas llamar la atención de tu cliente.

- El *Distribuidor*: La industria estadounidense, conocida como *Hollywood*, es relativamente pequeña comparada con la gran escala de proyectos que se lanzan al mercado global. Se compone de los cinco estudios más grandes del mundo: Universal Pictures, Paramount Pictures, Warner Bros. Pictures, Walt Disney Pictures y Columbia Pictures. Esto se debe a que no solo producen al por mayor, sino que también funcionan como distribuidores internacionales. Así, tienen el total control de cómo llegan sus productos a las manos del consumidor en masa. Ellos establecen el sistema comercial y regulan a los demás participantes.

 Para los vaqueros, esto significa enfrentarse a una industria americana extremadamente competitiva. Según *Glitterati Lobotomy*, se estima que Hollywood produce entre 200 y 300 películas durante un año promedio de 700 estrenos. Esto incluye desde éxitos de taquilla de gran presupuesto, hasta películas independientes que estrenan directo en vídeo. Son números desalentadores para un proyecto independiente

que intenta sobresalir en medio del océano, pues resulta inútil tratar de nadar en contra de la corriente y rebelarse al sistema establecido. No seas pesimista, aún queda otra alternativa. El acceso a medios internacionales ya no es exclusivo, esos días terminaron. Gracias a la internet, la compañía puede exportar un proyecto directamente al cliente para ser explotado económicamente. ¡Esta es tu oportunidad! Pero no te confíes mucho. La democratización sigue siendo muy desafiante, pues ahora todos tienen acceso internacional y el mercado está muy saturado. Ha sido acaparado por proyectos pequeños y grandes, incluyendo el mercado nacional. Pero al menos ahora TODOS tenemos la misma oportunidad de intentar distribuir nuestros proyectos. ¿Verdad? Recuerda ser optimista.

- El *Financiador*: Los financiadores son los participantes de la industria que proveen el capital para el desarrollo de un proyecto. Estos pueden ser: inversionistas buscando intereses en las acciones de la compañía, auspiciadores buscando intercambios de publicidad durante la exposición, aficionados buscando beneficios contribuyendo por adelantado y donadores buscando unirse a una causa sin esperar nada a cambio.

De aquí en adelante, dependerá en gran parte del poder financiero que logre adquirir la compañía, para causar el mayor alcance con el cliente. Los Grandes Estudios desarrollan proyectos usando su propio financiamiento, o hacen acuerdos colaborativos con otras compañías para co-producir. En cambio, un vaquero desarrolla proyectos con financiamiento independiente.

Segunda píldora roja– Es muy probable que termines siendo el financiador principal de tu proyecto, debido a que los financiadores externos esperan un retorno de inversión. A esto me refiero con "ver para creer". La realidad es que cuando se trata de tu primer proyecto será difícil o, mejor dicho, será imposible garantizar las ganancias.

No obstante, no debes permitir que esto te quite la motivación. Recuerda, eres un vaquero en el viejo oeste. Para sobrevivir, solo necesitas una soga para atrapar a tu cliente, unas botas para llevarles el proyecto y con un cuchillo cortarle el costo a tu producción. En fin, el cliente será el que decidirá el destino de la industria. El mercado abierto les dió el poder de juzgar: "pulgar arriba" si

validan o "pulgar abajo" si castigan. No hay peor experiencia que pagar para ver un proyecto y que resulte ser una decepción. Se van a dejar sentir en las reseñas. Pero no te dejes engañar fácilmente por la opinión popular. No todas las críticas son lo que aparentan. Te preguntarás cómo Hollywood lo hace– Captura la atención de miles de clientes leales, con historias recicladas. Ellos están muy conscientes de que hay personas que consumen lo que critican– Por eso, escoge bien a tu cliente, uno que valore tu proyecto incondicionalmente; no porque le diste lo que querían ver, sino lo que necesitaban ver.

La Arquitectura

La arquitectura de un proyecto está construida sobre dos pilares fundamentales: *arte* y *negocio*. Estos cimientos son el soporte necesario para sacarle el máximo potencial a tu proyecto. En nuestra isla tropical, nos tomamos esto muy en serio. Somos resilientes a los desastres naturales que hemos enfrentado, desde fuertes huracanes, inundaciones, incendios, sequías y hasta terremotos. En gran parte, se debe a que la mayoría de nuestras casas están edificadas con *concreto y varilla*. ¡Ahora te toca a ti, Ingeniero! Debes apoyar tu proyecto con una estructura firme. Ponte el casco de seguridad y comencemos a construir.

> *"Para conocer el arte se debe usar el lado sentimental del corazón y para entender el negocio se debe usar el lado racional de la mente."*

Primero, tienes que nivelar ambas columnas para darle sostén a tu proyecto y luego las fijas, ligando al creativo con el empresario. Sigue las instrucciones para las proporciones de la mezcla:

El corazón sabio de un creativo tiene una historia:
1. Prepara un texto para producción audiovisual. Este texto se llama *guion*.
2. Añade ese único ingrediente que le vendemos al cliente, *emociones*.
3. Revisa una y otra vez. El mejor guion no es el que se escribe, sino el que se reescribe.
4. Selecciona el guion que contenga la mejor dosis de entretenimiento.

La mente inteligente de un empresario tiene un acuerdo:
1. Prepara un resumen con la información de venta básica y desglosa la división de acciones para ofrecer. Esto se llama *propuesta*.
2. Añade este mágico ingrediente que promete un sabor único al inversionista; las *ganancias*.
3. Presenta tu proyecto de una forma única. La mejor es donde todos ganan. ¡No falla!
4. Asegura lograr ventas para que el financiamiento se vea mejor ante nuevos inversionistas

"Esta fórmula asegurará el amarre para una mayor posibilidad de financiamiento, para el mejor entretenimiento posible."

El ejemplo perfecto que demuestra el éxito de esta receta, lo puede ver en la película *Star Wars A New Hope*. En el comienzo fue considerada un proyecto independiente que nadie quería financiar por contar una historia envuelta de elementos fantásticos que nadie comprendía. Hoy, es una de las franquicias más taquilleras del mundo con un valor que asciende a los setenta mil millones de dólares. La revista *Vanity Fair* explica cómo el director, George Lucas, logró convencer a los Grandes Estudios para financiar su proyecto. El cineasta arriesgó sus honorarios como director para retener los derechos de mercancía y aseguró futuras secuelas para su franquicia:

"Inventó Star Wars, apostó fuerte por sí mismo y ganó de manera tan masiva que ningún estudio se atrevería a perder los derechos de comercialización y secuelas sólo para reducir costos. Lucas es el primer y último ejemplo de cómo construir su propio estudio de mil millones de dólares con una sola historia."

Lucas logró derrotar el sistema establecido con una pequeña novela espacial, presupuestada en ocho millones de dólares. Si tú te lo propones, puedes trabajar la gran hazaña de un proyecto aunque parezca imposible.

¿Terminaste la construcción? Ya veo– Se ve muy resistente. ¡Buen trabajo, Vaquero! Ahora sí puedes decir que estás listo para lo que traiga el día de mañana. ¿Verdad?

El Realizador

Un proyecto tiene tres propiedades interconectadas que forman los lados de un *triángulo de producción*. Son tres documentos en diferentes formatos de producción que se realizan en un orden específico. Primero, en la punta de arriba está el **guion** que contiene la historia del proyecto, y en las esquinas inferiores está, en segundo lugar, la **agenda** y, por último el **presupuesto**, ambos contienen la logística de ejecución. Son como los libros de textos con los que se estudia la matemática exacta de una producción. Los Grandes Estudios disfrutan de un personal gerencial compuesto por roles administrativos, y creativos, que se dedican a estos documentos. Por ser contratados con un sueldo fijo, para completar un trabajo específico, son considerados como el personal que está "sobre la línea".

Tercera píldora roja– La elaboración de esta divina trinidad de documentos, es una tarea de alta pericia. Tienen formatos estandarizados por los Grandes Estudios, con un mecanismo que requiere técnicas específicas y programas avanzados. Donde profesionales se dedican a la investigación, redacción y entrada de datos. Cada contrato gerencial, significa añadir un costo significativo de operación. La realidad de muchos proyectos independientes es que todo este esfuerzo recae sobre una sola persona–

¿Por qué me miras a mí? Yo no soy tu empleado– No te dicen vaquero por cualquier cosa, eres un *realizador*. Escribe la historia en un guion, luego ordena la grabación en una agenda y la previsión en un presupuesto. Si hay voluntad, encontrarás la forma de simplificar estos documentos y darle un toque "guerrilla". No se trata de tener el método más "estándar de la industria", sino de tener la información clara y precisa, para que pueda ser interpretada por otros guerrilleros como tú.

El Guionista

La realización del guion requiere de un creativo que invente la historia. Por eso, se le acredita al *guionista* como el autor de la propiedad intelectual. En la serie cinemática, escribí un segundo libro dedicado a la redacción audiovisual llamado *No te Quejes y Escribe*. Este es un tema que requiere adentrarnos más a fondo en la escritura narrativa. Recomiendo que más adelante continúes con tu aprendizaje en esa área importante del desarrollo. Por ahora, me concentraré en la autoría legal del productor con el proyecto.

La originalidad es muy valiosa en este campo. En los Estados Unidos el plagio podría ser castigado severamente por las autoridades federales. Según la ley de los derechos de autor de 1976, la copia no autorizada es ILEGAL. Una violación podría incurrir en una demanda, dejándote con una deuda de miles de dólares en daños, cargos criminales con antecedentes penales, multas de hasta $250,000 y hasta cinco años de cárcel.

Antes de continuar en la siguiente sección, primero ten en cuenta que para gestionar cualquier acción en la creación de un guion, debes hacer las consultas legales de tu país, con un abogado especialista.

Recomiendo, fuertemente, a mis estudiantes escribir guiones originales que pertenezcan legalmente a su autoría. Además de tener la autonomía total sobre sus proyectos, la originalidad lleva al productor principiante a descubrir sus talentos y disfrutar de una libertad creativa sin igual. Tener la experiencia de guionista, les dará el conocimiento necesario para emprender futuros proyectos con sensatez. Sabrán distinguir los guiones buenos de los guiones malos cuando vayan a seleccionar uno para producir:

- Si escribiste un guion por cuenta propia, para prevenir el plagio, es mejor que no compartas tus ideas hasta que estén debidamente protegidas por el Estado. Las ideas no tienen dueño hasta que estén por escrito con el desarrollo de una obra literaria en algún medio tangible, y registradas en el Estado donde puedan ser reclamadas y defendidas ante la corte. Debes registrar tu guion en la Oficina del Derecho de Autor de los EE.UU. Lo puedes hacer en línea llenando los formularios a través de su página www.copyright.gov. La aplicación general del registro de una reclamación en una obra original de autoría tiene un costo de $65.

- Si escribiste un guion para servicios prestados, el trabajo realizado en virtud del acuerdo se considerará un trabajo hecho por contrato. Como contratista independiente, eres responsable de la compensación de tu propio trabajador, discapacidad, seguridad social, seguro de desempleo federal y estatal, y todos los impuestos de retención. También, debes ser precavido con el lenguaje contractual de los términos y condiciones en la negociación, ya que este tipo de contratación, no son de carácter permanente y tampoco constituye una responsabilidad para el patrono.

- Si adquiriste un guion ya sea, trabajo voluntario, por encargo, opción a compra o transacción de compra, no eres dueño hasta que tengas el derecho de copia. Producirlo sin autorización sería imperdonable a la hora de capitalizar el proyecto. El autor podría reclamar al estado sus derechos y quedarse con las ganancias recibidas de la producción no autorizada.

Cuando se trate de producir un guion que no escribiste, debes llenar un *certificado de autoría* junto al autor. En este documento, el autor certifica que todas las reescrituras, y otro material literario de cualquier tipo o naturaleza

que él escriba, de acuerdo con los términos establecidos en el contrato, han sido o serán creados exclusivamente por un encargo para tu proyecto. Y en la medida en que lo permita la ley aplicable, el guionista renuncia a los derechos morales de los autores.

Un vaquero que solo busca crear un proyecto de práctica para el Curso Cinemático, el método tradicional de registro podría ser demasiado costoso y complicado. Si este es tu caso, pero aun así deseas tener la experiencia, el *WGAW* ofrece una alternativa más accesible, para crearle una fecha de registro a tu guion a través de su página *web www.wga.org*. Allí sigues sus instrucciones para llenar un formulario básico y, una vez 100% terminado el guion, puedes someterlo con una tarifa módica de $20. Te llegará un *certificado de registro*, en digital a tu correo electrónico y en físico a tu correo postal. Coloca el número de registro (ejemplo: WGA Reg# 1234567) al lado izquierdo del pie de la página en la portada del guion. Importante no hacer caso omiso a su nota de salvedad:

"Registrar tu trabajo en el registro de 'WGAW' documenta el reclamo de autoría de un trabajo escrito pero NO reemplaza el registro en la Biblioteca del Congreso, Oficina del Derecho de Autor de los EE. UU."

Si se trata de un proyecto grande y comprometedor, cuando llegue el momento de producir tu guion, crea un *acuerdo de confidencialidad* para que todos los participantes acuerden que la información relacionada al guion será considerada confidencial y que no se podrá utilizar, ni disponer de ella, en ningún momento y para ningún fin personal. En caso de la violación de esta disposición, el autor podrá instar la acción que estime correspondiente.

Sé que por las noches no duermes pensando en que alguien te puede extorsionar amenazando con difundir tu grandiosa historia. Pero no tienes que amanecerte trabajando en todos estos documentos cuando estés practicando con tu primer proyecto pequeño. Por ahora, ni los agentes de la CIA, ni el FBI, ni la inteligencia militar de los Estados Unidos están tratando de decodificar tu gran secreto encriptado. Si no hay mucho que perder, un pacto de palabra entre vaqueros de honor es más que suficiente. Tranquilo– nadie se va a enterar que estás buscando crear el *nuevo orden mundial*.

El Gerente

La realización de la agenda y el presupuesto requiere de un administrador para manejar la logística del día a día. Por eso se contrata a un *gerente de producción (UPM)*, que se especializa en el *desglose del guion*. Extrae los elementos de producción y los organiza mediante dos sistemas:

- El *sistema estratégico*: Recopila la información de actividades en una agenda.
- El *sistema estimado*: Calcula el costo de los activos en un presupuesto.

Estos sistemas están entrelazados y permiten tabular las "unidades" en un demandante tanteo con el que se pueda predecir el monto aproximado del valor de producción. Esta medición mejora con la práctica a través de los años. Por eso, un vaquero está en completa conexión con sus cinco sentidos. El proyecto no es solo audio y visual. También debes saborearlo, olerlo, y palparlo; saber cuándo hay que bajar o subir, añadir o quitar, sumar o restar. Manejar la previsión de unidades es una rutina de trabajo extensa que no es para todo el mundo.

Para los *escribas* del antiguo Egipto esto era una encomienda privilegiada. Estaban encargados de inscribir, clasificar, contabilizar, copiar, archivar y hasta de transcribir las órdenes del faraón. Incluso, podían llegar a ser un copista de las sagradas escrituras y doctor e intérprete de la ley hebrea. En donde, con el objetivo de añadir un texto al canon religioso, escudriñaban hasta el más mínimo detalle. Si una letra estaba fuera de lugar, comenzaban el manuscrito desde el principio. Psssst... ¡Ey! ¿Quieres saber un chisme? Cuentan los rumores de pasillo, que a las "pinzas de ropa" se les dio el nombre código de *C-47*, para que los productores no se fijaran de ellos en el documento y no los sacaran del presupuesto. Shhh... No le digas a nadie, ya se compró una unidad.

LA PRE-PRODUCCIÓN

Una vez terminado el desglose, se comienza a asignar los anclajes claves en un orden de primacía:

- El Paquete de Director
- Las Audiciones de Talento
- Las Reservaciones de Locación
- Las Contrataciones de Trabajadores
- Las Adquisiciones de Herramientas

Debes conseguir todos los anclajes esenciales para adelantar la luz verde de la producción. Pero, cuidado comiendo con los ojos; evita que la boca se haga agua con lo que hay dentro de la *máquina expendedora*. Tienes antojo y sabes que por cada menudo que le eches recibirás sabrosos aperitivos de consumo, como bebida y golosinas. Elige bien tus anclajes porque hay una gran variedad y no quieres desperdiciar tus centavos en algo que no te encante y luego te arrepientas; cada unidad que adquieras tiene un costo y se sigue amontonando rápidamente. El tiempo es dinero y, una vez arranque la maquinaria operacional, los gastos se descontrolan.

¡Te lo dije! Gastaste tu última moneda, más vale que te guste lo que compraste. Ya está bueno por hoy, otro día te doy más monedas–

En fin, al otorgarse la luz verde, comienzan los gastos económicos para adquirir y administrar los esfuerzos en la ***pre-producción***. Esta etapa podría durar de uno a tres meses para completar los preparativos de la grabación, dependiendo de la magnitud del proyecto. El dinero está corriendo y no queremos demorarnos pero siempre hay que estar consciente que acelerar el proceso podría comprometer la calidad del proyecto. Así que, para mitigar las probabilidades de fracaso, debes planificar a una velocidad adecuada y con una *observación minuciosa*.

El Director

El primer anclaje que se requiere asegurar es el ***director***, un líder principal para el proyecto. En este momento los estudiantes entran en su primera crisis existencial:

LA PLANIFICACIÓN

"Ser director o no ser director, esa es la pregunta..."

Cuarta píldora roja– *La realidad es que no todos nacen con la habilidad de ser productor/director al mismo tiempo. Solo algunos, por error de fábrica, vienen al mundo con un procesador defectuoso. Gracias a este cortocircuito, tienen la habilidad de ser una persona de pensamiento multidimensional con tres destrezas conectadas en serie: creativa 12.5% + administrativa 12.5% + liderazgo 75% = productor/director 100%. Si te fijas hay un fallo electrónico, ambos pueden ser líderes, pero es muy demandante para un productor ser creativo y un director ser administrativo. Son cualidades muy peculiares para poder empatar en una misma tarjeta madre. Solo puedes ser–*

No hay nada de malo con escoger. Al contrario, el proyecto se enriquece cuando se distribuyen las tareas; una tarjeta madre con dos procesadores integrados opera con mayor velocidad. Sé sincero contigo mismo. Si cedes la silla de director, podrás estar un cien por ciento sentado en la silla del productor. Pero si te la pasas cambiando, como en el *juego de la silla*, podrías perder hasta las dos sillas pues como decimos los puertorriqueños: "*El que se va para Aguadilla, pierde su silla*". Conoce tus habilidades y decide qué es lo mejor para el proyecto. ¡Siéntate! Se detuvo la música... Te la quitaron. ¡Quedaste eliminado!

Cuando añades al director, trae consigo un *paquete* que contiene a todos los involucrados del *equipo creativo* en un proyecto. Es como cuando los influencers en *youtube* se prestan a desempaquetar las *cajas misteriosas*. Siempre me agarra la curiosidad cuando revelan de a poco la mercancía sorpresa de las suscripciones mensuales. Las marcas de productos crean las cajas con envolturas temáticas que las identifiquen. Lucen muy atractivas y hacen irresistible el no suscribirse. ¿Qué? Muy tarde... Ya ordenaste una. En nuestra caja misteriosa, el director representa la "marca" del proyecto. De aquí en adelante, el director y el proyecto son una sola identidad. El consultor estratégico en mercado y rentabilidad de proyectos, Robert G. Barnwell, en su libro *Guerrilla Film Marketing*, explica cómo crear una identidad de marca irresistible:

"Nuestras identidades como cineastas en ocasiones están fuertemente e inextricablemente conectadas a la marca de nuestras películas. Reservoir Dogs, es Quentin Tarantino. Robert Rodriguez, es Sin City y From Dusk

Till Dawn... Es casi imposible pensar en cualquiera de estos cineastas y al mismo tiempo no pensar en sus películas. Y viceversa... Una marca fuerte puede significar la diferencia entre el éxito o el fracaso de un mercadeo de guerrilla y una campaña promocional."

El proyecto se envuelve temáticamente con un **género cinematográfico**. Entre estos se encuentran: acción, aventura, fantasía, misterio, comedia, suspenso, terror y drama. Estar en el catálogo indicado brinda reconocimiento de marca y atraerá una *audiencia base* que promoverá una mercancía que le es familiar al cliente. Esto genera más potenciales inversionistas, atrae a los actores famosos y coloca al cineasta en la mirilla de los líderes en la industria. El psicólogo clínico Dr. Jordan B. Peterson en su libro *Beyond Order*, explica el valor de apuntar hacia algo que comunique tu presencia.

Si no estás comunicando nada que atraiga a otras personas, entonces el valor de la comunicación-incluso el valor de tu propia presencia-corre el riesgo de caer a cero.

El director establece *credibilidad* al proyecto. Piensa en los más reconocidos de la industria mundial: el británico Ridley Scott, el mexicano Alfonso Cuarón, la americana Patty Jenkins, el español Pedro Almodóvar y el canadience Denis Villenueve. Nadie duda de sus proyectos y todos desearían trabajar con ellos. Los productores los atan a sus proyectos porque le prometen a la audiencia consistencia de marca, y a los Grandes Estudios un éxito taquillero.

Este tipo de gancho viene con un alto costo para la compañía. Para un director ser clasificado como "rentable", debe ganar su posicionamiento en la industria demostrando de qué está hecho. Un director de alto valor ha logrado conquistar grandes batallas. Sus proyectos son *medallas de honor* que evidencian los triunfos que ha obtenido durante su larga cabalgada como vaquero. Mientras más experimentado quieras a tu equipo creativo, mayor será su precio de contratación. Mis estudiantes descubren en su primer proyecto, que no todo el mundo toma en serio su liderazgo, por lo que me preguntan:

"¿Cómo hago para que mis compañeros me sigan como director?"

Resulta que solo están viendo el respeto que reciben los directores en

la cultura popular, pero no ven los años de sacrificio que hay detrás de una *figura pública*. No se trata de tener muchos seguidores en las redes sociales cómo un "influencer", sino de contar con algunos defensores de tu marca como los tiene una *figura de autoridad*. Por eso les respondo lo siguiente:

"En la vida solo hay ganadores y perdedores. Todos quieren ser parte de un equipo ganador, te van a defender cuando te lo ganes..."

En mis comienzos, no tenía recursos ni contactos. Solo tenía un *sueño*. En las noches miraba las estrellas y me buscaba entre ellas. Lleno de ganas pedí un deseo y salí a conquistar oportunidades. Hacía proyecto, tras proyecto, una y otra vez, con el único compañero que conocía– Yo. Pero a cada proyecto se le sumaba un colega, alguien que creía en mi sueño y ya no podía defraudarlos; tenía que ganar.

Al pasar del tiempo, sin darme cuenta, había reclutado un ejército de producción y ahora contaba con mi propio *caballo de Troya*. Mi deseo no era usarlo para "ganar admiración", si a los griegos les funcionó para esconder una brigada de soldados que aseguró la victoria en el ataque sorpresa a Troya, yo solo lo usaría para ganar la oportunidad de llevar a otros a soñar.

El Talento

El segundo anclaje que querrás asegurar es el *talento*, un actor principal para el proyecto. Este es el momento en que los estudiantes se tropiezan con su segunda crisis existencial:

"Ser actor o no ser actor, esa es la pregunta..."

Para completar la receta que te di, debes tomar esta última píldora roja– Ya se que no te gusta la medicina, pero es por tu propio bien ¿En qué rayos estás pensando, no ves que ya tienes las manos llenas? Actuar frente a cámaras tiene su propio encanto, "PURO TALENTO ESCÉNICO".

A menos que seas famoso, no te rompas la cabeza con eso y mejor dedícate a correr el espectáculo detrás de cámaras. Tu mente debe estar en cómo puedes enriquecer el proyecto...

Los Grandes Estudios contratan sus talentos de renombre con su *sistema de estrellas*. Tienen acceso a una lista de actores "clase A", que le suman una inmensa fanaticada a sus proyectos, como por ejemplo el *SAG-AFTRA*. Ellos analizan la rentabilidad del actor en un mercado de constante cambio. Mientras más en demanda esté el talento, mayor será su precio de contratación. Tener actores reconocidos en un proyecto independiente es crucial para aumentar el alcance en los medios. Al menos debes intentar contratar un actor de "clase B", algo así como:

"El actor ese... no recuerdo su nombre, pero el que salió en la película aquella..."

Un vaquero puede que solo cuente con un buen camarada, un fiel amigo con "talento escondido" que esté dispuesto a acompañarte en tu aventura. Mejor aún. Así, la experiencia es más emocionante y tienen la oportunidad de fortalecer una bonita relación trabajando juntos en un nivel más personal. Lograrán crear escenas memorables que conecten con la gente, como la famosa línea de la super estrella Robert De Niro *"You talking to me?"*. En una entrevista para la revista *Deadline*, se le pregunta al director Martin Scorsese sobre su relación con el actor De Niro desde que tenían 16 años.

"No, eso solo pasó. Fue una improvisación, basada en lo que estaba escrito en el guion. Él estaba ensayando con el dispositivo que se había creado bajo la manga con la pistola. Sentí que debería decirse algo a sí mismo, en el espejo, mientras hacía eso. Debería hacerlo con pura actuación..."

El artista no garantiza la popularidad de un proyecto. La realidad es que la fama se le pega a quien la audiencia quiera. El talento no puede ser forzado, solo puede ser. *Vox*, en su artículo sobre el extraño éxito de *The Room*, comenta sobre cómo *"la peor película de todos los tiempos"* se convirtió en una leyenda de Hollywood. El cineasta Tommy Wiseau participó como escritor, productor, director y actor principal; todo por su ambición de buscar fama y respeto en Hollywood usando su inagotable fortuna.

"Esta combinación de exceso y desorientación llevó a una producción inflada que costó 6 millones de dólares y aún así terminó pareciendo como si hubiera sido filmada con un presupuesto reducido..."

Irónicamente, gracias a la curiosidad de la audiencia, encontró convertirse en un fenómeno de culto mundial. Tanto así que, años después, se recrearon los eventos detrás de cámaras en la película *The Disaster Artist*, que recibió premios como mejor actor para James Franco en los *Golden Globe Awards* y recibió una nominación en los premios *Oscars* al mejor guion adaptado.

¿Aún estás pensando en actuar y ver si corres la misma suerte? Es como una *tarjeta de raspa y gana* que, para ganar un premio pequeño, tienes aproximadamente 1 chance entre 5 oportunidades, y para el premio grande tienes más de 8,145,060 posibles combinaciones. Nunca dije que no intentes ser el próximo fenómeno. Debes ser realista contigo mismo y decidir en concentrarte sobre lo que es mejor para el proyecto.

Adjuntar el talento principal es un asunto que debe tomarse muy despacio. Este tipo de activo compromete a la compañía. Es común ver a estudiantes emocionarse y cometer el error de seleccionar el talento a la ligera. Esto resulta en falta de química con el proyecto, ya sea por que no empatiza con la historia, tiene otras prioridades, no conoce sus líneas, no pega con el personaje o peor, tenga un mal rato con el director y desista en participar. Una vez el talento esté en cámaras, nada de esto tiene reparación. La imagen del talento podría echar el proyecto a perder. Y esto sería una verdadera tragedia, por tanto es crucial llevar a cabo un proceso de **audición**. Es un espacio orgánico donde el *director de audiciones* tiene la oportunidad de hacer lecturas de guion, ensayos de personificación y pruebas de perfil en cámara, para descubrir si el actor es el indicado en el *papel protagónico*.

Siempre sugiero a mis estudiantes evitar audiciones presenciales hasta que tengan preseleccionado el talento, para no hacerles perder el tiempo. Primero, se anuncia la audición en las redes sociales y en foros con comunidades de actores y aficionados. Después de recibir solicitudes, se verifica si el perfil del talento es lo que se busca para la historia. Luego, confirma su disponibilidad para los días de grabación. Finalmente, pídele al talento un video hecho en casa, leyendo las líneas del personaje para asegurar si es un posible candidato.

La Locación

El tercer anclaje que debes asegurar es la *locación*, donde ocurrirá la historia del proyecto. El lugar escogido será la diferencia entre dar la impresión de un proyecto estudiantil o dar la de un proyecto profesional. El truco está en la búsqueda de exteriores panorámicos e interiores peculiares.

La *búsqueda de locación* es un área donde no quieres escatimar tus esfuerzos. Se puede ver desde un avión cuando un proyecto es estudiantil, por el lugar donde ocurrió la historia. No se trata de buscar el lugar más costoso, sino de saber utilizar la creatividad para escoger uno que tenga un extraordinario atractivo visual. Los Grandes Estudios pagan por los servicios de un *manejador de locación*, generalmente cada país tiene oficinas dedicadas a esto, para facilitar la papelería y la accesibilidad de la ubicación.

Un vaquero, "trabaja con lo que tiene", maximizando cualquier lugar para hacerlo lucir épico. Te sorprenderás de todos esos espacios que solo necesitan un poco de amor para darle el toque *"cinemático"*:

- Los *exteriores* gritan profesionalismo y los estudiantes desaprovechan esta

LA PLANIFICACIÓN

oportunidad por no salir unos días a explorar alternativas. A mí me encanta ir de paseo y caminar mirando la naturaleza de mi isla tropical. Sé que necesitas unas vacaciones, pero ahora no salgas de turista con tus binoculares a explorar en persona todos los paisajes de revista, pues eso tampoco es práctico en un pequeño presupuesto. Hoy día, gracias a la tecnología, podemos descubrir lugares excepcionales sin tener que visitarlos presencialmente. El cineasta campista Drew Simms, en su canal de *youtube*, revela su secreto para encontrar impresionantes localizaciones. Explica su plan de búsqueda y cómo utiliza la aplicación de *google earth* activando el modo 3D. (Es importante notar como él separa todo el día para aprovechar la luz del sol desde el amanecer hasta el atardecer, donde captura sus mejores imágenes)

- Los *interiores* engañan a los estudiantes, pues presumen que será una búsqueda fácil de encontrar. Es innumerable la cantidad de veces que he tenido a estudiantes con proyectos detenidos por no encontrar una simple casa donde grabar. Normalmente los dueños ya son escépticos cuando se les pide prestado su hogar para grabar en él, y esto incluye las casas de renta como *Airbnb*. Ya son muchas las historias de terror, donde un grupo de inexpertos destruye las facilidades, dejando todo desorganizado y hasta provocando daños sin reparo. No te confíes con esta búsqueda que aparenta ser inofensiva. De no encontrar un lugar que sea preciso, siempre puedes reforzar un espacio añadiendo paredes falsas con paneles de madera tamaño 4'x8'. Sácale el moho al martillo que compraste en la ferretería hace años atrás.

En ambos casos hay gestiones arduas por hacer. Antes de seleccionar el lugar, debes considerar si queda en un destino céntrico para todos poder llegar sin inconvenientes e investigar que el espacio sea razonable para tener un grupo grande de personas interactuando entre sí. Una vez elegida la locación, se debe hacer pruebas de cámara, ensayos de bloqueo con el talento, revisiones de logística con el equipo creativo y, lo más importante, conseguir los debidos *permisos*. Sin los permisos, corres el riesgo de ser expulsado por el personal de seguridad en la locación. Puedes solicitar usar de GRATIS increíbles locaciones públicas con el permiso municipal; ciertas restricciones aplican, como el costo del personal de seguridad, técnico o limpieza.

Los Trabajadores

El cuarto anclaje que debes asegurar es el *equipo trabajador*, que por ser contratistas independientes, son considerados como el personal que está "debajo de la línea". Representan la empleomanía, la mano de obra o la fuerza laboral. En fin, son todos los que llevan a cabo el trabajo en masa que se necesita para la producción del proyecto.

Los Grandes Estudios en sus producciones cuentan con multitudes de trabajo ya establecidas, con requerimientos de entrada y beneficios de trabajos. Una *unión* estabiliza la actividad constante en la industria de sus miembros trabajadores, como por ejemplo, la Alianza Internacional de Empleados de Escenarios Teatrales (*IATSE*). Para pertenecer a ellas debes ser endosado por un miembro activo. Generalmente, esto puede tomar un largo tiempo de supervisión para cualificar en su "Lista de Experiencia en la Industria". Una vez dentro, para mantenerte en ella y recibir sus beneficios, debes pagar una cuota trimestral a la organización que podría costar desde $75 en Puerto Rico y hasta más de $300 en los Estados Unidos dependiendo de la paga laboral. Las uniones están compuestas por un grupo muy selecto de profesionales y son miles de estudiantes los que no logran ser aceptados. La gerente de producción Eve Light Honthaner en su libro *The Complete Film Production Handbook*, explica la elegibilidad y las ventajas de pertenecer a una signataria:

> *"...la membresía de uniones y gremios no está abierta a cualquiera que quiera entrar. De hecho es bastante difícil unirse la mayor parte de las uniones y gremios, porque una de sus primeras funciones de su existencia es proteger el empleo de sus miembros actuales... Aquellos en la [lista de experiencia en la industria] son dados 'preferencia de empleo' sobre aquellos que no están en la lista de asignaciones de trabajo."*

Es probable que tampoco te invitaron a correr con ellos– Pero tú eres el Vaquero Solitario y estás seguro de ti mismo. Lo sé, es peligroso correr solo y necesitarás una camaradería. Se trata de un pelotón de exiliados como tú, que estén dispuestos a cabalgar a tu lado. Tal vez no tienes tus propios trabajadores, pero siempre puedes contar a tu lado con tus compañeros de la vieja guardia.

El reclutamiento lo puedes anunciar con llamados en las comunidades de interés, como los grupos privados en internet, los festivales de cine, las universidades de cine y los foros de aficionados. Pero recuerda que son solo un puñado de amigos y tendrán una sola oportunidad, así que cuando salgan a la campaña secreta, nada les puede salir mal en el proyecto. Por eso la "preproducción" es CLAVE para completar la misión sin damnificados.

¿No viste la película de *Star Wars: A New Hope*? Donde un humilde granjero, un contrabandista solitario y una princesa guerrillera se preparan junto a un pequeño escuadrón de rebeldes en una misión imposible para destruir el Imperio Galáctico que los oprime. Movidos por la esperanza de libertad, combaten con valentía en un acto milagroso y logran vencer al ejército más grande del universo. Un grupo de rebeldes devotos siempre tendrán más determinación que un ejército forzado a trabajar.

El reconocido director Christopher Nolan, de películas como *Oppenheimer*, *Interstellar* e *Inception*, durante su clase magistral en el *Festival de Cannes* 2018, alienta a los principiantes a trabajar entre amistades:

"Y cuando tu estas haciendo películas con solo amigos, sin dinero, tu sabes, con poco presupuesto. Tienes que ser capaz de hacer todos los trabajos. A veces estarás grabando sonido y a veces estarás grabando imagen. Y saber suficiente sobre todos los trabajos en el set, no para decir 'yo puedo hacer tu trabajo', pero para darles una idea de que estoy prestando atención a lo que están haciendo. Te da seguridad como cineasta."

Un detalle importante para una planificación guerrillera es anclar a los trabajadores después de la búsqueda de locación, porque en general es más difícil separar la fecha de disponibilidad en un lugar, que la de una persona.

En cuanto a los miembros líderes en tu grupo y el talento principal, deberás ir intercambiando fechas con ellos hasta que logres llegar a lo más conveniente para el proyecto.

Las Herramientas

El quinto anclaje que debes asegurar son las ***herramientas de producción***. Materiales con las utilidades necesarias para la producción como: herramientas de agarre, lámparas, utilería y electrónicos. Dependiendo del valor de los equipos y su depreciación, se alquilan por un tiempo requerido para la grabación del proyecto o se adquieren permanentemente para el estudio.

Los Grandes Estudios cuentan con un gran inventario de equipos novedosos, y de última tecnología para sus producciones. Históricamente las tecnologías más recientes siempre han sido de acceso exclusivo para los que viven en el olimpo. La compra o alquiler de estos equipos industriales simplemente está fuera del alcance económico de nosotros, los mortales. Pero ahora, gracias a los enormes avances tecnológicos y la competencia del libre mercado, se han logrado manufacturar productos de menor costo para el "consumidor promedio" como los de *Aputure, Rode, Zoom, Manfrotto, Sony, DJI* y *Blackmagic Design*, que emulan el calibre de la maquinaria industrial.

En el 2011, *Canon* cambió las reglas cuando lanzó la cámara fotográfica *DSLR Rebel t3i*. La nueva habilidad de intercambiar lentes y capturar videos en alta definición, a un precio económico, revolucionó la industria. A partir de esto, se continuaron democratizando las técnicas que expandieron la creatividad de los estudiantes para alcanzar el codiciado estilo cinemático. Sin embargo, cuidado con endeudarte para conseguir los juguetes atractivos que innovan cada año. Poseer un dispositivo de alto costo no es sinónimo de calidad. Podría ser de gran ayuda, pero el aparato no funciona por sí solo. Se ha demostrado, una y otra vez, que las herramientas no hacen al cineasta. Al vaquero lo forma su conocimiento para montar un caballo salvaje y cabalgar por el campo abierto. Qué importa si tu inventario de armamento es limitado, si hay buena puntería para disparar; una gorra de uniforme, un micrófono de escopeta y una cámara de noble corcel, eso es todo lo que necesitas si tienes una mente educada. El empresario multimillonario Robert T. Kiyosaki en su libro *Rich Dad Poor Dad*, hace hincapié en la importancia de invertir en el conocimiento:

> *"El activo más poderoso que todos tenemos es nuestra mente. Si está bien formado, puede crear una enorme riqueza."*

LA PLANIFICACIÓN

Pero, como sé que estás ansioso por "invertir" tu preciado dinero en tu proyecto, aquí te comparto mi guía de cómo comenzar a comprar tus herramientas:

"El Paquete de Compras para el Arranque de Estudiantes Cineastas"

Una lista para estudiantes de cine que buscan una buena inversión en sus compras de arranque. Objetivo de inversión: la creación de un proyecto independiente. Para maximizar tus oportunidades de inversión, se debe tener en mente la duración en el *RENDIMIENTO y la MULTI UTILIDAD* de lo que se está adquiriendo. Las herramientas electrónicas caducan con el avance de la tecnología. De tener recursos económicos limitados, se les aconseja invertir en activos que prueben su resistencia al tiempo:

1. Educación:
 - Grado académico en un colegio o con educación a distancia. Libros educativos de cine (Puedes ver mis referencias en la biblografía).
 - Talleres y conferencias en Festivales de Cine (En general son gratis).
 - Certificaciones en *REDucation, Davinci Resolve Training* o *Aputure Certification*.
 - Cursos de entrenamiento personal con expertos.
 - Lectura académicas en bibliotecas públicas e internet.

2. Accesorios:
 - Ceferino de Agarre: *Impact Turtle Base C-Stand Kit* (10.75', Black).
 - Poste Automático: *Manfrotto Deluxe Autopole 2* (Black, 6.8-12.1').
 - Prensa de Resorte: Paquete de 6 *A-Clamps*.

- Maleta de Carga: *Pelican 1510 Carry-On Traveler Case*.
- Objetivos Fijos: 35mm, 50mm, 85mm.
- Objetivos de Aumento: 18-35mm, 24-105mm.
- Manta Blanca reflectora de luz tamaño 8'x8'.
- Manta Negra aislante de sonido tamaño 6'x6'.
- Herramienta Multiuso: *Gerber Suspension 12-in-1 Multi-tool*.
- Libreta de Notas: *Lemome Dotted Bullet Journal*.

3. Hazlo tú Mismo (*DIY*):

 - Fabricaciones con accesorios de ferretería para cámara, luces y sonidos.
 - Realización manual de utilería, disfraces y maquillaje.
 - Manufacturación de utilerías hechas en casa con impresiones 3D.
 - Artesanía de utilerías y manualidades decorativas.

4. Adicionales de GRATIS:

 - Iluminación como luz ambiental del sol o luz decorativa de una lámpara.
 - Sonidos como ruidos de ambiente, voz narradora, instrumentos musicales.
 - Almacenamiento limitado gratis en la nube como google drive o dropbox
 - Programas de computadora como:
 - Google docs para documentación.
 - Celtx para guion.
 - Davinci Resolve para video.
 - Audacity para sonido.
 - Contenido audiovisual en internet (ciertas restricciones aplican):
 - Muestras de Inteligencia Artificial (*IA*) como Chat GPT.
 - Dominio Público como música de Mozart o Beethoven.
 - Regalías Gratis como Creative Commons, Pexels, Incompetech o Wikimedia Commons.

5. Electrónicos:

 - Si estás matriculado en una universidad de cine, utiliza las herramientas que ellos te proveen.
 - Intenta pedir de cortesía un descuento estudiantil de 50% para alquiler en

casas de renta, en general tienen precios generosos para paquetes pequeños.
- Siempre puedes hacer la alternativa más confiable de todos los tiempos; amigos:
 ➢ Haz un intercambio con amistades; herramientas a cambio de favores.
 ➢ Reúne a tus amigos para cubrir los gastos juntos y compartir las herramientas.

"Nota de salvedad: Evita comprar equipos electrónicos en tu etapa de estudiante. Todos los años sale un modelo nuevo y su funcionalidad se deprecia muy rápido. También, son herramientas muy frágiles susceptibles a dañarse con el uso excesivo. Ya para cuando estés más avanzado, querrás adquirir equipo nuevo que esté a tu nivel, gastando el doble de dinero."

Adquiere los equipos cuando le estés sacando el máximo provecho, para una durabilidad estimada de al menos cinco años; ya sea generando ingresos por clientes, o la creación de proyectos con propósitos especiales. Una buena métrica que me enseñó mi amigo cinematógrafo puertorriqueño Dickie Cruz, fue comparar el costo del equipo electrónico con el costo de una herramienta de agarre. Por ejemplo: el ceferino (*C-stand*), es una herramienta que prácticamente tiene un rendimiento de por vida y una amplia multi utilidad. Escoge comprar una cámara que solo durará un año de novedad o un sostén de metal que usarás en todos tus proyectos.

Ya sé, ya sé– No puedes esperar para tener tu primera cámara en las manos. Si te resulta difícil, y te niegas a esperar, antes de seleccionar la cámara identifica estas tres áreas de necesidades generales en tus producciones:

1. El *contenido de la grabación*: ¿Es una producción de cine, video, transmisión o podcast?
2. El *medio de la proyección*: ¿Se reproducirá en la pantalla grande, televisión, monitor o celular?
3. La *óptica en la cámara*: ¿Necesitas tener versatilidad con el objetivo fotográfico, ya sea durante la acción de un sujeto en movimiento o por la disponibilidad de luz diurna o nocturna con la que cuentas?

En mi caso, cuando comencé a estudiar, no tenía dinero para comprar herramientas. Me las busqué tomando prestado de amistades y colegas. Recuerdo

que solo andaba con un calendario de papel, dibujado a mano, en el que anotaba todas mis metas mensuales. Lo guardaba conmigo siempre, como recordatorio de mi desempeño. Marcaba con "estrellitas" mi trabajo semanal alcanzado, como recompensa propia. Me convencí a mí mismo de que estaba en una *galería de videojuegos* y necesitaba ganar un alto puntaje de boletos para reclamar mi premio:

"Algún día tendré suficientes estrellas para ganar mi primera cámara"

Continué así hasta el año 2022 en el que por fin compré mi primera cámara, una *Blackmagic Design Pocket Cinema Camera 6K Pro* para la creación de videos corporativos. No digo que este sea el caso para todo el que me lee, pero te sorprenderás de la cantidad de compañeros dispuestos a unir recursos prestados para llegar a un mismo bien común. Solo tienes que preguntar amablemente y actuar con responsabilidad, no tienes nada que perder. Total, ya yo perdí, en el 2023 salió el nuevo modelo mejorado *Blackmagic Cinema Camera 6K* y una diferencia aproximada de cincuenta dólares. Sé que después de contarte mi conmovedora historia, como quiera me vas a hacer la famosa pregunta:

"Profesor Hernández, ¿Qué cámara me sugieres comprar que haga un poco de todo?"

Y mi respuesta siempre será la misma:

Cuando logres dominar la que ya tienes actualmente (incluyendo el celular), entonces compra la que tu cartera te alcance.

Te advierto, trata de NO romper el banco, pues en un año te vas a arrepentir.

La Previsualización

Una vez adquieras todos los anclajes, te recomiendo llevar a cabo un ensayo de grabación para crear una *previsualización* del proyecto. Me refiero a realizar una prueba audiovisual antes de producir la versión oficial. Esta prueba no tiene que ser perfecta. Es cuestión de practicar lo necesario para encontrar puntos débiles, fallas técnicas y errores de continuidad narrativa; en fin, cualquier cosa inoportuna. La idea es perfeccionar la técnica y confirmar toda la logística.

Los Grandes Estudios tienen a su disposición los medios para producir previsualizaciones de múltiples maneras. Sin embargo, ellos no están exentos de cometer errores como los principiantes. En ocasiones se vuelven arrogantes y, para no invertir o por mera ignorancia, continúan apresurados a la producción sin las debidas precauciones. Así, echan a perder proyectos de miles de dólares por detalles que se pudieron haber evitado en un principio. En el canal de *youtube* de la película *Avatar*, el director James Cameron narra la historia de cómo convenció a los ejecutivos en poner diez millones de dólares por adelantado para la creación de un concepto de prueba, para solo unos minutos de duración.

> *"Ok chicos, necesito que ustedes pongan 10 millones de dólares, para probar que nosotros podemos hacer esta película. Y ellos dijeron básicamente '¡Estás loco!' Y yo dije 'Mira, es eso o tu vas a darle luz verde a una película de 200 millones de dólares sin saber si la podemos hacer o no. Así que ¿Cuál prefieres?' Y ellos dijeron 'Aquí tienes 10 millones de dólares'."*

Todo en el proyecto debe estar intencionalmente producido. Si queda "perfecto", es porque alguien lo intentó primero varias veces hasta llevarlo a la excelencia. ¿Estás nervioso de fracasar tratando? En la práctica, descubrirás la

seguridad de que todo saldrá de acuerdo al plan de producción, para cumplir con las expectativas del proyecto. Algunos métodos accesibles a estudiantes para alcanzar visualizar sus conceptos son:

- *Recreaciones* visuales instantáneas con Inteligencia Artificial.
- *Simuladores* cinematográficos en tiempo real como *Cine Tracer*.
- *Ilustraciones* diseñadas a mano o con fotomontajes digitales en *Adobe Photoshop*.
- *Grabaciones* con cámaras portátiles como *DSLR* y celulares.

Esto te ayudará a ser como los astronautas que sobre analizan sus expediciones. En sus cálculos no hay espacio para errores. Antes de lanzar el cohete, todo tiene que estar en perfectas condiciones para evitar tragedias. El ingeniero y empresario, Elon Musk, en su compañía privada aeroespacial *SpaceX*, buscando crear cohetes reusables de menor costo, perdió tres prototipos antes de lograr tener éxito en el lanzamiento del *Falcon 1*. El ingeniero y físico William E. Gordon padre del *Radiotelescopio de Arecibo* para probar su teoría sobre la ionosfera, realizó pruebas en un radar pequeño antes de lanzarse a construir lo que fue en sus tiempos, "el telescopio más grande y poderoso del mundo".

Basta de seguir pensando o se te va a quemar el cerebro… Los preparativos están listos. ¡Ahora a cabalgar! ¿Qué pensabas? La cámara no va a correr sola. ¡Hay una producción que poner en marcha!

TALLER #2

La Investigación

Observa el "detrás de cámaras" de la pre-producción de un proyecto. Sugiero ver la colección de videos de la trilogía de *The Hobbit*, los puedes ver en la página de *youtube* de Peter Jackson. Crea una lista en tu cuaderno de clases sobre todos los elementos administrativos involucrados, la compañía, sus productores, gerentes, creativos y todos los diferentes anclajes. Identifica cuántas de esas tareas podrás desempeñar tú solo, y cuáles tendrás que delegar.

Lecturas complementarias:
1. Lyons, S. (2012). *Indie film producing: the craft of low budget filmmaking*. Routledge.
2. Trottier, D. (2019). *The screenwriter's bible* (6ta ed.). Silman-James Press.

Películas sugeridas:
1. Favreau J. (2008). *Iron Man*. Paramount Pictures.
2. Scorsese M. (1976). *Taxi Driver*. Columbia Pictures.
3. Spielberg S. (1998). *Saving Private Ryan*. DreamWorks Pictures.
4. Hitchcock A. (1960). *Psycho*. Paramount Pictures.

El Proyecto

Ponle un nombre a tu película de video. Desarrolla una página de guion, una de agenda y una de presupuesto. Identifica al director, el talento y un lugar de grabación. Familiarízate con las herramientas de grabación y crea una pequeña muestra de práctica con tu celular para asegurar que los detalles audiovisuales estén en orden para la futura grabación oficial.

Videotutoriales:
1. Andrew Hernández. (2022). *¿Bloqueado? Mapa Mental Para Crear Ideas En Guion*. Youtube.
2. Devin Graham. (2020). *Filming Toilet Paper on an iPhone [Filmmaker Challenge Episode 6]*. Youtube.
3. D4Darious. (2017). *How to shoot a No-Budget Film*. Youtube.
4. Film Riot. (2019). *How to Make a Short Film*. Youtube.
5. Griffin Hammond. (2014). *Discover Your Filmmaking Career [Cinetics Axis360 test]*. Youtube.

CLASE #3
LA EJECUCIÓN

LA PRODUCCIÓN

En términos amplios, la palabra producción podría representar todo el proyecto en sí; en todas sus fases. Pero cuando nos referimos a ella en un término de ejecución sucesiva, lo que buscamos es identificar el momento donde ocurre la *grabación*. A gran parte de esta etapa se le conoce por el "grueso" de la fotografía en general.

- La *fotografía principal* es la grabación que requiere a todos los trabajadores y el talento principal.

- La *fotografía adicional* es la grabación de pasada que no requiere del talento principal ni de los establecimientos más importantes.

La producción de un proyecto promedio podría durar desde una semana hasta un mes, dependiendo de cómo se distribuyan los días de grabación. Normalmente, es donde la mayoría de los gastos económicos ocurren y, en la mayoría de los casos, solo tendremos una oportunidad. Por eso, se toma con muchísima seriedad cada decisión previa a la grabación. El Presidente de los EE.UU. Harry Truman, dijo:

"Si no puedes con el calentón ¡Salte de la cocina!"

Cocinar un proyecto no es una receta fácil. Es como hervir un huevo; requiere un alto nivel de delicadeza para confeccionarlo perfectamente. Al agarrarlo, su cáscara es muy frágil y lo puedes romper. Cuando se está cocinando si lo sacas muy temprano queda crudo, si te tardas se quema. Es increíble, existe hasta un tutorial en *youtube* por *Bon Appétit*, con un experto mostrando 59 métodos diferentes de cómo cocer un huevo, y también puedes ver otro en *Epicurious*, donde 50 personas tratan de remover la cáscara de manera efectiva. La producción es una operación que requiere el mismo cuidado por su ambiente volátil, y esto se debe a las fuerzas naturales que están fuera de nuestro control cuando grabamos.

La Tecnología

Los Grandes Estudios llevan más de cien años de historia perfeccionando la maquinaria para producir imagen y sonido en tiempo real. ¿Alguien dijo historia? Aprovecho la oportunidad para desglosar un listado cronológico que te ayudará a conocer la ciencia de cómo fuimos perfeccionando, poco a poco, la técnica:

1. En el siglo 18, se descubre la *fotografía*. Esta palabra viene del griego (Fotón "Luz" y Grafía "Dibujo" es decir "Dibujar con luz") y describe la unión de dos tecnologías: la *cámara*, que es una caja oscura con una apertura pequeña en la pared, donde la luz al entrar en su interior altera una *película*, que es el material fotosensible de celuloide que expone una imagen reflejada del exterior.
2. En 1877, el fotógrafo Eadweard Muybridge, capturó la ilusión de imágenes en movimiento con *fotogramas*, utilizando la *cronofotografía*.
3. En 1877, el inventor Thomas Alva Edison, grabó el *sonido* con la energía de las vibraciones en el aire, utilizando la *fonografía*.
4. En 1893, Edison y su ayudante William Kennedy Dickson, construyeron el primer estudio de producción industrial, para la captura y la presentación de una *tira de película*, utilizando el *kinetograph*, el *kinetoscope*, y el *kinetophonograph*.
5. En 1895, los hermanos Lumière, proyectaron un documental en una *pantalla grande* utilizando la *cinématograph*.
6. En 1896, el ilusionista Georges Méliès, popularizó la *cinematografía narrativa* con la ficción, utilizando *efectos especiales*.
7. En 1908, la casa de arte *Le Film d'Art*, influyó en la corriente de acompañar las proyecciones con *música en vivo*.
8. En 1915, los Estados Unidos derrotó las *patentes*, de las alianzas de Edison, que monopolizaban las máquinas de filmación en la industria cinematográfica; permitiendo a los cineastas independientes producir legalmente en Hollywood.
9. En 1919, tres inventores alemanes, Josef Engl, Joseph Massolle y Hans Vogt, sincronizaron la imagen fílmica con el *sonido óptico* utilizando el *tri-ergon*.
10. En 1922, el inventor Lee de Forest logró amplificar la energía del sonido con

demostraciones teatrales utilizando el *phonofilm*.

11. En 1927, la Industria Cinematográfica Hollywoodense, comenzó la *edad dorada* con un método de producción a base de estudios, géneros y estrellas, utilizando el *sistema de estudios*. Los estudios le hicieron mejoras a sus máquinas, para eliminar las variaciones de sincronización audiovisual, con las proyecciones fílmicas de *35mm*. La cantidad de 24 fotogramas por segundo (*FPS*), se propagó universalmente como el *estilo cinemático* por su llamativo **desenfoque de movimiento**. Estandarizando un semidisco giratorio de 180° en la entrada de la cámara, para controlar la **velocidad de obturación** en el tiempo que estaría expuesto el fotograma a la luz, durante cada intervalo de rotación.

12. En 1969, los físicos Willard Boyle y George Smith, recibieron un premio nobel por la invención del circuito semiconductor en **videocámaras**, utilizando el *dispositivo de carga acoplada* (*CCD*).

Perdón, lo sé– "historia", no sé qué me pasó porque se supone que escriba sobre tecnología. ¿Pero qué esperabas? Estás leyendo un libro sobre "El Séptimo Arte" y tenía que rendirle homenaje. Recuerdo cuando estudiaba mi maestría, hubo una clase en la que los estudiantes compartimos un foro abierto sobre la historia del arte. La conversación giró entorno a los diferentes métodos para elaborar una imagen visual, el Prof. Larrache presentó a la clase una pregunta filosófica sobre cuál tecnología de expresión artística es más complicada de utilizar, para lograr plasmar una obra en un medio permanente. Analizamos si, una obra fotográfica capturada en tiempo real, es más simple de crear que una obra tradicional retratada a través de un dibujo. ¿Cómo nos afecta esto a nosotros los narradores de historia?

- En *cine*, usamos múltiples fotografías en secuencia, para capturar imágenes reales que representan la ilusión del movimiento.

- En *animación*, usamos múltiples dibujos en secuencia, para crear imágenes ficticias que representan la ilusión del movimiento.

Profundo, ¿verdad? Para descifrar este acertijo, debemos entender las terminologías a las que nos estamos enfrentando. A ver– Consultemos al experto en narrativa visual, Bruce Block, quién explica en su libro *The visual story*, que todas las formas son construidas por líneas:

- ***Pantalla***: Medio bidimensional donde vemos fotos.
- ***Mundo Real***: Ambiente tridimensional que nos rodea.
- ***Encuadre***: Ventana que encierra al mundo real en una pantalla.
- ***Planos***: Distancia de un objeto a nosotros, frontal, medio y fondo.
- ***Progresión Visual***: Un objeto comienza como una cosa y termina como otra.

Soy un vaquero tradicional y defendí con fervor la tecnología típica del pincel. Pero mi compañero fotógrafo era también pintor y tenía un buen contraargumento. Expresó que él podía dibujar una mariposa, a la perfección, pero nunca podría capturar una mariposa totalmente quieta. Para lograr esa captura tendría que aceptar la imperfección del movimiento. El factor determinante es la "puntualidad" con la que se puede representar un objeto. Si utilizas una máquina de captura real, serás esclavo de la progresión visual en todos los elementos del proyecto. Puedes controlar el largo, el ancho y la profundidad del encuadre de una pantalla, pero no puedes determinar los movimientos con exactitud en el mundo real. El tiempo es la cuarta dimensión a la que no tenemos acceso los humanos. Mientras capturemos el tiempo real, esa es nuestra realidad, lo mejor es aceptarla y dormir en paz por las noches.

El Departamento

Los Grandes Estudios trabajan con brigadas organizadas para mantener en marcha la producción. Estas brigadas están divididas en **unidades de trabajo**.

- La *1ra unidad* cumple con las tareas del día a día para aliviar la carga de gran volumen de grabación, y progresar escalonadamente la fotografía principal.
- La *2da unidad*, en paralelo a la primera, se encarga de las grabaciones de relleno, y generalmente con elementos menos comprometedores.

Cada unidad cuenta con un director departamental, que reparte directrices en áreas especializadas por departamentos de producción. También tienen estrictas delegaciones individuales, que los demás no pueden interferir para evitar malos entendidos y mantener una comunicación efectiva entre todos. Los departamentos principales en cada unidad, con sus roles, herramientas y descripciones, son:

- *Depto. de Producción*:
 - El **productor de línea** es la tuerca y tornillo que sostiene a todos los demás departamentos y corren hacia una misma dirección juntos. Se encarga de suplir todas sus necesidades, brindándole soporte necesario al director, para que pueda ejecutar su visión eficientemente y sin obstrucciones. Supervisa las responsabilidades de los trabajadores en una *cadena de mando* departamental. En ella se establecen líneas de autoridad que reportan de abajo hacia arriba, para mantener durante la productividad un *control de calidad* que cumpla con la logística de agenda y presupuesto

- *Depto. de Dirección:*

 ➢ El *director de cine* es responsable de interpretar el guion y transformarlo en una historia audiovisual. Transcribe la narrativa en un *guion gráfico*, esto es una lista de tiros de cámara en continuidad secuencial y que contiene ilustraciones con información técnica. Estas ilustraciones son encuadres con la función de dirigir la mirada del espectador a los puntos de vista (planos y ángulos) y los movimientos que el director quiere que sean vistos en pantalla. Es decir, cuáles serán los objetos frente a cámara; pues la cámara en sí misma es el ojo del espectador. En la producción, el director lidera a los trabajadores mediante instrucciones creativas. Así se logran los bloques de construcción artística (historia, imagen, sonido). También, se establece un lenguaje de *composición* teórica, como el número de oro, ley de tercio, simetría, punto de fuga, diálogos, sonidos, ritmo y música. Además, su dirección en la *actuación* es fundamental para comunicar emociones dramáticas. Diseña un *bloqueo* entre los elementos prácticos en el encuadre (espacio, actores, decoración), para establecer el tono en la atmósfera narrativa

 ➢ Durante la grabación, el *supervisor de guion* sigue el orden de *continuidad* en la narrativa y los elementos, para mantener su consistencia secuencial en cámara de tiro en tiro.

- *Depto. de Arte:*

 ➢ El *diseñador de producción* es el que extrae lo que el director de cine tiene en la imaginación y lo recrea en un espacio físico frente a la cámara.

 ➢ De las palabras en el guion, un *ilustrador* diseña el *concepto artístico*

de un mundo figurativo, para darle a la historia un particular estilo auténtico. Utilizan la pantalla como si fuera un canvas de dibujo, donde pinta componentes de teoría visual como: color (emoción, significado y tiempo), textura (patrones), escala (tamaño), perspectiva (espacio y distancia), forma (pesadez), figuras (simbología) y líneas (dirección).

➢ El *director de arte* ensambla los materiales creativos, junto a un grupo de artistas, para hacer realidad los conceptos ilustrados.

➢ Entonces, un *escenógrafo* construye, confecciona, pinta y decora la *escenografía*, una estructura artística elaborada con elementos cinematográficos en base al diseño que se visualizó en el guion.

➢ El *utilero* y el *figurinista*, confeccionan las utilidades con las que interactúan los actores en la escena (utilería, vestuarios, accesorios, armería y materiales).

➢ El *peluquero*, el *maquillista* y *artista de efectos especiales* (*SFX*) transforman a los actores de acuerdo al modelo establecido en el diseño de personaje.

- *Depto. de Cámara:*

 ➢ El *director de fotografía* (*DP*), o también conocido como *cinematógrafo*, es como los anteojos que tiene puesto el director de cine. Y solo a través de ese lente, la audiencia puede ver la imagen que tiene en su mente o, mejor dicho, el espacio visual de lo que aparece en la pantalla. El *lente* es una óptica de cristal que refracta la luz y se converge en un punto focal, para proyectar una imágen con nitidez en la cámara. Al lente que tiene puesto una cámara se le conoce como *objetivo* y tiene una *distancia focal*

que determinará el *ángulo de visión* diagonalmente. Los más utilizados son los de distancia fija, como el *objetivo gran angular* (24mm), *objetivo normal* (50mm) y el *teleobjetivo* (85mm).

➢ El *primer asistente de cámara* (*1er AC*) es un conocedor sobre la anatomía de la cámara, la cual es como el ojo del director de cine. El asistente aporta ajustando los elementos de exposición lumínica en la cámara como la ***apertura*** (la pupila), el agujerito que le da paso a la luz para entrar a la cámara de forma organizada. Se regula la cantidad de rayos esparcidos por su ***diafragma*** (iris), para que no haya demasiada luz u oscuridad y expone correctamente sobre el ***sensor*** (retina). También ejerce como el foquista, quien reajusta el foco con el anillo de un objetivo, para definir el contorno de un objeto que esté frente a la cámara. Mientras más pequeño sea el tamaño de la apertura, más cantidad de objetos tendrás en un enfoque profundo de tres planos.

➢ Un *operador de cámara*, ensambla la cámara con los accesorios necesarios para la grabación de la escena.

➢ El *2do asistente de cámara* (*2do AC*) coloca la información técnica de cámara en una ***claqueta***, para marcar los detalles en los tiros de la escena y sincronizar el sonido.

- *Depto. de Iluminación:*

 ➢ El ***Iluminista*** usa de referencia la métrica lumínica de un *fotómetro* para distribuir las fuentes de energía en la escenografía. Se asegura que los objetos frente a la cámara queden iluminados con una motivación que especifica de dónde viene la luz. Para lograrlo, trabaja manipulando la luz reflejada (en material blanco), doblada (en material cristalino), absorbida (en material negro) o filtrada (en material difuminador).

También aumenta la sensación visual de la escena pintando con uno de *cuatro atributos* en la luz: 1) la intensidad sube o baja el brillo del objeto, 2) la dirección le da una dimensión profunda al objeto, 3) el color le da un enfoque decorativo al objeto y 4) la calidad le da un tamaño suave o duro a la textura de la sombra en el objeto (el tamaño de la fuente de luz en relación al tamaño del objeto).

> El *mejor chico luminotécnico* lo asiste solicitando el personal técnico y adquiriendo el equipamiento de lámparas y modificadores.

> En el caso de la luz artificial, un *eléctrico* está encargado de conectar los cables, montar las unidades de luz, direccionarlas y enfocarlas.

> El *tramoyista* asiste en el montaje de tareas no eléctricas, donde se necesite sujetar con una herramienta de agarre fuerte y pesada, para asegurar los accesorios de manipulación lumínica. El montaje parte de un *diseño de iluminación* que embellece al objeto. Normalmente tiene tres puntos básicos de iluminación alrededor de su entorno circular. Las luces estarán apuntando en dirección al eje del objeto, a favor de la cámara que está en el borde: una **luz principal** que esté apuntando el frente del objeto, posicionada en ángulos de 45°, inclinada de arriba hacia abajo y de lado en forma diagonal, para darle una apariencia más favorecedora en la sombra; segundo, una **luz de relleno** al lado contrario que suavice las sombras creadas por la luz principal y tercero, una **contraluz** detrás del objeto para separarlo del fondo.

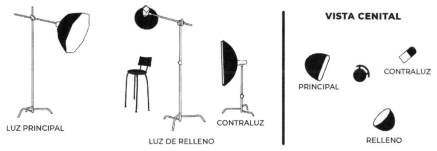

- *Depto. de Sonido:*

 > El **diseñador de sonido** se asegura de capturar el sonido más limpio posible durante la grabación. Las ondas de sonido viajan a través de

las moléculas del aire y se cuelan ruidos innecesarios del ambiente. Por eso, él planifica la canalización auditiva, desde una aguja cayendo en el suelo hasta un gran estruendo. Así, la audiencia puede presenciar el excitante momento sonoro de un árbol cuando cae en el medio del bosque. El sonido es como un árbol de tres ramas grandes (diálogo, música, efectos), y con extensiones de ramitas (voces de actores, composición instrumental, diseño de sonido digital, efectos de sala, ruidos de ambiente).

> El *sonidista* graba el **sonido directo** con un *micrófono escopeta*, es un tipo de captura hipercardioide con un lóbulo frontal más estrecho. Normalmente ese es el más indicado para captar sonidos específicos. Tiene dentro un cono de papel sensible al movimiento y está rodeado por una bobina de cobre, para crear un campo magnético con el aire que atrapa. Convierte las vibraciones en una señal eléctrica de sonido. El oído del sonidista escucha la potencia del sonido, por la cantidad de energía presente en la señal, interpretada como **volumen.**

> El *operador de micrófono* como regla de oro, tiene la rutina disciplinada de grabar la mayor cantidad de sonidos directos en el ambiente; sujeta el micrófono a una buena proximidad de la fuente, siempre se pone los *audífonos* para monitorear que todo esté sonando bien en el lugar y enrolla correctamente los cables de electricidad para evitar ruidos de interferencia.

La persona promedio, cuando tiene la oportunidad de ver cómo es la realidad en el detrás de cámaras, siempre quedan sorprendidos por lo militante que es la experiencia. Se preguntan cómo lo hacemos y, francamente, es difícil de explicar. Bueno, hay un dicho puertorriqueño que dice *"sarna con gusto no pica"*. Es como una relación tóxica entre el amor que sentimos por el compañerismo y

LA EJECUCIÓN

el odio que le tenemos al estrés. Lo hacemos por pasión, eso es todo. Si nunca has tenido la experiencia de estar detrás de cámaras, este es tu día de suerte. Hoy separé el momento para llevarte. Imagina todo un caos en el equipo de producción, para la grabación de una taza de chocolate caliente. Así es, la comedia es la ironía de la vida real– Te voy a dar la oportunidad de echar un vistazo durante la producción, para que tengas una simulación de cómo es un día normal de trabajo, pero camina despacio y mantén el silencio, no queremos estropear la grabación:

Depto. de Arte con Depto. de Dirección:

Dirección: "Mueve la taza más a la esquina."
Arte: "¿Así o un poco más?"
Dirección: "Mmm... un poco más al lado."
Arte: "¿De qué color quieres el mantel?"
Dirección: "Azul sería perfecto."
Arte: "Azul no tenemos. Lo más parecido es rojo."

Depto. de Sonido con Depto. de Dirección:

Dirección: "¡Se nos va la luz del sol, quedan solo 30 segundos!"
Sonido: "¡Esperando por el avión! Tenemos ruido de interferencia."
Dirección: "¡Vamos, vamos, vamos!"
Sonido: "¡Ya casi, ya casi! Ok, ya pasó el avión."
Dirección: "¡Silencio por favor!"
Sonido: "Se agotó la batería del inalámbrico, necesito reemplazo."

Depto. de Cámara e Iluminación con Depto. de Dirección:

Cámara: "¿Pueden aumentar la intensidad de la luz?"
Iluminación: "Entendido, ¡luz en 100%!"
Dirección: "La sombra está dura, un poco más suave."
Cámara: "Coloquen un marco con tela de seda."
Iluminación: "Entendido, ¡Luz difuminada!"
Dirección: "Algo no está bien, la imagen no me convence..."
Cámara: "Es la luz, baja la intensidad."
Iluminación: "Entendido, ¡Luz en 50%!"

Complicaciones técnicas:

Producción: "Oye... ¿Sabes cuándo vamos a grabar?"
Dirección: "Llevo todo el día esperando para que iluminen la taza."
Tramoyista: "¿Quiéres la luz en este lugar?"
Iluminación: "Mmm... así no... intenta más de cerca..."

> *Cámara: "Ahí se ve en cámara, muévela más lejos."*
> *Iluminación: "Mucho mejor. Ahora préndela."*
> *Tramoyista: "La luz no prende, hay que cambiarla."*
> *Iluminación: "Fallo técnico, necesitamos 30 minutos."*
> *Producción: "Préstame el megáfono... ¡Esperando por la luz!*

Depto. de Producción con Depto. de Dirección:

> *Producción: Nos pasamos de presupuesto. ¿Qué nos falta?*
> *Dirección: "Estoy inseguro ¿Cómo lo ves tú?"*
> *Producción: "Lo veo extraño ¿Qué le pasó a la taza grande...?"*
> *Dirección: "Se rompió y tomé prestada una en la oficina."*
> *Producción: "Comprendo... ¿Esto no retrasa la producción, cierto?"*
> *Dirección: "Regálame 15 minutos extras por favor, es el último tiro."*
> *Producción: "Ok, yo llamo a gerencia para pedir tiempo extra."*

Últimos 5 minutos:

> *Producción: "¡Hay que grabar antes de que llueva, enfóquense!"*
> *Sonido: "Escucho a alguien estornudando."*
> *Producción: "Ahora sí, todos alerta, vamos a grabar en ¡3...!"*
> *Arte: "Hay una mancha en la taza..."*
> *Producción: "¡2...!"*
> *Cámara: "¡Me estoy quedando sin memoria!"*
> *Producción: "¡1...!"*
> *Dirección: "... ¡Quedó perfecto!"*
> *Producción: "¡Felicidades, nos vemos en la próxima!"*
> *Dirección: "Gracias a todos por el apoyo y creer en mí."*

¿Viste cómo fue? Lo logramos en EQUIPO. Si no te gusta trabajar en colaboración con otros vaqueros quizás esto no sea para ti. Para sobrevivir en una grabación, dependemos el uno del otro como buenos hermanos. Los departamentos están altamente entrelazados, si le remueves un cordón se desata la producción.

El Internado

En la industria, los estudiantes comienzan en un internado y aspiran para un *empleo con nivel de entrada* a los Grandes Estudios. La única posición a la que puedes entrar, sin regulaciones de una unión laboral, es el **Asistente de Producción** (*PA*). Se sobreentiende que aquí podrás explorar y adentrarte poco a poco en todas las diferentes áreas de una producción. Es la posición clave para que todo corra bien en la grabación; una persona competente, llena de energías

positivas, que esté "disponible al momento" para asistir a los trabajadores como un "aprendiz rápido". La cineasta puertorriqueña y mi compañera de edición en este libro Yarilis Ramos López comenta su experiencia como *PA*:

> *"Es sorprendente las puertas que te abre ser un buen PA. Recibí mi primera oferta de empleo en la industria por como recogía basura en un set. Demuestra un carácter que engrandezca las cosas pequeñas y verás a dónde puedes llegar."*

He sido testigos de grabaciones paralizadas por simplemente no tener un buen corredor que le lleve el agua al talento. Esto se vuelve aún más crudo cuando se trata de un proyecto de bajo presupuesto, dónde es común "cruzar" departamentos para consolidar esfuerzos y cumplir con las exigencias del día. Aquí nadie es "el más importante", el proyecto no gira alrededor tuyo– eres tú quién gira alrededor de él. Todos en algún momento tendremos que apoyar a los demás. Así que deja de mirar el monitor del director, amárrate los tenis, camina a la mesa de meriendas, ocúpate las manos y llévale agua a los demás vaqueros.

El Coordinador

El trabajo del *coordinador de producción* requiere ser una persona multifacética, organizada, confidencial y comunicativa; que sepa solucionar problemas y que pueda defenderse frente a la tecnología. Los Grandes Estudios tienen la obligación secretarial de registrar todo en la corporación. Incluye: manejo de la documentación, archivo de documentos, gestión de permisos, firmas de contrataciones, compra de misceláneos, contabilidad de dinero, revisión de auditorías, entrada de datos, relevos de imagen, llamadas telefónicas, envío de correos electrónicos, visitas a la oficina de gobierno, entre muchos otros deberes administrativos.

Lo sé– "trabajo de oficina". Para muchos estudiantes, la parte administrativa es la menos divertida. ¿Qué esperabas? No todo es acción y verdaderamente es a lo que se refiere con "estar detrás de cámaras". Hay trabajos que nadie quiere y por eso pagan por hacerlos. También quiero enfatizar sobre lo siguiente, lo que está escrito es lo que permanece. Es mejor tener los papeles y no necesitarlos, que necesitarlos y no tenerlos. Gracias a la documentación, he logrado darle fin a situaciones delicadas como los asuntos legales, malos entendidos, diferencias económicas, reclamo de recibos y cierre de acuerdos. Hay una pila de hojas de papel en tu escritorio y no se van a firmar solos. Tendrás que manejar el papeleo, hasta que lleguen los refuerzos de caballería.

La Oficina

La *oficina* es la sede física del proyecto. Los Grandes Estudios hacen la supervisión administrativa, manejan la organización, ejecutan órdenes gerenciales y cabildean el presupuesto hasta el final desde este espacio. Desde allí el productor se encarga de hacer las entrevistas de trabajo; contrata los necesarios para cargar la visión del director de acuerdo al *diseño de montaje*, donde se determina cómo se llevará a cabo la grabación. El coordinador de producción correrá la oficina durante la grabación. Estará alerta con un *plan de contingencia*, para cualquier cambio de clima, fallo técnico o ausencia por enfermedad.

En el salón de conferencias se tendrán reuniones para discutir la *agenda de grabación*, la cadena de mando y se le delegan responsabilidades. En el cuarto de audiciones se coordinan ensayos con el talento. En los cuartos de oficinas se hacen llamadas a agencias para integrar a los extras (talentos de fondo) y notificarles de su participación. También se manejan las unidades para agendar sus días de trabajo; se les hacen arreglos de hospedaje y de transportación; se verifica su dieta o alguna condición específica en los alimentos y medicamentos.

Mantener un ambiente saludable es responsabilidad de los "superiores" y el productor, gerente, director o cualquier otro personal con puesto de autoridad tiene que tener en cuenta su actitud ante los demás. La falta de liderazgo y de sensibilidad a la hora de enviar órdenes, es la raíz de un ambiente de trabajo tóxico. Si falla la oficina central, a consecuencia también fallará el resto de las operaciones. Si abajo hay un escape de líquido, es casi seguro que viene de arriba, se llama *burocracia*. Aunque el cine es jerárquico, todo recurso humano debe ser tratado con un mismo nivel de dignidad.

Hablemos claro, eres un vaquero. Tú no tienes dinero para alquilar oficinas– No eres el único. Mi oficina de lujo está en el edificio central de mi imaginación. Gracias a la internet, podemos convertir nuestro centro de comando en una oficina virtual; contratos digitales, archivos en la nube y reuniones virtuales son solo algunas de las posibilidades que nos ha traído el siglo 21.

El Campamento

Los Grandes Estudios establecen una base que funciona como "punto de encuentro" para reagrupar los esfuerzos de la grabación. El *campamento* es un espacio, bajo techo, que funciona de refugio para los trabajadores y de cobertura para las herramientas. Puede estar ubicado en el interior de un edificio, o en el exterior, utilizando una carpa como protección. Este espacio lo ocupan los distintos departamentos y cada uno tendrá un área designada para sus cosas. Ya sea el equipo técnico, artefactos pesados, un monitor de referencia, las decoraciones, la utilería, el maquillaje y el área para comer. Se trabajan arreglos de tráfico y control de multitud para preparar una zona de seguridad, y privacidad, en la producción.

Es importante arrendar el espacio con anticipación y examinarlo cuidadosamente; asegurarse que cumpla con todo lo necesario para llevar a cabo la grabación:

- ¿Tiene baños?
- ¿Hay servicio de agua?
- ¿Cuenta con energía eléctrica?
- ¿Tiene un generador de respuesta?
- ¿Queda lejos del hospedaje?
- ¿Hay estacionamiento para los vehículos?
- ¿Está en una segunda planta?
- ¿Tiene elevador o zona de carga y descarga?
- ¿Cuenta con cámaras de seguridad?
- ¿Tiene aire acondicionado?
- ¿Hay ruidos indeseados?
- ¿Está disponible?

Estas son algunas de las preguntas que se hacen antes de asignar un lugar en donde ocurrirá una instalación móvil. Luego, se traza una ruta con las coordenadas de llegada para el personal de trabajo y se planifica la logística de transportación para el cargamento de la producción. Si esto no se trabaja con anterioridad, puede provocar grandes retrasos en la llegada. Trata de re-confirmar temprano con el propietario el acomodo de los vehículos, equipo y los trabajadores, para que no te lleves una sorpresa y puedas resolver a tiempo.

Al igual que en el tema anterior de "La Locación", debo insistir en recalcar la magnitud del compromiso colectivo que tenemos al acordar cualquier espacio prestado. Aunque se trate de un alquiler, tomar un espacio que no es tuyo, es un voto de confianza. Puede que te encuentres con resistencia de los arrendadores porque algunas producciones pasadas han dejado el lugar en pedazos; pero tú eres un "vaquero de palabra" y prometiste ser responsable. Cuida el lugar como si fuera tu casa y minimiza los daños. No olvides hacer arreglos para el recogido y mantén una buena relación con los dueños. La vida da vueltas y nunca sabes cuando puedas necesitar pedir el favor nuevamente.

El Escenario

En general, los proyectos se trabajan basados en un *diseño de producción*; toman lugar en un establecimiento que está habilitado con un conjunto de elementos cinematográficos. La construcción de este espacio para grabación se le llama, el ***escenario*** (*set*).

Los Grandes Estudios tienen propiedades dedicadas a la producción, con sus propios escenarios preconstruidos en su interior y cuentan con paredes de concreto para un sistema de aislamiento acústico llamado ***insonorización***. Estos espacios se complementan con un *tratamiento acústico* de paneles absorbentes,

para evitar la reverberación y los ruidos indeseados. Estas características sonoras de la habitación afectará los cambios en la presión atmosférica, haciendo que las moléculas de aire se muevan de manera controlada, ya que al ser energía, las ondas viajarán hasta agotarse.

El edificio tiene puertas grandes para carga, o descarga, de herramientas, techos altos para colgar maquinaria pesada y el espacio necesario para la capacidad de crear al instante una escenografía. Pero no te confundas, no solo me refiero a elementos "físicos", ahora estamos en el futuro... y no hablo solamente de la pantalla verde, con la que llevan ya años colocando planos de fondo pregrabados. En adición a esto, los estudios construyen también sus escenarios con elementos "digitales" para crear una ***producción virtual*** en la que el talento interactúa con estos fondos digitales en tiempo real.

Para todos aquellos "entusiastas de la tecnología" que me leen, les informaré aquí una novedad. Recientemente estuve trabajando en un reporte para la construcción de un estudio de producción virtual. Investigué junto a mi colega puertorriqueño, el Prof. Christian Lozada, diseñador de sonido, post-producción y workflow. Concluimos que la implementación de una herramienta "virtual", dentro de un espacio de grabación tradicional, abre las posibilidades para proyectos narrativos. Es una tecnología que se suma a la "producción" e involucra múltiples partes interconectadas como:

- *Tradicional*: guion, escenografías, herramientas de agarre, iluminación, cámara, sonido, utilería y edición.

- *Virtual*: captura mundial (escaneo y digitalización de ubicación/escenario), visualización (*previs, techvis, postvis*), captura de desempeño (*mocap*, captura volumétrica), simulcam (visualización en el *set*) y efectos visuales en la cámara (*ICVFX*).

Este ensamblaje de elementos funcionando juntos son necesarios para su realización. La producción virtual además de ser una "tecnología", también es una elaboración creativa de diferentes recursos operando de manera simultánea para aliviar las movilizaciones escenográficas en espacios físicos que podrían significar más presupuesto o tiempo de producción.

Siempre tengo que recordarle a mis estudiantes, que ellos son vaqueros de *producción tradicional* y aconsejo fuertemente no involucrar sus proyectos con

tecnologías avanzadas que requieran multitudes de trabajadores o profesionales en áreas especializadas. Sé que aspiras algún día volar como los superhéroes en las películas de Marvel y DC, pero debes mantener los pies en la tierra. Todos venimos a este mundo con un conjunto de diferentes talentos y hacemos con ellos lo que podamos. Algunos tienen el poder de volar, otros el de ser muy fuertes y algunos son invisibles. Pero desafortunadamente la mayoría de nosotros no somos súper millonarios, por ahora– Tus expectativas deben estar donde está tu cuenta de banco.

Si estás idealizando una película en particular, te recomiendo buscar en internet su información financiera, en la página de *Box Office Mojo* por *IMDB*. Así, podrás comparar los presupuestos de producción frente a los ingresos de ganancia en la taquilla. Esto no es para desanimarte, más bien para que tengas una introspección y puedas reubicar tus expectativas dentro de tu realidad. Ve subiendo un escalón a la vez. ¿Cual es tu más reciente proyecto? *Okay*, pues ese es el escalón en el que estás. Busca señales de alerta como las que vemos en la playa, para no ahogarte en uno de ellas por apresurado.

- Bandera Roja (Muy Peligroso): Animación, rotoscopia y efectos visuales (*VFX*).

- Bandera Amarilla (Moderadamente Peligroso): Pantalla verde, talentos de fondo, efectos especiales (*SFX*), disfraces de época y musicalización.

- Bandera Verde (Poco Peligroso): Sonido, luces, cámara y acción.

No se dejen intimidar fácilmente por los que sí tienen directo acceso a los estudios– He tenido la oportunidad de trabajar en estudios grandes y llegué a

supervisar un laboratorio multimedia para estudiantes. Algo que aprendí es que son espacios vacíos, como un canvas grande lleno de pinturas y brochas. Una vez dentro de un *set*, puedes tenerlo todo a la mano, pero la "obra de arte" depende puramente de tu creatividad. Los estudiantes usuarios muchas veces no le sacan el máximo provecho a estas facilidades, no porque no saben utilizarlo, es por que precisamente están distraídos con el *síndrome del objeto brillante*. Tienen toda su atención en algo nuevo y continúan su distracción cada vez que otro modelo entra en tendencia. No encuentran su "espíritu creativo" para lo que están haciendo en el momento, porque no tienen su enfoque claro.

A ver, realiza un examen de *agudeza visual*. Yo tenía visión borrosa desde mi nacimiento sin saberlo. Fue a mis veintitrés años que mi oftalmólogo me diagnosticó miopía y astigmatismo. Puede ser que tú también necesites anteojos. Observa a qué objeto le das tu atención, en un orden del más brillante del 1 al 6:

- *Usuario desenfocado con visión 20/200:*

 1. Cámara
 2. Talento
 3. Escenografía
 4. Iluminación
 5. Guion
 6. Sonido

- *Usuario enfocado con visión 20/20:*

 1. Guion
 2. Sonido
 3. Talento
 4. Escenografía
 5. Iluminación
 6. Cámara

Lo sé, estás sorprendido con este orden y quizás algunos estén ofendidos. Me explico, antes de que me tiren los tomates. 1) Todo comienza con un tema interesante. Puedes tener un guion de muchas páginas, pero si no contienen una historia memorable, serán sólo una apariencia externa. Es como tener un carro de hermosa pintura en la capota, pero que su motor no es de gran velocidad.

2) Ahora bien, ¿de qué vale narrar una buena historia, si nadie la puede

escuchar bien? Piénsalo, puedes tolerar una imagen mal grabada en la televisión, pues el ojo no se irrita, pero no puedes tolerar un audio con ruido, pues el tímpano en nuestro oído es muy sensible y de inmediato cambias el canal de programación. Es muy frustrante ver que este sea el mayor obstáculo para el estudiante. No importa cuánto se enfatice sobre la importancia de un sonido limpio, no lo grabarán con el mismo ímpetu que la imagen. Esta es la manera más rápida para crear la impresión profesional en sus proyectos. George Lucas, el creador del sistema de sonido *THX*, en una ocasión dijo:

"El sonido y la música son el 50% del entretenimiento en una película."

3) Gracias a la ciencia del sonido es que le puedes prender el micrófono a un comediante; no necesitas conseguir un actor famoso, solo que con una tarima vacía, unos buenos chistes y una buena interpretación, el talento nos saque unas buenas carcajadas. 4) Es muy gracioso todo pero– recuerda, estamos en el cine, no en el teatro. No hay nada que grite más "*¡mirenme soy principiante!*", que las paredes en blanco en el escenario de tu proyecto. La forma en la que trabajes esa escenografía elevará tu proyecto a un nivel profesional. Si en algo estamos todos los "técnicos" de mano es en que "*el arte va primero*". La visualización es el otro 50% de la experiencia, y si no hay una decoración– ¿Qué vamos a capturar? Mientras más detalles, más la historia podrá trascender a la audiencia.

5) Quedó muy precioso todo pero– tienes un pequeño problema, la imagen de la cámara sale oscura. ¿Se te olvidó porque? Te lo recuerdo, es una FOTOgrafía que captura los FOTOnes. Prende la "luz" y podrás ver algo. No me refiero a que alumbres para esclarecer tu habitación; nosotros iluminamos con la intención de la historia en mente, que viene motivada por la escenografía. ¿Tienes una lámpara o una ventana? Comienza por ahí. Puedes decorar con la luz para enfocar la mirada de la audiencia y resaltar los detalles importantes; despertar emociones en la atmósfera, crear la percepción de la realidad con una ilusión tridimensional y embellecer el lugar para hacerlo más atractivo al ojo. Como dice el cineasta David Landau, en su libro *Lighting for Cinematography*:

"No importa cuan buena sea la cámara, la buena iluminación es la que siempre vende la foto."

6) ¿Ya prendiste las luces? *Okay*, ahora por fin puedes tocar la cámara que te tiene deslumbrado– Pero aguanta ahí, no tan rápido. Primero debes estudiar el sistema de cámara y sus aditivos. ¿Ya conoces cómo trabajar en ella sus ajustes

para lograr la calidad de imagen que buscas? ¿Cuánto tiempo le duran las baterías antes de que se agote su energía? ¿Qué tarjeta de memoria es la adecuada para grabar a la velocidad requerida? ¿Ya la tienes montada y lista? Estamos esperando por ti– *Okay* pues ahora sí, ¡3, 2, 1… ¡ACCIÓN!

El Asistente

Durante la fotografía principal, la producción necesita una voz cantante que se encargué de armonizar las unidades de trabajo, para que cumplan los objetivos del día. Alguien que mantenga alerta la cadena de mando en el *set*, con instrucciones departamentales. Son actividades que necesitan de una persona que se dedique únicamente a ellas, ya que el director está concentrado en la actuación y bloqueo del talento, mientras que el productor está en sus diligencias gerenciales. Los Grandes Estudios conceden este enorme cargo al ***primer asistente director*** (*1st AD)*. Es la mente maestra que ejecuta la agenda de grabación. Para asegurar el cumplido, le comparte a los trabajadores una hoja conocida como *orden de rodaje*, donde resume el itinerario y se establece una hora de llegada. Es la persona que pone orden en el *set* y mantiene la grabación corriendo a tiempo. Pero lo más importante, es un aliado que facilita la comunicación saludable entre el manejo de producción y la dirección creativa.

Esto es el viejo oeste– todo vaquero a su mano derecha necesitará un fiel compañero tirador. Los buenos amigos son escasos, especialmente en esa posición que tiene mala reputación por eso de ser el "mandón". Pero los unicornios existen y dejan pistas– Los encuentras por sus proyectos independientes, son los productores y directores que ya han tenido sus propias experiencias y conocen como corre el *set*. Muchos de ellos están traumados por guerras pasadas y no será fácil convencerlos para que se unan a tu proyecto. Intenta ofrecer una transacción económica como en los viejos tiempos, el famoso trueque de "*yo te ayudo, si tú me ayudas*". De seguro ellos también andan buscando a un *AD*. La oferta será más irresistible si tú te encargas de serlo durante la pre-producción y solo pides ayuda en la grabación.

Los Códigos

La comunicación es clave para mantener un círculo de trabajo efectivo con tu escuadrón. El sistema ya tiene establecido unos códigos de acción, sobre "quién dice qué" en el *set* a la hora de comenzar la grabación. En un *set* abierto, el *AD* utiliza un megáfono para que a nadie se le escape la información en medio del bullicio o ruidos externos. También los líderes departamentales utilizan radioteléfonos para comunicarse a largas distancias entre ellos:

- Primero, se establece el ambiente adecuado para lagrabación:
 - El *AD* anuncia: *"prevenidos (silencio) en el set"*.
- Segundo, se corrobora que toda la maquinaria de grabación esté corriendo:
 - El *AD* pregunta: *"¿cámara?"*
 - El *1er AC responde*: *"cámara corriendo"*.
 - El *AD* pregunta: *"¿sonido?"*
 - El sonidista responde: *"sonido corriendo"*.
- Tercero, se presenta la información técnica de la claqueta en cámara y se marca el tiempo de sonido:
 - El *AD* pide *"márcalo"*
 - El 2do *AC* comunica *"escena 1A, toma 1"*.
- Cuarto, se da la instrucción para ejecutar la grabación:
 - El director o el *AD* (a discreción) declara *"acción"*.
 - De estar inconforme y querer volver a intentarlo en el momento, el director o el *AD* solicita *"de vuelta al principio"*.
 - Al completarse la acción, el director afirma *"corte"* para finalizar la grabación.

- Quinto, se trasladan los esfuerzos al próximo escenario de grabación:
 - ➢ El *AD* ordena *"movida de unidad"*.
- Sexto, se da la grabación por terminada:
 - ➢ El director grita *"¡FINALIZAMOS!"*

En una grabación guerrilla estos códigos no están escritos en piedra, pero son altamente recomendados para mantener una comunicación profesional y evitar malos entendidos. Todos merecemos un trato digno, llama a las personas por su nombre o título profesional. En todo momento, dirígete a los demás con una sonrisa, utilizando *buenos modales* como amabilidad, educación y respeto. Utiliza *frases de cortesía* como por favor, usted, tenga, perdón y gracias.

Si estás corto de personal, pueden cruzar personal entre departamentos "ordenadamente". Por ejemplo, el 2do *AC* podría también asistir como supervisor de guion. Entonces, llevaría la información de continuidad en los tiros con una *hoja de registro* adjunta a la parte de atrás de la claqueta, para asegurar que todo corra correctamente en el *set*. Otro intercambio podría ser que el chico luminotécnico asista como tramoyista, cuando se necesite "una mano de ayuda" con el montaje de un sostén pesado.

La Seguridad

Nada– Repito, NADA puede ir por encima de la seguridad de los seres humanos, ni siquiera ganar en los premios *Oscars*. ¡NO VALE LA PENA! El bienestar de tus trabajadores es lo PRIMORDIAL a la hora de comenzar el proceso de grabación con maquinaria pesada y trabajos riesgosos.

Establece un protocolo de seguridad con la *Ley de Murphy* en mente. Esta teoría predictiva establece que "cualquier cosa que pueda salir mal, saldrá mal", y ni tan siquiera Hollywood se salva. Hay historias espeluznantes de accidentes graves, sin reparación emocional o física para las víctimas y familiares. Por ejemplo, la terrible desgracia de Olivia Jackson en el 2015, la actriz doble que a sus 32 años, perdió su brazo en el *set* de la película *Resident Evil: The Last Chapter*. También puedes ver el caso fatal del 2021, el accidente de la película *Rust* del reconocido actor y productor Alec Baldwin, quien durante la grabación le causó la muerte con un disparo involuntario a la cinematógrafa, Halyna Hutchins de 42 años.

No tomes riesgos en circunstancias que involucren un recurso humano.

Prohibido utilizar herramientas o utilerías peligrosas. Esto incluye a potenciales armas blancas. Reemplaza todos los instrumentos de armería por artefactos de mentira, pero asegura que estén debidamente identificados como objetos falsos. Luego tienes que notificar a las autoridades para evitar malos entendidos. El periódico *The Standard*, publicó una noticia de un incidente en el 2019 donde, arrestan a estudiantes cineastas durante una grabación:

> *"Los testigos contaron cómo los alumnos de la London Screen Academy (LSA) fueron tirados al suelo por agentes que saltaron de los coches. Los estudiantes recibieron una reprimenda y fueron liberados después de que se supo que estaban usando una pistola de aire comprimido de imitación durante el rodaje del drama inspirado en Hitman..."*

Evita eventos en lugares peligrosos como: lugares abandonados con escombros en el suelo, espacios abiertos con precipicios poco visibles o actividades que pueden ocasionar grandes tragedias. Especialmente si no cuentas con los debidos requerimientos profesionales de los oficiales de seguridad, para que supervisen el evento. Algo tan simple como no mirar al suelo, puede dañarte el día.

Recuerdo que en el año 2014, trabajaba como voluntario en un proyecto estudiantil. Éramos un grupo de aproximadamente diez estudiantes y nos encontrábamos en el patio trasero de la casa de la productora. En el *set* estaba todo controlado, la actriz estaba en el suelo haciendo que estaba dormida para el tiro de cámara. El 2do *AC*, Christian Sánchez (un gran colega), que sostenía la claqueta, dijo en voz alta la información técnica, *"toma X, tiro Y"*, chocó la claqueta y al salirse del tiro, se tropezó con su propio pie– Al caer al suelo se dislocó la rodilla. Sonó como si uno de sus huesos se quebrara y aún tengo en mi memoria el dolor que él aguantaba. Fue un momento tenebroso. Todos quedaron frizados del pánico. Ayudé a levantarlo y llamar a emergencias. Llegó la ambulancia y sin mucha explicación la paramédico sostuvo su pierna y dijo *"Esto te va a doler"*... ¡¡KRACK!! No les seguiré contando lo próximo porque fue un poco traumante, pero todos aprendimos una gran lección ese día: las medidas de seguridad hay que tomarlas muy en serio durante la grabación. Por si te preguntas, hoy día Christian está saludable y es un gran cineasta, puedes ver su trabajo en su canal de *youtube Valhallacris*.

¿Entendiste el riesgo? No te preocupes, te preparo una metáfora– No expongas la seguridad de tus jinetes por cabalgar entre veredas peligrosas. Mejor busca una vía alterna aunque termine en un camino más largo, pues como

me aconsejaron mis padres cuando me enseñaron a conducir responsablemente mi primer vehículo *"más vale prevenir que lamentar"*. Aquí te dejo un mapa del camino, tiene tachado cuatro rutas que considero prohibidas para un vaquero:

- NO al agua sin un guardavidas.
- NO a la autopista sin un policía.
- NO al fuego sin un bombero.
- NO a la altura sin un–

Pensándolo bien, esa mejor ni la intentes. Sigue mis consejos para que evites tener dolores de cabeza por un momento de infortunio. Son asuntos que deben manejarse con extremo cuidado, sino podría desajustar con facilidad tu agenda y presupuesto.

Hay cosas que es mejor dejarlas para el momento más apropiado. Mejor busca la manera de cambiar la historia en el guion para continuar sin tener que contratar a expertos licenciados que llevan a cabo estas peligrosas acrobacias. Los malabares que envuelven a un *doble de riesgo* para trucos especializados, requieren una *póliza de seguro*, mediante el cual una persona queda cubierta, ante un determinado "incidente". Si no tienes dinero para cubrir a los trabajadores con una compañía de seguros, puedes intentar pedir de cortesía un traspaso con alguna entidad que ya esté asegurada, durante los días de grabación.

En el caso de que no estés cubierto, prepara una plantilla genérica de *relevo de accidentes* para tus proyectos, si ya está escrito el mamotreto, revisarlo con un abogado saldrá más económico. Recoge la firma de todos en el *set*; NADIE participa si no entrega el relevo. Haz esto por tu propio bien. Todos son "mejores amigos" hasta que ocurre lo inesperado. Ante el reclamo de un accidente, es mejor tener el relevo, que las manos vacías.

Siempre cuenta con un botiquín de primeros auxilios, un extintor portátil y, de ser posible, tener "en pendiente" un enfermero en el área. Identifica el hospital más cercano por si sucede un accidente. Nunca está demás notificar a las autoridades que hagan guardia en los alrededores del lugar, para velar por

la seguridad de los trabajadores; en especial si la actividad es de noche y en un exterior. Es bueno tener a un *oficial de seguridad* que brinde seguridad al campamento y al estacionamiento. Los equipos valiosos no deben ser dejados solos o en vehículos, para evitar robos. Solicita con anticipación voluntarios en las oficinas municipales para que te conecten con sus líderes distritales. Muchas comunidades prestan sus servicios de cortesía para ayudar a cineastas emergentes.

EL RECORRIDO

Ya dejemos el tecnicismo industrial a un lado por un momento, no somos robots de trabajo, bueno– "todavía". Ahora solo somos tú y yo, hablemos de manera más cotidiana e informal, tú sabes– "fuera del récord". Los Grandes Estudios no se tienen que enterar. Ya yo pasé por esto y sé cómo se siente el desespero, la incertidumbre te debe estar matando por dentro. Te voy a dar algunas pistas de lo que se avecina– No me lo tienes que agradecer ahora, pero no te olvides de mí cuando recibas el premio *Oscar*.

La Verificación

¿Escuchas eso? Hay mucho silencio– Es de noche, los caballos descansan, la camaradería está meditando pero en alerta y las municiones están empacadas. Estás ansioso, sabes que mañana será el gran día. Pero antes, déjame darte unos últimos consejos paso por paso, para que tu recorrido durante la grabación sea uno exitoso.

Empieza por nunca asumir nada, ¡dije NADA! Cierra tus ojos para visualizar el itinerario que está por venir, anticipa, piensa y busca puntos de debilidad que puedas marcar en tu *lista de verificación*:

- ¿Re-confirmaste a todos las horas de llegada?
- ¿Cargaron las baterías de respuestas?
- ¿Se empacaron las tarjetas de memorias?
- ¿Todo el equipaje está guardado en el vehículo?

Es como si estuvieras divirtiéndote con un *videojuego* en el que fallas y puedes volver a intentarlo, solo que estas jugando para fallar intencionalmente hasta que se te haga imposible perder. El entretenimiento no termina hasta que

re-confirmes una y otra vez toda la lista. ¿Suena un poco estresante verdad? Es porque lo es– Mi papá siempre me advertía *"prepárate para lo peor y luego espera lo mejor"*.

Te invito a que veas la película de *Avengers Infinity War* cuando Dr. Strange se va en un viaje estrambótico de meditación para ver cuántos posibles resultados tendrían los héroes para salvar la galaxia. ¡Upss! *"ALERTA DE SPOILER"*, muy tarde, ya arruiné la escena– De 14,000,605 intentos, sólo tuvieron 1 oportunidad para detener al villano Thanos. ¿Cuáles serán tus probabilidades? En cierta manera es darle espacio a los pensamientos pesimistas.

Para que no pierdas la paciencia, te aconsejo buscar maneras para manejar la ansiedad y darte un espacio en el atardecer, sentarse con la persona que más aprecias para tomar una taza de té caliente mirando el horizonte, escuchando la naturaleza y oliendo aromas relajantes. Esto ayudará a tranquilizar los nervios y a estimular el sueño. Luego, cuando caiga la noche, busca dormir temprano y asegura que el director también lo haga. Lamentablemente por la condición de estar a cargo de la producción, tendrás que dejar el celular prendido y mantenerte pendiente a las llamadas de aviso.

Para levantarte temprano, programa dos alarmas en tu dormitorio, ya sea el despertar del reloj, el encendido de la luz o el apagado del aire acondicionado, todo lo que sea posible para extra garantizar que por nada del mundo se te pase la hora de comenzar el día. Mi mamá siempre me recordaba *"el que madruga Dios lo ayuda"*. Así, tendrás el tiempo de repasar la lista una última vez antes de salir. Recuerda, el lugar de grabación te queda muy, muy, MUY lejos y no quieres dejar nada atrás.

La Jornada

¡Llegó la hora! Toma tu noble corcel y manos a la obra Vaquero. ¡A cabalgar!

1. *5:00 am*: Llega una hora antes que todos al *set* para comenzar el día sin inconvenientes. Si te encuentras con un contratiempo, debes atenderlo inmediatamente. No hay razón para llenarse de ansiedad si has hecho tu asignación. Estás preparado para hacer bien tu trabajo ante cualquier situación.

2. *6:00 am*: Cuando lleguen los trabajadores, toma cinco minutos para dar un discurso de bienvenida. Repasa algún asunto específico y

establece el ambiente adecuado. Contribuye y trabaja con los demás. Saluda al talento y asegura que estén cómodos. Pregúntale al director si tiene todo lo que necesita e infórmate temprano con el *AD* sobre cualquier asunto pertinente. Provee un desayuno ligero de mano a tus trabajadores, para que puedan ir moviéndose a sus posiciones.

3. *7:00 am*: Trata de adelantar el montaje de la grabación para comenzar lo antes posible. Siempre motiva al trabajo. Un carro que lleva detenido por mucho tiempo, al prenderlo, el motor estará frío y, antes de poder utilizarse, se debe calentar para que el aceite opere en la temperatura correcta y no se desgasten sus piezas. Por las mismas razones debes arrancar el primer tiro del día a tiempo. Es probable que el director no conozca a algunos de los trabajadores, y les dé un poco de trabajo entrar en confianza.

4. *9:00 am*: Ofrece meriendas durante el día y sirve agua para que todos estén hidratados. Continúa corriendo la grabación, debes resistir la jornada laboral y atravesar al próximo punto de reposo.

5. *11:00 am*: Una gran manera de mantener a todos de buen humor, es con una deliciosa comida. Mi familia cuando comía decía: "*barriga llena, corazón contento*". Al mediodía, se sirve el almuerzo sin retraso. Si el tiempo está apretado, envía a comer a los trabajadores en grupos departamentales, el personal de cámara es el más difícil de detener, pues están comprometidos con la agenda de grabación. Convéncelos a tomar al menos media hora, es lo mínimo requerido por ley, tan pronto tome asiento en el comedor el último trabajador. Después, restablece el ritmo cuando le dé a todo el mundo la "dormilona", un poco de cafeína hará el trabajo. ¿Alguien dijo café? No te me duermas que aún queda por grabar.

El tiempo apremia, en ocasiones todo va a apretar, debes mantenerte fijo y no perder el temperamento. Recuerda, eres el líder, todos te van a señalar. Desde el corredor hasta los ejecutivos: "*¿Él no es el líder? ¿Por qué está actuando de esa manera irresponsable? Se supone que él de ejemplo*". Las directoras Bethany Rooney y Mary Lou Belli en su libro *Directors Tell The Story*, son muy honestas con esto:

"Cuando eres director la gente te va a juzgar"

Consejo para que tus días en el *set* sean llevaderos, "no tomar nada personal", a menos que sea una falta de respeto contra tu dignidad; y si pasaste un mal rato, lo resuelves cuando te relajes y en privado después de la grabación. Re-evalúate constantemente, mantén la flexibilidad y evita buscar culpables.

6. *12:00 pm*: Ve acelerando durante la jornada laboral, para ganar más velocidad y aprovechar el "momentum" que se crea natural en el ambiente. Evita duplicar tareas para no gastar energías. No repartas a dos trabajadores tareas que puede hacer uno solo. Si te piden 5 corredores, le respondes: "*¿4 corredores?... para qué quieres 3, si con 2 te da, es más... llévate 1 y pídele de favor, que cuando regrese traiga el termo de café*". Por otro lado, para cualquier tarea fuera de lo ordinario, piensa en minimizar el tiempo que toma realizarlo y vete a la segura duplicando los esfuerzos, pues para que falte, mejor que sobre.

7. *2:00 pm*: En la tarde reparte la última merienda y vuelve a hidratar a todos. Es normal que, con el ajetreo, algunos sufren de migraña por el estrés o por saltarse alimentos. En estos casos, busca aliviarles dándoles algo de comer, espacio para relajarse y opciones de medicamentos analgésicos sin receta (*OTC*) (con o sin aspirina para los que son alérgicos).

8. *4:00 pm*: Tienes que tener noción de cuando ya tus trabajadores están fatigados y agotando sus últimos cartuchos. La calidad cinematográfica baja junto con sus ánimos. Consolida tiros de cámara que no sean primordiales, o elimina detalles en pantalla que solo sean de lujo y no le sumen a la narrativa. Más adelante, puedes decidir si son necesarios retomarlos en otra ocasión.

9. *5:00 pm*: Termina el día a tiempo dando las gracias y como recompensa, puedes dar una cena de cortesía. Las producciones unionadas exigen una comida obligatoria cada 6 horas de trabajo. Sujétate a días de no más de 12 horas y cuando vayan cerrando labores, aprovecha brevemente para determinar el recorrido del siguiente día con los líderes departamentales.

10. *6:00 pm*: El capitán es el último en salir del barco. Eso no significa que te desvivas saliendo muy tarde, establece de 10 a 12 horas de tiempo libre para descansar. Advertirle a todos dormir lo suficiente y conducir con cuidado. Especialmente si están viajando en la noche de regreso a las casas. No quieres que nadie se quede dormido provocando un lamentable accidente.

La experiencia puede ser abrumadora y la motivación va y viene, pero lo vas a lograr. Tendrás días buenos y días malos, pero puedes estar seguro de que todos traen nuevas oportunidades y poco a poco les vas a ir agarrando el truco. Mantén tu mirada en el premio y prepárate para manejar retos mayores. Como los desastres del segundo día, que casi siempre es el peor por "ley de la naturaleza". Pero no siempre el universo conspira contra ti, en muy raras ocasiones, las estrellas se van a alinear a tu favor y tendrás un misterioso intento para lograr capturar en cámara un milagroso momento.

El Manejo

Ojo al pillo que no te robe la paz– Cada día trae sorpresas, tanto en lo técnico como entre los compañeros. Uno de los retos más grandes que tendrás que enfrentar durante la grabación, son situaciones interpersonales. Puedes tener un buen *manejo de control* en casi todo:

- ¿Se rompió la cámara? La puedes reemplazar.
- ¿Se rompió la luz? La puedes reemplazar.
- ¿Se rompió el micrófono? Lo puedes reemplazar.
- ¿Se rompió una relación entre compañeros? Pues–

Podemos hasta predecir una lluvia repentina, pero no podemos cambiar las personalidades. Conozco muchos estudiantes cuyos proyectos fracasaron

por no actuar rápido e implementar un *control de daños* para restaurar la dinámica grupal. Están en un ambiente de estrés y los egos tienden a friccionar escalonadamente. Debes intentar todo lo posible para evitar que los conflictos se agraven, ya que son muy comunes en una dinámica grupal. Rooney y Belli aconsejan al director mantenerse firme en un *set*, aun en medio de todas las diferentes opiniones de los demás.

"Cada set, es su propio mundo pequeño, con facciones, políticas, temperamentos y alianzas. Como es un gran esfuerzo grupal, es normal la conducta humana... Eso significa que tienes que escuchar tu propia intuición, tu propia 'sensación interna'."

Especial cuidado con el "Enemigo de la Producción"; es otra ley de la naturaleza que está perfectamente diseñada para encontrarte con un ser "insoportable" por día, cuyo único propósito es hacerte la vida más complicada. Este intruso, es la persona que menos imaginas, pero tiene nombre y apellido. Tranquilo, con el tiempo vas a saber a quien me refiero, tú mismo lo contrataste, así que te dejo algunas pistas para que lo puedas desenmascarar:

- Castiga a los demás llegando tarde al *set*.
- Se hace "el difícil" para no seguir instrucciones.
- Solo hace comentarios negativos o fuera de lugar.
- Siempre está quejándose y llevando rumores a los demás.
- Y la peor, siempre están con una terrible ACTITUD.

Una vez lo identifiques, debes neutralizarlo rápido; trata de razonar con él y descubre el porqué de su conducta. El productor Maureen A. Ryan, ganador del premio *Oscar*, en su libro *Producer to Producer*, aconseja intentar tomar las siguientes acciones:

"Primero, Intente tener una conversación honesta con el enemigo de la producción... Luego deja en claro que esperas ver que él cambie sus costumbres y que trate la producción con respeto. Si no, tendrás que despedir a la persona inmediatamente."

Pero aguanta ahí– Despedir a alguien viene con grandes consecuencias para el proyecto, y algunas de ellas no tendrán reversa. Así es, nadie te mandó

a invitar a un saboteador (de seguro era un conocido tuyo).

En mis principios, comencé muy estricto, y tomar decisiones tajantes como estas me salió muy caro, sin darle espacio al tiempo y a la prudencia. Aprendí a ser más comprensible, y comencé a buscar alternativas de cómo se puede ayudar a la persona disgustada. Ahora me informo bien sobre el trasfondo de su conducta y trato de "colocarme en sus zapatos" para ver la situación desde su perspectiva:

- "No tengo clara mis instrucciones"
- "Necesito asistencia en cierta tarea"
- "Me están malinterpretando en lo que quiero decir"
- "Trataba de ayudar y no me consideraron"
- "Solo quisiera que confiaran más en mí"

No tengas miedo en confraternizar con tu enemigo. Los acuerdos de paz se logran con diplomacia y te tomará tener al menos tres diálogos con él, para convencerlo de algo. Si esto no funciona, como último remedio, intenta darle mucho trabajo y responsabilidad. Aunque no lo parezca, otorgarle un puesto más desafiante, también podría mejorar su actitud en el proyecto. El líder motivador Brian Tracy en su libro *Liderazgo*, explica el factor motivador:

"El primer factor motivador es darle a la gente un trabajo desafiante e interesante. Cuando los empleados no están comprometidos, los que no son líderes miraran de culparlos a ellos... Los líderes comprenden que para motivar a la gente tienes que darles una razón para esa motivación. Dales un trabajo que los desperece, les haga salir de su zona de confort y los ayude a crecer."

Todos pueden ignorar a su adversario, tú no– tu propósito es tratar de

ayudar a levantarle el ánimo, aún a las personas que no gozan de tu agrado. Cuando adolescente, fui líder de un grupo de jóvenes en la iglesia. Tenía la mala costumbre de no querer trabajar con los que me llevaban la contraria, pero recuerdo a mi mentor Julio Vargas, que me dio una gran lección de trabajo en equipo cuando me encontraba en una disputa:

"Todos pueden, tú no..."

Al principio no lo encontraba justo, pero maduré con los golpes que me arrojó la vida. Aprendí a trabajar con los demás dando mi ejemplo como un adulto. Si quieres cambiar el mundo, comienza contigo mismo, pues eres la única persona que puedes cambiar. Ignorar la situación tendrá un efecto contraproducente, por lo que es importante mantener al grupo unido y resolver las diferencias como buenos hermanos. La persona puede querer buscar atención, creando un *contagio social* que propague en el *set* una conducta negativa tan rápido como un virus. Las consecuencias por descuidar a un "paciente cero" pueden ser devastadoras. Cierras y abres los ojos y tienes todo un boicot en tus narices. Atiéndelo con urgencia, tan pronto muestre los primeros síntomas para que evites su propagación

El Descanso

En los días libres, tómate tu merecido descanso laboral, son esenciales para la recuperación después de largos días de *trabajo intensivo*. Las grabaciones conllevan momentos duros que afectan tu vida física y mental. Yo me tomo muy en serio la salud mental, pues sufrí ataques de ansiedad y traumas emocionales por sobrecarga de trabajo en el 2018, sin darme cuenta, fui cayendo poco a poco en un desbalance neurológico que terminó en una *crisis emocional*. Las emociones reprimidas me activaron un gran dolor físico que me impedía trabajar normalmente. Me daba terror pisar un *set*, por el miedo a que aumentaran los síntomas.

El 2019 fue un año de aceptación y recuperación. Implementé terapias de *cuidado personal* y, desde entonces, he mantenido una vida saludable con días de reposo para compartir con mi familia. Si sientes que estás atrapado y necesitas ayuda emocional para volver a trabajar en tu mejor estado en el *set,* sugiero que consultes con tu psicólogo, nutricionista y entrenador físico para optimizar tu bienestar. Para rehabilitarme, me ayudó mucho leer

The Mindbody Prescription del Doctor John E Sarno; ofrece una *medicina psicosomática* para tomar dominio de nuestra *conciencia emocional* y aliviar los síntomas físicos.

> *"Para el 1970 había concluido que la mayoría de los síndromes del cuello, hombros y espalda simultáneo a los dolores asociados frecuentemente vistos en piernas y manos, eran el resultado inducido de un proceso psicológico que lo hacía una clásica condición psicosomática. Eso es que factores emocionales estaban activando una reacción en ciertos tejidos del cuerpo que resultan en dolor y otros síntomas neurológicos."*

La ansiedad es un exceso de energía acumulada en la mente, por sobre pensar lo que está por venir. Si te la pasas hablando a solas contigo mismo, debes encontrar algún escape mental para la negatividad y la tensión emocional. Utiliza algún método para organizar tus pensamientos como:

- La meditación purificante
- La oración interna
- El cántico sutil
- Música alentadora
- Sonidos de la naturaleza

Busca adoptar algún pasatiempo físico que te ayude a distraerte, complementándolo con alimentos naturales que bajen los niveles de ansiedad. Y lo más importante, dormir, dormir y dormir cada segundo que puedas. Los vaqueros tenemos la fama de no cumplir con el ritmo de los *ciclos del sueño*. No soy neurólogo, pero estoy seguro que ahí no solo se recupera la energía, también se recuperan tus neuronas y cada una de ellas importa, los detalles hacen la diferencia. En un artículo de *MEDtube Science*, el farmacéutico, Dr.

Andy R. Eugene y la psiquiatra, Dra. Jolanta Masiak, explican la importancia de los neuroprotectores del sueño en la vida humana.

"La falta de sueño o no dormir lo suficiente puede provocar un mal funcionamiento de algunas neuronas del cerebro. Si las neuronas no pueden funcionar correctamente, esto afecta el comportamiento de la persona y tiene un impacto en su desempeño."

Por último, no olvides divertirte, disfruta el proceso, no lo pienses tanto y encárgate de un día a la vez.

El Recogido

El cumplimiento laboral se recoge con el mismo amor que se comenzó. Aquí, es donde sabrás "quién es quién", cuántos están dispuestos a cabalgar contigo hasta las últimas consecuencias. Rodéate de verdaderos vaqueros, de los que no ignoran llamadas, desaparecen como fantasmas o te dejen esperando sin notificación previa. En nuestra trinchera solo hay espacio para personas comprometidas. Luego de cada jornada, cierra correctamente todas las labores y pase lo que pase, sujétate en hacer lo siguiente sin excepciones:

- Prepara copias con las notas del director.

- Confirma que todos los departamentos entreguen sus cosas limpias, pasen lista de todo el inventario, entreguen los reportes de producción y que el talento devuelva sus vestuarios.

- Deja la locación mejor que como la encontraste. Encárgate de la basura y asegúrate de que todos salgan tan pronto terminen sus tareas.

- Infórmate con el departamento de cámara para detalles técnicos.

- Corrobora con el *técnico de imagen digital* (*DIT*) que todos los datos audiovisuales sean transferidos al *disco duro de almacenamiento* y a otro adicional de respaldo.

- Trata de tomarte un tiempo cuando ya estés desalojado para darle una revisada al material grabado y actualizar el presupuesto.

- Duerme lo más temprano posible, madruga y repite una y otra vez todo de nuevo, hasta que–

¡Finalizamos! Felicidades Vaquero, empaquen que nos vamos de regreso a la granja. Pero no es momento para cantar victoria, nos quedan unas cuantas cosas por hacer antes de dar todo por terminado. Revisa la lista nuevamente para tener una verificación doble y comprueba que dejemos un recogido intachable:

- Regresa todo lo que se rentó y limpia los vestuarios de devolución.
- Guarda los equipos comprados para futuras producciones y dona las utilerías que no se utilizarán más.
- Utiliza una aplicación de mensajería grupal, y crea un centro de ayuda "perdido y encontrado" entre los diferentes departamentos. Es muy eficiente para cooperar buscando herramientas, que sin querer terminaron extraviadas durante el recogido o que se quedaron atrás en la locación.
- Escribe reportes para herramientas dañadas con fotografías de evidencia para reclamos de alquileres.
- Termina de depositar los cheques y asegura que no tengas retenciones económicas en las tarjetas de créditos por los espacios de renta.
- Analiza con tu equipo creativo los reportes del trabajo finalizado.

¿Qué más? A ver qué tal si hacemos una fiesta para celebrar ¡Nos lo merecemos! Anda, dale, date el gusto, solo cuidado que no se te vaya la mano gastando presupuesto. Necesitarás cada centavo restante para la fase más divertida.

TALLER #3

La Investigación

Ve una película y analiza su diseño de producción. En tu cuaderno de clases, diseña una teoría audiovisual y ponla en práctica decorando en un espacio los componentes creativos. Luego, experimenta diferentes ángulos de cámara que amplifiquen el concepto artístico. Ilumina a un actor frente a cámaras en diferentes horas del día, la ubicación del sol, la puedes estudiar con la aplicación móvil *Sun Seeker Solar AR Tracker*. Prosigue a tirar tres fotografías con diferentes exposiciones lumínicas y objetivos ópticos para estudiar sus efectos dramáticos. Puedes practicar esto virtualmente con la internet en *www.camerasim.com*. Dirige al talento para que exprese fuertes emociones en su rostro. Pídele que comience con una mirada neutra, luego que actúe la alegría y finalmente que trate de cambiar al miedo o al coraje, porque esas son las más que requieren músculos faciales para recrear. Graba un videoclip en movimiento con él hablando y la cámara siguiéndolo. No pierdas sus ojos de enfoque o la claridad de su voz.

Lecturas complementarias:
1. Rooney, B., & Belli, M. L. (2016). *Directors tell the story* (2da ed.). Routledge.
2. Schroeppel, T. (2015). *The bare bones camera course for film and video* (3ra ed.). Allworth.
3. Viers, R. (2014). *The Sound Effects Bible*. Michael Wiese Productions.

Películas sugeridas:
1. Malick T. (2011). *Tree of Life*. Searchlight Pictures.
2. Anderson W. (2014). *The Grand Budapest Hotel*. 20th Century Studios.
3. Miyazaki H. (2001). *Spirited Away*. Toho Co., Ltd.
4. Villeneuve D. (2013). *Prisoners*. Warner Bros.

El Proyecto

Identifica los roles de todo el equipo de trabajo que necesitarás para la grabación. Si ya sabes quiénes son las personas, escribe su información de contactos y reúnete con ellos para invitarlos a colaborar. Establece con tus compañeros de trabajo el día de producción. Busca ejemplos de hojas de llamado y estudia su contenido. Recrea la hoja con lo que entiendas necesario

para citar a los trabajadores. Preparen juntos el ambiente de tu localización y seleccionen las herramientas de grabación que tengan a la mano. Cuando llegue la hora de grabar, lo importante es que lo disfruten, si no la están pasando genial durante el evento, recuérdate a ti mismo tomar tu película de video menos personal. Encuentra la forma de romper la tensión y crear una experiencia más amigable para todos.

Videotutoriales:
1. Andrew Hernández. (2021). *7 Señales De Un Director Que No Sabe Lo Que Hace*. Youtube.
2. Devin Graham. (2020). *Lighting A Scene With ONLY A 20 Dollar Light.* Youtube.
3. D4Darious. (2020). *Shooting a Film START to FINISH | With no crew*. Youtube.
4. Film Riot. (2024). *Transform Your Location for $0 Dollars*. Youtube.
5. Griffin Hammond. (2018). *The Four Ingredients of Documentary Film*. Youtube.

CLASE #4
LA CULMINACIÓN

LA POST-PRODUCCIÓN

Una vez capturado el material audiovisual, se organiza dentro de un procesador digital de videos. Se utilizan las notas del director para seleccionar el contenido deseado y cortarlo para ensamblar el proyecto final. En palabras simples a esto, se le llama *edición*. Sin embargo, abreviar todo el proceso en ese simple término, no le hace justicia a lo que representa "cortar y pegar videos". El editor de series en BBC, Chris Wadsworth en su libro *The Editor's Toolkit*, clarifica esa idea equivocada:

> *"Si piensas sobre esto [el rol del editor], el hecho de que el público es ignorante a esa exacta naturaleza de nuestro rol es exactamente como debe ser, por que en la mayor parte, los editores tratan de esconder lo que hacemos y dejan que el guion, se presente, y que el contenido se lleve todo el crédito."*

Hoy en día, la *post-producción*, es la etapa que más consume tiempo debido a que requiere tareas meticulosas de múltiples elementos digitales. Se procesa todo en un orden específico para interconectar todas las diferentes capas del video. Según la complejidad del contenido digital, podría durar desde tres meses hasta más de un año. Durante ese tiempo se debe mantener al proyecto como a un paciente bajo *cuidado intensivo*, donde esté en constante

observación para lograr una culminación ultra refinada. En este tratamiento crítico de edición, los proyectos corren el riesgo de perecer por una de estas dos desgracias:

1. Terminan engavetados cuando pierden el norte de la visión original en el camino, provocando una gran desilusión.
2. Pierden la calidad deseada, cuando se ven forzados a terminar para cumplir con las apretadas fechas de entrega.

He tenido que estar de luto en muchos velorios de proyectos estudiantiles que tenían un gran potencial, pero que se les expiró la oportunidad de lanzamiento. Algunos de ellos se desconoce de su paradero porque se les desapareció la emoción y otros simplemente fueron secuestrados antes de tiempo.

El Corte

El sol levanta vapor en la arena, se siente un aire seco y se escucha el sonido del silencio. Estás confundido mirando el desierto, tienes un mal presentimiento: *"El recorrido fue muy fácil para ser verdad."* Los vaqueros terminan de recoger sus cosas para regresar al oeste... Todos están desprevenidos, expuestos a un ataque sorpresa. De repente, suena un disparo. ¡POW! ¡Al suelo! ¡Nos atacan! Corre, agarra tu revolver, es una trampa, nos emboscaron.

Los Grandes Estudios se reservan el *corte final* y no siempre le dan entrada al director en la post-producción. Dependiendo el estatus de su posicionamiento en la industria, es que le otorgan los privilegios para tomar el "corte del director" en sus manos. La autoría del corte se establece en los acuerdos de contratación del ***editor*** de un proyecto.

- Los productores son los *porteros* de la edición, y toman decisiones ejecutivas para cumplir con acuerdos de negocio.
- Los directores tienen tendencias de ser *territoriales*, y se les hace muy difícil negociar cualquier detalle artístico en la edición.

Esta es tu última oportunidad para reordenar los videos y montar la mejor versión del proyecto. Hay que repensar cada corte antes de pegarlo. De seguro no te va a parecer muy divertida la idea de tener a personas entrometidas

opinando en las decisiones finales de tu obra maestra. Wadsworth habla sobre mantener la postura en medio de este proceso:

> *"El cliente obviamente necesita estar envuelto en el proceso creativo, es su proyecto después de todo, pero no tanto que tú te conviertas en un esclavo, implementando solo su visión creativa."*

¿Cuánta dirección creativa estás abierto a dialogar con tus financiadores o con tu editor? Poco a poco la libertad creativa se va a cerrar y la autoridad ejecutiva se va a enforzar.

El Supervisor

Estás desorientado– Has visto cosas– Hay muchos soldados caídos– en las noches recuerdas los sonidos de la artillería pesada:

> *"Toma #55…", "Corte…", "Fallo técnico…", "Esperando por cámara…"*

Eres un vaquero lacerado. Crees que es hora de gritar la retirada, pero cuando estabas soltando tu último aliento llegaron los refuerzos. ¿Qué haces de brazos caídos, Vaquero? ¡Vamos! terminemos lo que se empezó.

En el siglo 21 todo es digital y los Grandes Estudios tienen múltiples brigadas departamentales de técnicos y programadores dedicados al procesamiento digital de un proyecto. Estos esfuerzos son responsabilidad del ***supervisor de post-producción***, y sus deberes son:

- Planificar la edición.
- Armar su personal de edición.
- Velar por el presupuesto.
- Asegurar que se cumplan con las especificaciones técnicas.
- Manejar el almacenamiento.
- Organizar los materiales.
- Asegurar un plan de respaldo para datos perdidos.

También, establece un *flujo de trabajo* que fija el formato y los requerimientos del video, para que sea compatible con una señal de reproducción en un monitor, transmisión en internet o proyección en cine. Entonces, crea pruebas técnicas que afirman con certeza que la velocidad de los procesadores en las computadoras, sea la adecuada para sostener el flujo durante la edición.

Su contribución más importante es supervisar la edición en las diferentes revisiones de cortes, y presentar el video en *grupos focales* para el monitoreo de trabajo en progreso. Es muy probable que en las proyecciones de prueba, con los gerentes y altos ejecutivos, recibas críticas fuertes que quizás son injustas y hasta demanden cambios radicales en la historia. Esto podría ser un momento muy frustrante para el cineasta y hasta desalentador para poder continuar.

Toda tu camaradería cayó en el combate. La ayuda que llegó no fue suficiente. Estás solo y nadie vendrá al rescate. Tienes miedo, lo sé– La vida no es color de rosa y no todo te va a salir bien. Muchos proyectos se engavetan cuando están cerca de lograrlo. La falta de motivación los atormenta y se arrojan los sueños en el armario:

"No quedó como yo esperaba"
"Tomó demasiado tiempo, ya no hay interés"
"Qué dirá la gente de mí cuando vean el proyecto"
"Fue una pérdida de tiempo, nada valió la pena"
"No encuentro ayuda por ninguna parte"
"Se cerró el programa y no se salvó el material editado"

Y la peor tragedia de todas:

"Se dañó el disco duro y perdimos todos los datos"

Ya todo está perdido, te rendiste, cerraste los ojos y quedaste moribundo– ¡ME NIEGO! Ese no es tu final. Lo último que se pierde es la esperanza. Brian Tracy en su libro *Motivación*, te invita a apartar los dos factores que desmotivan: El miedo al fracaso y al rechazo.

"Hay muchas otras razones para la desmotivación y el bajo rendimiento, pero estos son los dos miedos principales [fracaso y rechazo] que frenan a las personas a la hora de ofrecerse para hacer lo mejor posible."

De repente escuchas voces del más allá...

"Vaquero... Vaquero... Recuerda tu entrenamiento."

Esto no se trata de ti, se trata de quien necesite ser impactado por la historia. Tu historia es importante y se TIENE que narrar. Si no tienes quien edite, pues aprende a editar por ti mismo. Hoy en día, gracias a la internet, hay cientos de tutoriales de como editar un proyecto. No le des más poder a tus miedos y préstale atención a la voz del más allá que persiste–

"El Rey te necesita... Debes llevarle la invitación..."

La voz del más allá se desvanece. Abre los ojos, levántate lleno de coraje, sacúdete con valentía, cumple tu deber y alcanza tu destino. ¿Lo olvidaste? Eres un cineasta. ¡GRITALO! Perfecto, así te quiero escuchar. Ahora finaliza tu proyecto, pendiente a que la exportación sea la indicada, y cumple con las fechas límites, suministrando los *materiales entregables*.

El Estudio

Los Grandes Estudios tienen cuartos diseñados para ejecutar diferentes tareas en el procesamiento digital de un video.

- Cuarto de *edición de video*: se trabaja con colorización, manipulación, composición, animación y gráficos.

- Cuarto de *edición de sonido*: se trabajan con los diseños, diálogos, la musicalización, mezcla y masterización.

El mismo sistema de delegaciones utilizado en la producción aplica aquí. Los trabajos se dividen en áreas especializadas por departamentos de post-

producción. Los deptos. principales con sus roles, herramientas y descripciones son:

- Depto. de Edición en Video:
 - ➤ El ***editor de video*** se asegura de principio a fin, que todos los elementos del corte estén bien archivados en la bóveda de almacenamiento. Con la ayuda de un *asistente editor*, se crean copias de respuesta y clasifican el contenido con etiquetas de nombramiento, para la identificación en el manejo de búsqueda rápida.
 - ➤ En un programa especializado en edición, se importa el material y se crea una *línea de tiempo* donde se amarran todas las diferentes piezas del video durante el proceso.
 - ➤ El editor tiene el ojo muy atento a los detalles mientras se dedica al *montaje de tiros*. Así, detecta hasta el más mínimo corte de una fracción de segundo, usando normas de "si funciona o no funciona"
 - ➤ Evita *cortes* de brincos abruptos o acciones redundantes. Se asegura de realizar cortes con buenos movimientos, expresiones y miradas de los actores. Monta las *secuencias* con ritmo y tiempo narrativo, es directo con la información, retiene la duración necesaria y elimina pausas innecesarias. Establece una estructura en las *escenas*, para que los personajes no aparezcan o desaparezcan de la nada y evitar que sean repetitivos, o predecibles, con sus diálogos.
 - ➤ Descansa la *fluidez* escénica para darle el espacio necesario de acción armónica. Hace *transiciones* entre escenas con cortes de movimientos precisos, disolvencia de imágenes y desvanecimiento del sonido.
 - ➤ *Reedita* el material la cantidad de veces necesarias para pulirlo y dejarlo sin errores o cortes con espacios en blanco. Entrega en la *fecha límite* las expectativas del video, para cumplir con el nivel de excelencia solicitado.
 - ➤ El *colorista* hace una **corrección de color** para balancear la luminosidad entre los tiros. Corrige en la imagen los tonos brillantes que están sobreexpuestos y los más oscuros que estén subexpuestos. También, colorea la imagen entre los rojos, verdes y azules (*RGB*) utilizando la

rueda de colores, para crear dinamismo en la imagen.

- ➤ En adición a la imagen capturada, un grupo de *artistas de efectos visuales* manipulan el video (*VFX*), para añadir un sinnúmero de *imágenes generadas por computadora* (*CGI*) como: Reemplazo de fondos calcando los fotogramas o remoción de pantalla verde, para recreaciones de elementos tridimensionales (*3D*). También, le hacen modificaciones a la imagen como: Reajustes del tamaño, recortes del cuadro, acelerar o desacelerar la velocidad, animación de video y composición de gráficos en movimiento.

- Depto. de Edición en Sonido:
 - ➤ El ***editor de audio*** añade suficientes sonidos en la imagen, para que no sólo los escuchemos, sino que también los podamos físicamente sentir. Organiza la información de las vibraciones, para que interactúen con nuestro *procesamiento sensorial*. Así, despierta en nosotros emociones que sentimos cuando jugamos, exploramos y nos movemos.
 - ➤ También, es un *ingeniero de sonido* que amplifica la experiencia 360° en el teatro, con un sistema de altavoces 5.1 distribuidos a nuestro alrededor, cinco para los tonos altos (frontal, los dos lados, trasera y arriba) y una dedicada a los tonos bajos. Ahora, hay tecnologías de sonido envolvente de hasta de 7.1, creando un entorno sonoro más natural como el que experimentamos en el mundo real.
 - ➤ Al igual que el espacio visual, el sonido también tiene exposición narrativa (tono, ritmo, movimiento y dinamismo) y profundidad de tres planos en el espacio auditivo (cerca, medio y lejos).
 - ➤ Los diálogos nos dan una sensación de ubicación en un espacio vacío. Si se escuchan "fuera de su lugar" en la pantalla, pierden el efecto. Para corregir cualquier ruido o desplazamiento en el sonido directo, se reproduce nuevamente en sincronía con la imagen en un proceso de ***reemplazo de diálogo automatizado*** (*ADR*).
 - ➤ La mayoría de los sonidos adicionales que simulan una asociación con la historia, se doblan en grabaciones dedicadas a la recreación falsa. Se capturan dentro de cabinas acústicas por un *artista foley* o se diseñan con librerías sonoras en una *estación de trabajo de audio digital*

(*DAW*); En ella también se editan, limpian, mejoran y almacenan todos los efectos de sonido.

➢ Finalmente un *mezclador de doblaje* une los diálogos, los efectos y la música en una misma pista de sonido. La misma está compuesta de dos perspectivas auditivas de quien escucha el sonido: El **sonido diegético**, los que escuchan los personajes en escenas (diálogos, pisadas, disparo, golpe o radio) y el **sonido no diegético**, que solo lo escucha la audiencia (composición musical, voz narradora o gráficos superpuestos).

Un estudio de post-producción debe estar habilitado con: Aire acondicionado, para mantener la temperatura requerida por las máquinas electrónicas, computadoras de alto rendimiento, monitores de alta definición, discos duros de buena calidad, internet de gran velocidad con nube de almacenamiento y programas sofisticados de edición con sus aditivos de mejoras customizables.

¿Qué dijiste? No escuché bien– ¿No tienes estudio? Creo que es hora de construir tu propio establo donde puedas domar al equino. Has regresado vivo de una arriesgada cabalgada, te lo mereces. Te preguntarás de donde conseguirás el dinero para montar un estudio. No te dejes intimidar por estudios amueblados, que estén equipados con máquinas sofisticadas. Actualmente, una computadora tiene la capacidad de llevar a cabo múltiples tareas de procesamiento digital. Por el momento, si te organizas bien, una computadora en tu habitación es todo lo que necesitas para tener un estudio de calidad.

Cuando comencé en la universidad, usé todo mi ahorro estudiantil para con $1,200 comprar una computadora de mesa *Apple iMac 21.5"* en una tienda por departamento. No era lujosa, tampoco tenía la velocidad más rápida, pero por diez largos años me acompañó en las buenas y en las malas. Hoy día descansa en paz, pero no se fue de este mundo sin primero darle vida a los videos que me trajeron hasta aquí. Me recuerda la película de *Star Wars: New Hope* y como Han Solo valoraba su nave espacial el *Millennium Falcon*, que a pesar de que los demás la subestimaban por su fachada, era "la nave más rápida de la galaxia". Para crear proyectos, la computadora no es una inversión, es más una necesidad. Lo sé, te aconsejé no comprar electrónicos porque tienes el dinero contado, pero esto es una ocasión especial; ¡Felicidades! Es tu día de cumpleaños– Te doy el permiso, regálate a ti mismo una computadora adecuada

para editar. Esa debe ser tu primera compra estudiantil. Pero, que no se te vaya la mano. Resiste la tentación al último modelo si está fuera de tu presupuesto. La versión anterior hará el trabajo. Siempre consulta con un especialista para evitar realizar compras compulsivas.

La Digitalización

La información audiovisual que captura, tanto la cámara de video como la grabadora de sonido, se digitaliza en datos para poder almacenar, procesar y transmitir. Se convierte utilizando un sistema automatizado de computación, con algoritmos matemáticos de 0 (*Off*) y 1 (*On*) en *código binario*. En la preparación técnica de la grabación, se establece un flujo de trabajo paso a paso, para el procesamiento de datos en un formato específico. Se mantiene durante toda la producción, para asegurar la consistencia en la calidad del video.

Los aspectos técnicos se actualizan constantemente, para cumplir con los estándares de los materiales entregables que requiere la industria. Los procesos algorítmicos son muy rigurosos, pido permiso para tomar un pequeño segmento y escribir con un idioma sistemático. No me dejes de leer– Te prometo que colocaré solo lo justo y necesario para que entiendas. Hoy día la tecnología va avanzando rápidamente y se dificulta alcanzar una universalidad fija; al momento de redactar este libro, el proceso más común es:

1. Primer paso: Se selecciona una videocámara de Sensor *CMOS* para crear el método de captura digital de un videoclip.

 - A la fotografía digitalizada se le conoce por su figura geométrica, **cuadro**. Que toma su forma y tamaño de un sensor con un *factor de recorte* fílmico de 35mm:

> El sensor de una *cámara compacta*, tiene un factor de recorte de 2x o más en el cuadro. Se usa para viaje extremo o video aéreo (GoPro y DJI). También, para video casual en un teléfono inteligente (Iphone y Android).

> El sensor de una *cámara DSLR APS-C*, tiene un factor de recorte de 1.5x en el cuadro. Se usa para videografía, imágenes con intérvalos de tiempo y animación en volumen (Canon y Sony).

> El sensor de una *cámara súper 35mm*, tiene un factor de recorte de 1x en el cuadro. Se usa para simular la apertura del filme análogo que es un cine más tradicional.

> El sensor de una cámara *full frame*, no tiene un factor de recorte en el cuadro. Se usa en cámaras industriales para grabaciones cinematográficas.

- Al sonido digitalizado se le conoce como **audio digital**. La *onda* de sonido consiste de dos partes: compresión y rarefacción. La *fase* combina dos ondas, amplificación y cancelación. El número de ciclos de onda que ocurren se mide en *Hertz* (*Hz*). Hay tres bandas principales:

 > Los *bajos* tienen de 20*Hz* a 200*Hz*
 > Los *medios* tienen de 200*Hz* a 5K*Hz*
 > Los *altos* tienen de 5K*Hz* a 20K*Hz*

En ambos casos "audio y visual", se puede expandir la proporción de la sensibilidad nativa en la captura del sensor. La señal digital se amplifica al doble dependiendo el rango de su **ganancia**. Si excede su pico límite se romperá la señal en forma de un ruido indeseado en la información.

2. Segundo paso: Se ajustan las propiedades del videoclip.

 - La **relación dimensional** entre el ancho y la altura de la proporción del cuadro:
 > Para una *pantalla cuadrada* es 1.33:1 (4:3).
 > Para una *pantalla estándar* es 1.78:1 (16:9).

- ➢ Para una *pantalla panorámica* es 1:85:1 y 2:39:1.

- El *píxel* es el elemento más pequeño que compone un cuadro y se activa con las fotoceldas del sensor; Contienen los colores programables de rojo 25%, verde 50% y azul 25% "*RGB*". La suma de píxeles forman la *resolución* que le da definición al contraste del cuadro:

 - ➢ *1080p Full HD* (Alta Definición) tiene la suma de 2.1 Megapíxeles en un cuadro (1920p horizontal x 1080p vertical), para una pantalla pequeña.

 - ➢ *2K DCI* (Iniciativas Digitales Cinemáticas) tiene la suma de 2.21 Megapíxeles en un cuadro (2,048p horizontal x 1,080p vertical), para una pantalla grande.

 - ➢ *4k UHD* (Ultra Alta Definición) tiene la suma de 8.3 Megapíxeles en un cuadro (3840p horizontal x 2160p vertical), para una pantalla estándar.

 - ➢ *4K DCI* (Iniciativas Digitales Cinemáticas) tiene la suma de 8.8 Megapíxeles en un cuadro (4096p horizontal x 2160p vertical), para una pantalla grande.

- La *frecuencia de cuadros por segundo* (*fps*) es el conjunto de información visual en continuidad:

 - ➢ La frecuencia para cine es de *24fps*.
 - ➢ La frecuencia para televisión es de *30fps*.
 - ➢ La frecuencia para deporte y cámara lenta es de *60fps*, *120fps* o *240fps*.

- La *frecuencia de muestreo por segundo* es el conjunto de información audible en continuidad:

 - ➢ La frecuencia para audio de video es de *48khz*.

3. Tercer paso: Se configura la calidad en los datos para procesar el videoclip.

 - El dígito binario *bit*, es la unidad más pequeña de datos. Cada píxel tiene 24 *bits* (3 *bytes*) en *profundidad de color*. Todas las videocámaras tienen un alcance diferente en la calidad de profundidad.

 - El *rango dinámico* (*DR*) es la relación entre los valores logarítmicos que puede alcanzar la calidad de información, desde el más pequeño

hasta el más grande:

> El *DR* en una señal de luz, describe la relación entre el blanco más brillante y el negro más puro del cuadro, medido en *paradas*. Una captura de video tiene entre 12 a 15 paradas de luz.

> El *DR* en una señal de sonido, describe la relación entre el ruido más alto y el silencio más bajo del volumen, medido en decibeles. Una captura de sonido tiene desde infinito a 0 *decibeles* de sonido.

4. Cuarto paso: Se calculan los datos en un sistema operativo que codifica el formato de un video.

 - El *códec* es la compresión y descompresión de datos, por medio de diferentes combinaciones de instrucciones en secuencia. El *contenedor* es donde se deposita el video para la reproducción digital de un formato.

 > Videoclip de Captura: El video *RAW* y el sonido *WAV*, no tienen proceso de compresión, edición o pérdida de calidad.

 > Videoclip de Almacenamiento: El códec *Apple ProRes* (Macintosh) o *AVID DNxHD* (Windows) es para edición en un sistema operativo. Dependerá de sus variaciones la cantidad de compresión.

 > Formato de Multimedia: La combinación del códec *H.264* para vídeo, el *AAC* para audio, con el contenedor *MP4*, es la más universalmente utilizada para reproducciones en dispositivos inteligentes, internet, televisión y películas *Blu-ray*.

 > Formato de Pantalla Grande: El *DCP* es un paquete digital de cine para proyecciones en teatros de películas.

5. Quinto paso: Se organiza una *renderización* de datos para convertir múltiples capas de videoclips en un video reproducible; para exportarlo dentro de un *disco duro de almacenamiento*.

 - La *frecuencia de bits*, es la velocidad en la que se transfieren los datos por segundos (*bps*) del video, utilizando los prefijos multiplicadores de Kilo, Mega, Giga, o Tera. Dependiendo el fin deseado se escoge entre la calidad o la funcionalidad del video. Mientras más *bps*, mayor la

calidad de profundidad, pero también significa más información que almacenar.

➢ El estándar de reproducción en multimedia para *HD/24fps* es *8Mbs* de video y *24bit* de sonido.

Lo sé, es un lenguaje profundamente técnico– Sé que no te apuntaste para calcular ceros y unos cuándo comenzaste a estudiar pero, si eres un vaquero de la vieja escuela, que solo aspiraba "cortar y pegar" una cinta de celuloide, lamento decirte que esos tiempos ya no volverán. Puedo escribir todo un libro dedicado solo a este tema. Todo dependerá sobre cuán profundo en la guarida del conejo digital te quieras meter. Yo, mientras estudiaba ingeniería electrónica, nunca me fueron muy simpáticos los números. Pero no te asustes, nadie nació sabiendo, a mí me tomó años de práctica y lectura aprenderlo.

Hoy día, nos encontramos con un panorama digital más amigable. Hay sistemas operativos con ventanas fáciles de usar. Al principio solo necesitarás conocer cómo navegar la barra de herramientas para lograr una edición básica. La destreza técnica se aprende en el camino. Lo importante es que mantengas un sistema de trabajo organizado con un flujo constante en el video.

¡Al fin! Ya casi está listo. El video está por finalizar de renderizar en un 99%. Recuerda revisarlo una y otra vez antes de entregarlo, para asegurar que todo está en perfectas condiciones y no te lleves la sorpresa de algún error de edición o una corrupción de datos. Te daré el honor de ser el primero en reproducir tu obra maestra. Apaguen las luces, traigan el popcorn, suban el volumen de la televisión y– ¡Que comience la película!.

LA EXPLOTACIÓN

El proyecto finalizado ahora pasa a la etapa de *distribución*, donde se preparan los materiales de venta para ser llevados al consumidor. El video estará disponible para la gente a través de algún medio de **explotación** económica; ya sea de forma tradicional, en una sala de teatro, o en demanda con un servicio digital. La fecha del lanzamiento de un proyecto, es muy importante para su ciclo de vida; en especial cuando se busca generar la mayor atracción posible para maximizar sus ganancias.

Un error común de los cineastas principiantes, es cuando graban su proyecto, y creen que los preparativos de la distribución comienzan al

finalizar la post-producción. Esto sería predestinar la explotación a un inminente fracaso. Muchos proyectos no ven la luz del día por dejar esto para lo último. Los puertorriqueños le dicen a esta mala costumbre "*tanto nadar para morir en la orilla*". ¿Cómo vas a romper la taquilla mundial si no has colocado un llamativo rótulo en el patio delantero de tu proyecto? Como el de los corredores de bienes raíces que usan letreros para llamar la atención de los potenciales compradores:

Lo que no se anuncia, no se vende. Necesitas tiempo para crear un buen *plan de mercadeo*, que asegure las vías de comercio para tu proyecto. El producto para venta se diseña desde el principio, cuando se desarrolla la producción, hasta el final en su lanzamiento. La labor de un *diseñador gráfico*, será imprescindible para la visualización conceptual de la mercancía y su promoción en el mercado.

El Distribuidor

Los Grandes Estudios están centrados en una conglomeración de distribución a gran escala, pues compiten para dominar los mercados a nivel mundial con entradas millonarias. Operan bajo tres modelos de relaciones con productores independientes:

- El estudio produce y distribuye su propio proyecto interno. Son las películas de corriente internacional.

- El estudio colabora con un productor independiente en la producción y distribución de un proyecto. Son las películas de corriente nacional.

- El estudio adquiere un proyecto externo y colabora con el productor independiente en la distribución. Son las películas de corriente local.

El *distribuidor*, es una agencia de mercadeo que vende los proyectos en un comercio mayorista, para diferentes medios de consumo. Para el productor independiente poder estar en relación con un distribuidor, necesita un *agente de venta* que funcione como intermediario y ayude alcanzar un acuerdo de compra para el proyecto. Cada día, son más los productores independientes que escogen la distribución interna para sus proyectos. Suzanne Lyons, productora de películas distribuidas por *Miramax*, *Disney*, *Lionsgate*, y *ScreenGems*, en su libro *Indie Film Producing*, comenta sobre cómo la distribución ha cambiado dramáticamente en los últimos años.

"El hecho de que muchos productores están buscando distribuir por cuenta propia, el alarmante incremento en la piratería, y la recesión en la economía, ha causado estragos para los agentes de venta y distribuidores. Y claro la cámara digital, ha hecho posible para miles de productores hacer sus películas en asombrosos bajos presupuestos, causando un exceso de productos."

La internet es la *cherry* en el bizcocho. Gracias al nuevo medio cibernético, ahora todos tenemos acceso a un pedazo de la distribución. Por fin, los cineastas podemos negociar nuestros propios contratos sin los agentes de venta. Sé lo que estás pensando–

"Tampoco necesito colaborar con un distribuidor, soy un vaquero, puedo lanzar el proyecto yo solo"

Los días en que podías contactar por cuenta propia a un representante de *Netflix*, ya se terminaron. Tú no llamas a los medios, ellos te llaman a ti– Son miles los proyectos que buscan un acuerdo de distribución, y la ventaja está en el lado de los medios. El mejor negocio para ellos, es la compra al por mayor, donde los proyectos ya están preseleccionados en categorías rentables, con una curación de calidad y potencial de mercadeo. Ponte en sus zapatos, ¿para qué comprarías un solo proyecto y tomar el riesgo de que sea un fracaso taquillero? Mejor compra varios proyectos en un mismo paquete por menor costo. Solo resta que uno sea exitoso, para reponer las pérdidas y asegurar las ganancias en el año fiscal. Para distribuir en los medios de consumo en masa, tu mejor oportunidad, será colaborar con un distribuidor ya conectado con los mercados, conocer sus intereses y alinearte a sus planes anuales. Por otro lado, existen

otros medios de consumo más accesibles para proyectos independientes. No todo es dinero– a veces, es el mensaje lo que cuenta. ¿Verdad? Lo que viviste en el desierto no fue en vano, alguien necesita saber la historia y de seguro podría servir de inspiración. El cineasta y profesor puertorriqueño Eduardo Rosado en su libro *El Cine Nuestro de Cada Día*, argumenta sobre el tema del cine como arte y negocio:

> *"Una película, no importa cuan comercial se haga, nunca deja su naturaleza artesanal… fíjese que el cine experimental no es comercial. También el cortometraje es algo en lo que no se suele invertir. Los documentales educativos se hacen con fines educativos, no con fines de hacer dinero. No siempre el cine es negocio. Y si no siempre es negocio, es porque nunca lo fué."*

Este fue mi caso en diciembre del año 2020, con la caída del radiotelescopio del Observatorio de Arecibo. Recibí la llamada pocos días después del colapso, y me pidieron ser la persona que dejara plasmado el legado de esa hermosa maravilla de la ingeniería. Me sentí honrado de ser considerado para contar lo que fue durante cincuenta y siete años, pero había un problema– Sería un trabajo de cortesía. En ese momento, había un estado de emergencia luego del desastre y carecían de fondos para cubrir los gastos de una producción. Para completar, nos encontrábamos en el pico de la cuarentena durante la pandemia del COVID-19. Recuerdo pensarlo por largas horas, mientras veía la trágica noticia en la televisión; estaba sentado en mi sofá junto a mi esposa, en medio de nuestras vacaciones de navidad:

"¿Quiero involucrarme en un proyecto que podría tomar largos meses de

LA CULMINACIÓN

trabajo sin remuneración? ¿Quién quiere ver una historia tan triste sobre un instrumento científico? ¿Debería arriesgar mis recursos en un proyecto de esta magnitud?"

Mi esposa me ayudó a tomar la decisión y me alentó para trabajar este proyecto juntos, pues se trataba de un ícono cultural en nuestro país; un observatorio que todos visitamos cuando niños para conocer sobre la astronomía.

Decidí lanzarme y comenzar con algo pequeño junto a los que desearan apoyarnos y ver hasta dónde nos llevaba. Para nuestra sorpresa, ante nuestra solicitud de ayuda se unía un grupo de personas a la misión sin pedir nada a cambio; mediante esfuerzo laboral o donaciones económicas. Comenzamos la grabación con un grupo de 12 personas y al finalizar el proyecto, después de un año, habíamos trabajado en él más de 300 personas. Lo que se supone sería un video de 10 minutos, terminó en 2 horas de testimonios científicos. Ahora el proyecto no se trataba del radiotelescopio más grande del mundo, sino que se trataba de algo más grande que nosotros, ahora era "EL SUEÑO MÁS GRANDE". Queríamos inmortalizar lo importante que fueron las anécdotas de los científicos, para pasar sus descubrimientos a futuras generaciones.

Llegó el momento de la verdad, teníamos solo un intento y era exhibir el proyecto en el cine local. No contábamos con la ayuda financiera de un distribuidor, así que decidimos hacer las gestiones nosotros mismos y esperar que se corriera la voz fuera de nuestro territorio. El radioastrónomo Prof. Abel Méndez me pidió esperar a diciembre, para estrenar el proyecto en el mismo día que ocurrió el colapso, como forma de conmemoración. Era un poco riesgoso, pues no contaría con las giras de estudiantes en tiempos escolares, lo que representaría una buena cantidad de taquillas vendidas en Puerto Rico. Pero confiaba en su intuición, parecía ser lo correcto para la exposición internacional, pues los medios cubrirán el aniversario y por efecto tendrían que darle cobertura gratis al proyecto. Los materiales de promoción estaban limitados, así que cruzamos los dedos y decidimos lanzar la promoción tres semanas antes de la exhibición teatral. Pocos minutos después, ocurrió lo que tanto deseábamos– Todos los medios locales, e internacionales, estaban hablando sobre la película.

Esto no solo ayudó a la distribución de la película, si no que a mi me generó mucha exposición en un nivel profesional. Mucho más que cuando gané mis

dos *Emmys*. Todo fue genial, pero sentía que algo faltaba– El reconocimiento no es lo que estaba buscando. Mi misión fue cumplida cuando una maestra de ciencias, me dio las gracias, enviándome una foto de sus estudiantes en el salón, viendo las imágenes del radiotelescopio que salían en el comercial; ahora sí podía pasar la página, para eso fue que me apunté originalmente.

La Audiencia

Puede ser la mejor historia del mundo, con los mejores visuales y haber costado mucho dinero; pero si no tiene alcance publicitario o no se logra colocar en el mercado, podría perder la atención de la audiencia y ser una tragedia financiera. Lo responsable es hacer un caso de estudio donde se investigue el potencial de mercado, en una población objetivo conocida como ***demográfico***. Para estudiar el interés de la audiencia y asegurar la rentabilidad del proyecto cuando compita contra otros.

Los Grandes Estudios dominan el mercado más amplio, el demográfico joven; y lo atacan agresivamente con una campaña de publicidad masiva. No importa si es una película para niños, adolescentes, adultos o ancianos– La juventud, es su objetivo principal. Comprar taquillas para ver una película en el teatro, es la manera de entretenimiento más económica, comparada con otras formas como un concierto o una feria. Es perfecto para ellos salir de noche entre amistades y pasar el tiempo sin tener que pedirle mucho dinero prestado a sus padres. Según *Fandango*, en su estudio sobre los visitantes del cine en 2023, la anticipación para ir en verano a ver una película es muy alta en esa población.

> *"El 86% de todos los cinéfilos (89% entre 18 y 34 años) dijeron que planean ir a ver más películas en cines este verano en comparación con el año pasado: ¡un 81% planea ver más de 3 películas y el 86 % entre las edades de 18 a 34 años!"*

LA CULMINACIÓN

A causa del alza en la piratería, la industria se ha visto obligada a cambiar su estrategia y poder atraer a los jóvenes a comprar taquillas para sobrevivir. Ya las super estrellas no son suficientes para convencer a la gente a salir de sus hogares. Ahora la audiencia reacciona a impactos colectivos que se crean con un factor sorpresa, como impresionantes efectos especiales o con una fuerte influencia. Todos hemos sido atraídos a ver las irresistibles franquicias de éxitos pasadas con personajes reconocidos. Este ruido genera gran interés en la masa popular del momento; ya los escucho:

"No me quiero perder mi superhéroe favorito"
"Quiero ir para que no me cuenten quién muere"
"Si no voy, me van a arruinar la sorpresa final"

Todo se escucha genial, pero este nuevo modelo aplastó la visibilización y comercialidad de sus proyectos más pequeños. Ahora la maquinaria nostálgica no tiene como detenerse, y dependen de una audiencia masiva que pueda garantizar más megaproducciones en cadena. Cito nuevamente a Barnwell, anteriormente consultor de financiamiento para estudios como *Fox, Columbia, Disney, MGM, Paramount, Warner* y *Universal.*

"Grandes Estudios enfocados casi exclusivamente en mega películas al costo de las películas independientes."

Esto es un reto muy desafiante para un vaquero que solo busca contar una anécdota sobre su experiencia en el desierto. Su leyenda se perderá entre la euforia de un mercado acaparado con cuentos revisitados, una y otra vez, y adaptaciones clásicas sin nada nuevo que ofrecer; lanzadas semi preparadas como las comidas de microondas. El visionario ejecutivo Steven Spielberg lo

predijo desde 1989, dejando una broma sarcástica en su película *Back to the Future Part II*. Cuando el personaje Marty McFly, viaja al futuro del año 2015 y se encuentra con un afiche holográfico de la película "Jaws 19", dando a entender que el clásico taquillero original de Spielberg *Jaws*, había continuado teniendo secuelas descontroladamente. Hoy día, según *IMDB*, hay más de 180 películas de tiburones asesinos.

El cineasta comediante James Rolfe en su canal de *youtube Cinemassacre*, tiene una sátira en la que menciona las 50 películas de tiburones que copiaron la fórmula de *Jaws*. Irónicamente, *Jaws* estaba supuesto a ser una película de segunda clase y terminó convirtiéndose en un fenómeno mundial con reconocimientos en los premios *Oscars*. Hasta algunos historiadores la consideran el primer "rompepuertas de verano". ¿Cómo fue que Spielberg lo logró? Debe haber alguna otra alternativa para penetrar el sistema, pues si hay voluntad hay una manera. En una entrevista sobre el futuro del cine por Pirelli & C.S.p.A., Spielberg explica que *Jaws* da miedo por lo que la audiencia no ve.

> *"Cuando estaban reparando mi tiburón mecánico en 'Jaws' y tenía que filmar algo, tenía que hacer que el agua diera miedo. Confié en la imaginación del público, ayudado por el lugar donde colocaba la cámara."*

Bueno, escuché de una audiencia durmiente, que podría romper las ventas de taquillas en cualquier proyecto. Quizás sea el altoparlante que necesitamos, para poder despertar a nuevos visitantes con una fuerte devoción a un tópico o género. Se trata de un demográfico o "nicho", que corre la voz de boca en boca, sin necesidad de usar los medios convencionales. Son un mercado específico que quizás sea pequeño en población, pero grande en apoyo incondicional y perfecto

para la explotación de un proyecto independiente.

Te preguntarás por qué no están todos haciendo fila para apelar a estos grupos de interés– No todo el mundo está dispuesto a tocar asuntos tan cerrados que están fuera de la corriente. Son subculturas que no quieres molestar, y debes respetar sus códigos si quieres recurrir a sus causas. Incluso, podría tener el efecto contrario y recibir un boicot por no representar bien sus ideales. La mayoría de los cineastas comenzaron sus primeros proyectos sumergidos en un profundo glaciar temático de micro-géneros como:

- Críticas sociales
- Mensajes religiosos
- Casas de arte
- Horror corporal
- Sexualización exagerada
- Ciencia ficción retro
- Comedia estúpida
- Documentales controversiales
- Cine extranjero
- Representación aberrante
- Novelas románticas
- Dramas prohibidos.

Con el tiempo, son valoradas como "gemas ocultas". ¿Recuerdas los famosos *slashers* de los años ochenta? Pues fueron olvidados en tiendas de videos. Pero gracias a los coleccionistas adictos a las películas en formato físico, hoy día se exhiben en las vitrinas de sus sótanos como clásicos de culto.

Estas comunidades una vez te aceptan, no te dejarán ir tan fácilmente–podrías quedar permanentemente atrapado en sus costumbres. Puedes ver el estilo artístico, del excéntrico director Wes Anderson, muy marcado en sus peculiares películas, como *The Grand Budapest Hotel*, *Isle of Dogs* y *Fantastic Mr. Fox*; con patrones de imágenes simétricas, colores saturados y personajes depresivos. La audiencia ya sabe lo que espera de él, si realiza cualquier otra cosa inusual, podría defraudar a sus seguidores. Piensa bien en qué nicho te metes antes de tocar sus puertas, pues ellos son los que te van a formar.

A mí me tomó años descubrir mi estilo artístico y la audiencia fue gran parte de esa revelación. Ellos me comentaban lo inspirados que salían de ver mis proyectos y de mi crecimiento en todo lo que me proponía. Gracias a eso, pude fijarme en mi estilo alentador, con audiovisuales que utilizan historias motivadoras, con épicas composiciones musicales y conceptos innovadores

Siempre le debemos un enorme agradecimiento a nuestra audiencia, ellos están con nosotros desde el principio hasta el final. Abrimos con la compañía una producción y cerramos con la audiencia un propósito, ese es el círculo de la vida de un proyecto.

TALLER #4
La Investigación

Observa el detrás de cámaras de la post-producción de un proyecto. Te recomiendo el documental "así se hizo" del *DVD* de *Star Wars: Episode III – Revenge of the Sith*, donde puedes ver que la creación de la escena 158 *Mustafar Duel* tomó 26 tiros, 1185 cuadros, 910 artistas visuales y 70441 horas de trabajo realizarla. Busca información de compra para tu computadora por internet en *Newegg, B&H,* o *Adorama.* Escucha tu película favorita e identifica sus sonidos. Crea una lista de sonidos en tu cuaderno de clases y luego busca replicarlos. Observa tutoriales de como editar videos en *youtube*, la página de *Film Riot*, es una que lleva años lanzando buen contenido de post-producción.

Lecturas complementarias:
1. Wadsworth, C. (2015). *The Editor's Toolkit*. Routledge.
2. Barnwell, R. G. (2019). *Guerrilla Film Marketing*. Routledge.

Películas sugeridas:
1. Kubrick S. (1980). *The Shining*. Warner Bros.
2. Cameron J. (2009). *Avatar*. 20th Century Studios.
3. Villeneuve D. (2017). *Blade Runner 2049*. Warner Bros.
4. Fincher D. (2010). *The Social Network*. Sony Pictures.

El Proyecto

Edita tu película de video y exporta pruebas para previsualizarlas junto a un grupo focal, formado por algunos de tus compañeros. Pídeles que te hablen con sinceridad, analiza sus comentarios y reajusta cualquier detalle necesario en el video para pulirlo. Nunca asumas que algo quedó bien del primer intento. Siempre hay espacio para mejorar el corte. Tampoco te decepciones si algo no quedó perfecto y no tiene arreglo. Recuerda que el propósito inicial de este proyecto fue aprender de tus errores. Termina de refinar la pieza con lo mejor que puedan tus capacidades y enfócate en cumplir con el PROCESO.

Videotutoriales:
1. Andrew Hernández. (2022). *Los Spoilers Son Buenos....* Youtube.
2. Devin Graham. (2016). *Editing Tutorial! Getting Started! Setting up your timeline!.* Youtube.
3. D4Darious. (2017). *Video Editing for Absolute Beginners*. Youtube.
4. Film Riot. (2021). *The Theory of Editing*. Youtube.
5. Griffin Hammond. (2017). *Video Editing Tricks | Hey.film podcast ep03*. Youtube.

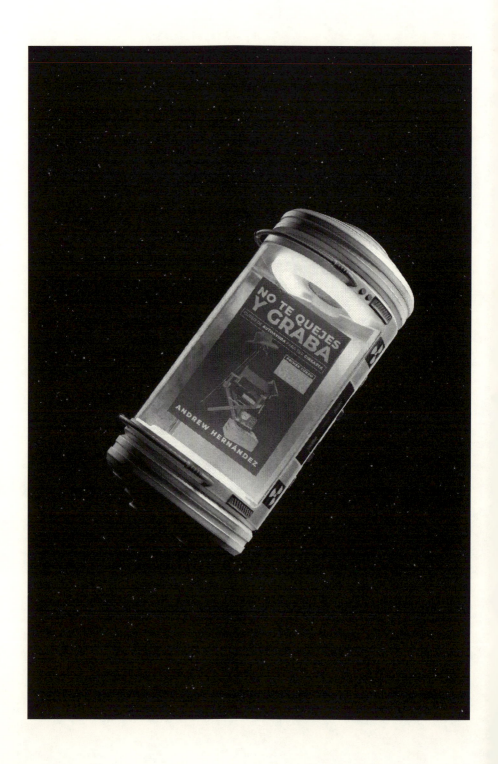

CLASE #5
LA UNIVERSIDAD

EL GRADO

Todos en la plazoleta del pueblo aplauden, con gran emoción, la narración de tu anécdota en el desierto. ¡Ha sido un éxito! Ahora estás listo para la segunda ronda, ya le perdiste el miedo. Te preguntas cómo puedes mejorar los errores que cometiste cuando se presente otra oportunidad, pero no sabes donde encontrar el entrenamiento adecuado. Casualmente fuiste a ver una película en el cine y en los comerciales salió un trailer de una universidad de cine.

BIENVENIDO A LOS CURSOS CINEMÁTICOS DEL CARIBE

¿Estás buscando ser un cineasta profesional? Pues llegaste al lugar correcto. Tenemos una admisión abierta en los *CCC*. Se ofrecen diferentes tipos de grados académicos para la ocupación de un cineasta.

El Aficionado

Es un grado de nivel principiante que se logra en un año de pasatiempo. Requiere ser un *entusiasta* con aspiraciones de participar en la comunidad. El estudiante no busca entrar a la industria, solo lo hace por diversión. Su tendencia es hacer mucho contenido y no necesariamente enfocarse en la calidad. Hoy día lo vemos más que nunca en las redes sociales. Tiene un público fijo y busca enganchar a la audiencia con publicaciones del día a día. Sin embargo, gracias a lo accesible que tiene los equipos de grabación *HD*, como celulares inteligentes y cámaras de viaje, en ocasiones crea videos con elementos cinemáticos que los hacen llamativos.

El Especialista

Es un grado de nivel intermedio que se logra con cinco años de experiencia.

Requiere ser un *profesional* con aspiraciones de trabajar en la industria. El estudiante entra a la universidad con la meta de solicitar un empleo a tiempo completo en el cine como administrativo, creativo o técnico. En especial si aspira a ser director en el futuro. Muchos directores ganadores de *Oscars* comenzaron sus profesiones estudiando grados en cine. Así como Martin Scorsese, George Lucas y Francis Ford Coppola.

El Veterano

Es un grado de nivel experto que se logra con diez años de carrera. Requiere ser un *perito* con aspiraciones de establecer su nombre en la sociedad. El estudiante ya cuenta con una filmografía en su biografía y regularmente ya está establecido en la industria con honores, logros y reconocimientos. Ya tiene las herramientas, contactos y los medios para llevar a cabo un proyecto de excelencia cinemática, que le prometa un retorno de ingreso.

EL LABORATORIO

El estudiante tendrá que desempeñarse en un laboratorio de producción durante su curso académico. Podrá practicar con dos diferentes longitudes de metraje: el cortometraje y el largometraje.

El Cortometraje

Todo comienza con un ***cortometraje*** – En 1895, el cine nació con proyecciones de escenas cortas de la vida cotidiana, como trenes llegando a una estación o trabajadores saliendo de su lugar de empleo. Un gran entretenimiento para las

primeras audiencias, que experimentaron imágenes nunca antes vistas a través de una pantalla. Así fueron los comienzos, pero la audiencia quería más espectáculo.

Durante la atracción cinematográfica, el editor Georges Méliès, le vio un potencial mágico a la demostración técnica. Evolucionó los cortometrajes a narrativas complejas, haciendo cortes de brincos en la cinta como en su película *El Viaje a la Luna*. Hoy día, gracias a la tecnología, los cortometrajes han tenido su renacer, pues se ha experimentado un inmenso volumen de producciones de formato corto en todos los medios, tanto en la televisión, cine y las redes sociales.

La Academia de los Premios *Oscars*, establece que la duración de un cortometraje es de 40 minutos o menos. Sin embargo, los parámetros de duración varían según el festival o competencia a la que se aplique; algunos de ellos permiten hasta solo un minuto de duración.

Es altamente recomendado que el estudiante comience su carrera produciendo cortometrajes. No se debe subestimar el tiempo de una historia memorable. Lo que quiere la gente es olvidar su realidad, aunque sea por un corto tiempo, y que se les permita soñar. Muchos directores ganadores de *Oscars* comenzaron sus carreras haciendo cortometrajes, entre ellos Steven Spilberg y Peter Jakson.

Precisamente, el aumento de programas posgrados en cine, se debe, en gran parte, a que ahora pueden prometer a sus estudiantes alcanzar una calidad cinematográfica profesional. Gracias a las económicas cámaras digitales *HD* y lámparas led, que les han dado el acceso a facilitar instalaciones que emulan la producción industrial; en combinación con la explosión de festivales de cine en todo el mundo, que ha permitido a sus estudiantes tener muestras cortas de sus proyectos en la plataforma internacional.

El Largometraje

El *largometraje* vino a quedarse– En 1915, una vez el cine cobró forma, el director estadounidense D. W. Griffith, extendió la narrativa con multi-rollos de cinta. Produjo la película más ambiciosa con una duración de tres horas: *The Birth*

of a Nation. Esta película es conocida como *"La película más controversial de todos los tiempos hecha en Estados Unidos"*, por sus temas raciales sobre el *Ku Klux Klan*. Este fenómeno popularizó el largometraje y llenó las carteleras con largas historias que atrapaban a la audiencia por más tiempo.

Ya para el 1930, con la explosión de películas sonoras, ir al cine era todo un evento. Los dueños de teatros notaron que mientras más tiempo la audiencia permaneciera en sus locales, más podrían aumentar sus ganancias con la venta de palomitas de maíz en el kiosco de dulces. Desde entonces, el método largo se ha convertido en el modelo de negocio cinematográfico.

La Academia de los Premios *Oscars*, establece que 40 minutos o más es la duración de un largometraje. Los teatros buscan exhibir la mayor cantidad de películas en una misma sala, para maximizar la venta de taquillas.

En general, solo los Grandes Estudios tienen el privilegio de presentar películas con duraciones ultra largas y prometer llenar las butacas. Los productores independientes, para conseguir su espacio en la pantalla grande, normalmente ajustan el tiempo de duración entre 80 a 95 minutos.

Los sistemas universitarios no sostienen académicamente, la producción de largometrajes estudiantiles. La educación cinematográfica va a promover los cortometrajes como plan inicial. Su expectativa es ayudar al estudiante a alcanzar la mayor excelencia artística y técnica de su proyecto, para que pueda cumplir con los estándares de la industria.

Hay atrevidos que como quiera toman el largometraje en sus propias manos y producen proyectos de segunda categoría *Películas Clase B* o *Películas de TV*. A consecuencia bajan los estándares de calidad en la industria. No que esto esté mal, solo que el estudiante debe estar consciente de su situación actual. Una cosa son sus expectativas "a dónde quiere llegar" y la otra son sus estándares "su más reciente proyecto completado".

EL ACERCAMIENTO

El estudiante deberá escoger un estilo de acercamiento al inicio de cada laboratorio de producción. En general, hay dos categorías que le dan una perspectiva narrativa distintiva al proyecto: la ficción y el documental.

La Ficción

La *ficción* es la ventana hacia nuestros sueños– ¿Alguna vez has llorado viendo una película, te has reído, molestado o hasta enamorado de algún personaje? La

maravilla del cine nos envuelve emocionalmente a todos. Nuestro subconsciente tiene la dificultad de distinguir entre la narración de una recreación de mentira y un hecho que sucedió de verdad. La narrativa de fantasía por ejemplo, no tiene límites a la hora de presentarnos personajes fuera de nuestro universo, con historias extraordinarias.

Desde niños tenemos la inocencia de creer en leyendas de ficción, como el *Papá Noel* del Polo Norte en Navidad. Cuando yo era niño, miraba incansablemente por mi ventana hacia las estrellas del Cinturón de Orión en la víspera del 6 de enero. Esperaba el momento en el que me trajeran los regalos; nuestra tradición navideña decía que ellas eran los *Tres Reyes Magos* que venían del oriente a visitarnos mientras dormíamos.

Es muy tentador querer dejar nuestra imaginación volar, para producir el viaje mental que tenemos en nuestros sueños. *"Pum, pum, pum…"* ¿Escuchas eso? Es la realidad tocando a tu puerta. ¡Contesta que te quiere hablar de una gran oportunidad!

"Hola… ¿De casualidad tienes el dinero, el tiempo o la cantidad de profesionales necesarios, para llevar a cabo tu increíble proyecto? Aaaa ok, entiendo, si, si… de seguro algún día aparecerá. En ese caso, me llamas luego cuando consigas tu ilusión, para hablarte de una gran oportunidad. Muchas gracias, byeee."

Puedes aspirar a todo lo que quieras en la vida, pero sé *optimista-realista* contigo mismo y mantén los pies en la tierra. La Dra. Heidi Grant Halvorson, psicóloga motivacional, en su libro *Los 9 secretos de la gente exitosa*, advierte sobre no ser exageradamente optimista y considerar las probabilidades que tenemos de fracasar en nuestro objetivo:

"En resumen, mi recomendación es que fomentes tu optimismo realista combinando una actitud positiva con una honesta evaluación de los desafíos que quizá te aguarden. No visualices solo el éxito, sino también los pasos que debes seguir para convertirlo en realidad."

La regla general es comenzar con un *acercamiento dramático* que cautive a la audiencia. Drama es igual a "acción" en griego. Para alcanzarla coloca a la audiencia en la perspectiva de un personaje trabajando hacia algo. Cito al doctor en ciencias de la educación y guionista, Federico Fernández en su libro *El Libro del Guion*:

"Todos estos guiones, en la actualidad coinciden en el acercamiento a las técnicas de uno de ellos: El guion dramático de ficción."

A partir de ahí es estar consciente de que mientras más elementos fantásticos añadas, mayor será el precio a pagar por el proyecto. Spielberg, el cineasta que nos trajo de regreso a los dinosaurios al mundo presente, en la entrevista con Pirelli dijo:

"Es más difícil complacer a la audiencia si solo les estás dando efectos (especiales), pero son fáciles de complacer si se trata de una buena historia."

Una vez tengas la historia establecida, experimenta mezclando numerosas posibilidades de géneros de bajos presupuestos como: comedia, horror, biográfico, suspenso, romance o deporte. Entonces, dale tu propio estilo artístico con elementos narrativos como: voz de narración, recreación de eventos reales, secuencias de animación, interacción en primera persona, gráficos con títulos, contenido de archivo, entrevistas con confesiones o hasta algo de tu propia vivencia incluida.

El Documental

El *documental* es nuestro argumento– Documentamos cuando capturamos, permanentemente, los momentos únicos de nuestras vidas que quedarán en el pasado. Los profesores de fotografía, Maria Short, Sri-Kartini Leet y Elisavet Kalpaxi, en su libro *Context and Narrative in Photography*, explican este fenómeno fotográfico.

"Esencialmente, las fotografías siempre son del pasado, estos momentos documentados pueden ser hechas con diferentes intenciones y pueden ser usados en muchas maneras para traer relevancia al presente".

A diferencia del dibujo, la pintura o la escultura, este método de fijar el tiempo es exclusivo del observador. Al no poder ser replicado, se convierte en nuestra manera subjetiva de ver los hechos. Por eso, el punto de vista de un documental debe ser tomado con mucha cautela, pues la audiencia puede entenderlo como la verdad absoluta. La cineasta puertorriqueña Sharon Estela, en su artículo *El rol del cine en la educación y la formación de espectadores* en la Revista del ICP, explica esto:

"Tanto el documental como la ficción pueden presentarnos una construcción o de-construcción sobre la realidad. El documental, sin embargo, es interpretación y persuasión. Hay que hacer consciente al alumnado que éste siempre posee un punto de vista que ha de ser analizado, que toda imagen encarna un modo de 'ver' y que las imágenes son 'inscriptoras de la presencia de otro."

Por ejemplo, el caso hipotético del dilema en una huelga. Los manifestantes confrontan a los policías; de repente alguien sale herido, pero nadie vio el incidente y tú eres el único fotoperiodista que documentó los hechos. ¿Cual es tu opinión personal sobre el asunto? Será tu "percepción selectiva", al momento de tirar la foto reveladora, la que pondrá en duda si la justicia es ciega o si se inclinará hacia algún interés moral, político o religioso. Antes de intentar responder una pregunta existente, es nuestra responsabilidad hacer nuestro mayor esfuerzo por llevar a cabo una *investigación* completa sobre lo que está en discusión. Es importante tener una mente abierta durante esta búsqueda. El famoso escritor de la televisión Brasileña, Doc Comparato toma esto muy en serio en su libro *De la creación al guion*.

"La máxima de un buen documental es su compromiso con la verdad. Un documentalista ha de ser, por encima de todo, imparcial; debe intentar informar sobre un acontecimiento con fidelidad a los hechos."

El *acercamiento documentalista* te brindará empoderamiento para presentar tu argumento razonable y despertar curiosidades que crucen fronteras de idiomas, épocas y culturas. En especial si son de interés social como temas controversiales, tecnológicos, religiosos, históricos, políticos, económicos, deportivos, musicales, científicos, entre muchos otros más. Cito al veterano documentalista de largometrajes y televisión, Anthony Q. Artis en su libro *The Shut Up And Shoot Documentary Guide*:

"La única cosa que separa los documentales el uno del otro, especialmente aquellos enfrentados con el mismo tema en cuestión, es el acercamiento. Acercamiento, es solo un término general que se refiere a como tú escoges contar la historia en la pantalla."

Es el estilo de proyecto más accesible para comenzar a dar tus primeros pasos. La audiencia solo espera la naturaleza del día a día, tal y como es, sin expectativa

de elementos complejos o alta calidad cinematográfica, porque buscan revivir en el presente eventos que ocurrieron en un momento dado; generando temporalmente un gran interés en la población nacional o internacional. Entonces, el estudiante se coloca en una posición de ventaja en la producción porque, sin necesidad de grandes recursos, puede narrar de diferentes maneras dinámicas:

- *El Expositivo* es cuando una voz omnisciente narra la información educativa.
- *El Observacional* es cuando se presenta la cobertura de un evento verídico.
- *El Participativo* es cuando se reportan noticias que profundizan un misterio.
- *El Dramático* es cuando se hacen argumentos narrativos con recreaciones.

Aunque se implemente uno de estos ejemplos, los documentales a menudo tienen la mala fama de ser muy monótonos por la falta de una elaboración creativa. Sé creativo, mezcla los diferentes modos para así darle un toque más entretenido, siempre y cuando mantengas una uniformidad en general.

LA ASIGNATURA

El estudiante seguirá el plan de clases en un orden secuencial, para asegurar su progreso académico. Los currículos están diseñados con diferentes métodos basados en proyectos, que producirá durante su carrera profesional.

El Contenido

CCC 101 - Proyecto Micro (3 créditos): Recomendado para un estudiante novato. El participante aprenderá los principios de cómo ser un *Influyente de Medios*.

Aproximado de Prerrequisitos:

- Longitud de Duración - De 1 a 3 minutos
- Tiempo de Producción - De 1 a 3 meses
- Presupuesto de Producción - De $0 a $500
- Compañeros de Trabajo - De 3 a 5 voluntarios
- Inventario Pequeño - Videocámara + Micrófono + Computadora

LA UNIVERSIDAD

Objetivo General: La *creación de contenido* gana fácilmente la atención de la audiencia en los comerciales de publicidad mediática. Su consumo rápido le permite ser compartido en masa, causa impacto en las redes sociales y gana popularidad. Es perfecto para estudiantes que buscan un proyecto costo eficiente con pocos elementos de producción.

Son la nueva sensación en los festivales de cine, robando el corazón de los cinéfilos con historias simples y conmovedoras que aseguran un reconocimiento en su noche estelar. Por el tiempo de cartelera en el evento, prefieren videos de corta duración para maximizar la cantidad de proyectos presentados, y lograr hacer la noche entretenida.

Estructura de Ironía: ¿Alguna vez has escuchado a un payaso contar un chiste largo que no pegue? Para evitar eso, el 85% de la historia se establece rápidamente con el personaje y un problema en picada, incrementando la crisis de lo que está en juego. El 15% termina estallando con un elemento sorpresa en la *frase remate* que cierra la historia. Así, tendrá una respuesta satisfactoria, ya sea risa, susto, tristeza o inspiración.

Esta estructura es muy utilizada por comediantes de teatro, que hacen apuntes de croquis satíricos para mantener a la gente entretenida. También, la practican los oradores motivacionales que buscan concientizar a sus seguidores con anécdotas conmovedoras. Disney le saca provecho en sus animaciones, un bello ejemplo es su cortometraje ganador del *Oscar*, *Paperman*. También, Cinesite la usó para promocionar su trabajo de *VFX*, con el comercial falso *Beans*, es imposible no echar una buena carcajada.

El Videoarte

CCC 102 - Proyecto Neutro (6 créditos): Recomendado para un estudiante avanzado. El participante aprenderá los principios de cómo ser un *Entusiasta del Arte*.

161

Aproximado de Prerrequisitos:

- Longitud de Duración - Lo necesario
- Tiempo de Producción - Lo necesario
- Presupuesto de Producción - Lo necesario
- Compañeros de Trabajo - Lo necesario
- Inventario Mediano - Videocámara + Lo necesario

Objetivo General: El ***videoarte*** puede utilizarse como modo de exploración filosófica, utilizando audiovisuales complejos que causan curiosidad en los espectadores de casas de arte, museos y galerías. Es muy popular en videos musicales ya que genera conceptos abstractos, que son muy atractivos para conectar con la audiencia juvenil.

Son muy riesgosos para asegurar su lugar en una noche de festival, no tiene una historia clara de lo que busca argumentar y se pierde el interés. Podrías terminar con un éxito que trascienda los tiempos, como la obra de arte de un urinal llamado *La Fuente* por Marcel Duchamp en el arte Dadaísmo, o podrías terminar como un cineasta frustrado y desilusionado, como el personaje satírico en el documental falso *I Am a Director* del director puertorriqueño Javier Colón Ríos.

PRINCIPIO　　　　　　　　　　**FIN**

Estructura de Experimento: ¿Alguna vez viste una obra de arte que no entendiste su significado? Aquí todo se vale, mientras más extraño y abstracto, mejor. El 100% de la historia está libre de reglas y no está sujeto a una línea definida de tiempo. Esto no quiere decir que no tenga sentido la información que se quiere expresar, sino que es una percepción subjetiva en donde el entendimiento del ser humano se alimenta de su propia interpretación creativa.

Grandes artistas explotaron este medio como Pablo Picasso, el padre del cubismo, que creó obras sobre vidrio, capturadas en tiempo real por el documental *Bezoek aad Picasso* del cineasta Paul Haesaerts, y también el padre del videoarte Nam June Paik que con su obra *Electronic Superhighway* visualizó el futuro de las telecomunicaciones como un tráfico congestionado en una torre de videoclips.

La Cinemática

CCC 103 - Proyecto Macro (9 créditos): Recomendado para un estudiante excepcional. El participante aprenderá los principios de cómo ser un *Amante del Cine*.

Aproximado de Prerrequisitos:

- Longitud de Duración - De 1 a 15 minutos

- Tiempo de Producción - De 6 a 12 meses

- Presupuesto de Producción - De $1,500 a $3,000

- Compañeros de Trabajo - De 15 a 25 voluntarios

- Inventario Grande - Guion + Videocámara + Accesorios + Escenografía + Utilería + Herramientas de Agarre + Luces + Micrófono + Computadora + Almacenamiento Digital

Objetivo General: Si deseas tener la experiencia cinematográfica más completa, debes producir tu primera **muestra cinemática**. Es donde podrás desarrollar mayores destrezas como cineasta, creando historias dramáticas en toda su dimensión audiovisual. Será una manera de mostrar lo que eres capaz de hacer. Son ideales para cineastas de entrada, que están buscando ser reconocidos por festivales y alcanzar establecerse en la comunidad de cine. Las expectativas son altas, la obra se considerará como un proyecto piloto que podría atraer posibles inversionistas y auspiciadores. Presentar la muestra en la internet o la televisión, puede aumentar tus posibilidades de ser descubierto como un nuevo talento con potencial de rentabilidad.

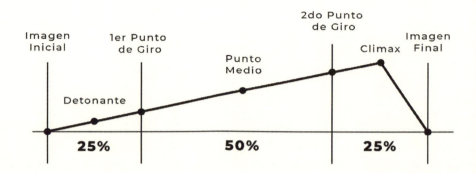

Estructura de Cine: Todos nacemos, vivimos y morimos. El gran filósofo Aristóleles dijo: *"Un todo es aquello que tiene un principio, un medio y un final"*. El 25% de la historia se establece con el personaje y un problema, el 50% se desarrolla con obstáculos y el 25% se cierra con la historia solucionando el problema del personaje. ¿Alguna vez sentiste que la historia de una película era muy larga? Veo a muchos proyectos estudiantiles tratar el formato tradicional de cine y fallar en el intento. Largos planteamientos, poco enfrentamiento y finales ambiguos, que sólo muestran lo poco que conocen de la materia.

Es precisamente esta la razón por la que en la clase, el estudiante debe producir únicamente lo indicado por el profesor. No busques el largo, si el corto se te perdió– Que el proyecto sea largometraje no lo hace mejor, debe durar lo necesario; no tan largo que canse, o muy corto que deje elementos importantes fuera. Mantenlo en forma, con una alimentación balanceada, de solo principio, medio y fin; córtale la grasa, no hay tiempo para subtemas o información de relleno. Como dijo el director Alfred Hitchcock en una entrevista del 1960 con BBC TV:

"*Drama es vida con las partes aburridas cortadas*"

Los cortometrajes *ReMoved*, ganador del *168 Film Festival* y *Most Shocking Second a Day Video* de Save The Children, implementaron una estructura clásica de cine dramático. Fueron compartidos masivamente en las redes sociales, logrando su objetivo de crear conciencia.

LA CLASIFICACIÓN

La hoja de rúbrica se entregará con la calificación del estudiante, al finalizar cada laboratorio de producción en los *CCC*.

Nombre del Estudiante - *Vaquero del Viejo Oeste*

Nombre del Tutor - *Prof. Andrew Hernández*

La Evaluación

Para el cumplimiento de la tarea, el estudiante debe tener un 80% o más en la evaluación.

	RÚBRICA DE VIABILIDAD Funcionalidad - Calidad - Autenticidad				
Categoría	Inaceptable 1	Insuficiente 2	Aceptable 3	Bueno 4	Excelente 5
Categoría					5
Dirección					5
Cámara/Luz					5
Escenografía					5
Sonido					5
Edición					5
Música					5
Producción					5
Puntuación			40 / 40		

Fórmula	40 / 40 = 1 x 100 = 100%				
Porciento	100 - 90%	89 - 80%	79 - 70%	69 - 55%	54 - 0%
Nota	A	B	C	D	F

 Me he dado la tarea en todos mis años como profesor de ayudar a analizar cientos de proyectos estudiantiles. Observé que tienen una tendencia de dejarlos incompletos y con una pobre presentación. Comienzan con buenas ideas e intenciones, pero siempre al finalizar se escapa algún detalle.

 Como todo plomero, busqué la raíz del escape de agua en la tubería para arreglar el problema. Encontré que contrario a la creencia popular, la falta del dinero o el potencial creativo, comúnmente no son los causantes del fracaso.

El cine es un trabajo en equipo. La falta de buena administración, liderazgo y la motivación son los retos más grandes. Las nuevas generaciones han perdido la estructura del trabajo grupal y están fuera de toque con las destrezas blandas. Ya conozco tu mirada y sé que estás pensando que estoy exagerando–

"¿Cuán difícil puede ser? Solo se trata de producir una historia audiovisual para que todos la disfruten"

Te tengo noticias– Las malas son que cada día las expectativas son más altas y la competitividad para llegar a tener exposición en los medios o hacerse viral en la internet, es más grande. Las buenas son que no tienes que aprender a hacer radioastronomía.

Más bien es como aprender a hacer trucos de magia. Creo que ya en este punto te he descubierto todos mis consejos de mi sombrero de mago. Te autorizo a utilizar estas técnicas ilusionistas para impresionar al público y robarte el show como todo un cineasta profesional.

¿QUÉ ESPERAS? ¡MATRICÚLATE YA!

Pero shhhh, lee en voz baja, no quiero que nadie se entere que te revelé los secretos en este libro. Que se quede entre tú y yo, el mundo es de los listos–

TALLER #5

La Investigación

Visita los festivales de cine en tu país. En tu cuaderno de clases, crea una red de contactos con los cineasta que conozcas allí. Luego, te mantienes en contacto con ellos a través de las redes sociales. Ofrécete de voluntario para estar disponible en cualquier ayuda que necesiten durante sus producciones. Es importante estar ACCESIBLE y no jugar al escondite. Siempre entrega tu número de teléfono, correo electrónico y tus redes sociales. Trata de decir presente en TODO, aunque parezca un evento desapercibido, uno nunca sabe qué puede salir de allí. Quizás una oportunidad que te llevará a otra, y esa te llevará a otra, y otra que te llevará a otra...

Lecturas complementarias:
1. Nash, P. (2012). *Short Films: Writing The Screenplay*. Creative Essentials.
2. Artis, A. Q. (2014). *The shut up and shoot documentary guide* (2da ed.). Routledge.

Películas sugeridas:
1. Joon-ho B. (2019). *Parasite*. CJ Entertainment.
2. Chazelle D. (2014). *Whiplash*. Sony Picture Classics
3. Orlowski J. (2020). *The Social Dilemma*.Netflix.
4. Lewis M. (2019). *Don't F**k with Cats*. Netflix.

El Proyecto

Una vez completada tu película de video, establece una gira en circuito de festivales de cine en *www.filmfreeway.com* (aplica a los que estén en tu categoría competitiva) y otros mercados como convenciones, eventos, grupos de interés o comunidades. Crea tu propia *premier*, ya sea en tu casa con tus familiares, en la plaza comunitaria o hasta en tu teatro local. Cuando termines la gira, publica el video en *youtube* y compártelo en las redes sociales. Recopila todos los comentarios de la gente a través de las presentaciones y toma nota para mejorar en el próximo intento. Cuando la pieza termine con su ciclo de vida, puedes repetir el proceso para crear nuevos proyectos. Cada intento de práctica será un nuevo escalón para asegurar continuar mejorando en todo lo aprendido.

Videotutoriales:
1. Andrew Hernández. (2021). *No Hagas El Peor Cortometraje*. Youtube.
2. Devin Graham. (2015). *Making a Living on Youtube - Public Speaking with Devin*

Graham at CVXLIVE. Youtube.
3. D4Darious. (2020). *3 things I wish I knew before I started making movies*. Youtube.
4. Film Riot. (2015). *Mondays: Ryan's Biggest Mistake & Are Film Festivals Still Relevant*. Youtube.
5. Griffin Hammond. (2017). *How much do film festivals cost? Hey.film podcast ep12*. Youtube.

LA GRADUACIÓN DEL CURSO CINEMÁTICO

LA CERTIFICACIÓN

Hay una gran multitud celebrando tu graduación con una larga ovación; en honor por tu sobresaliente desempeño en el Curso Cinemático. Exhibir tu gran *ópera prima* a todos los presentes es equivalente a la más grande muestra de valentía de un corredor dedicado que nunca se quita en su carrera cinematográfica.

El Premio

Hay cuatro grados de reconocimiento que podrás alcanzar obtener en la medida que completes cada requerimiento. Estos representan la *actividad económica* del cineasta en su trayectoria laboral:

1. Certificado Bronce: empleado que trabaja por hora con un patrono que te paga por lo que *haces*.
2. Certificado Plata: profesional que trabaja a sueldo en una corporación que te paga por lo que *sabes*.
3. Certificado Oro: exponente que trabaja por contrato en un puesto de confianza que te pagan por *quién eres*.
4. Certificado Platino: empleador que trabaja por cuenta propia y que tiene la capacidad de pagarse a *sí mismo y a otros*.

Deseamos reconocer a *Vaquero del Viejo Oeste* por completar las horas del Curso Cinemático, cumpliendo con el plan de producción para un Proyecto Cinematográfico. Este reconocimiento es un ejemplo del valor profesional y las destrezas adquiridas, que desempeñó en su trayectoria en producción y emprendimiento.

Otorgado por *Prof. Andrew Hernández*
Dado hoy, un día muy especial.

LA COLOCACIÓN

Es normal que estés nervioso. A todos nos da miedo salir del nido y emprender nuestros primeros aletazos para volar en el mundo laboral. Mis estudiantes, cuando se acerca su momento, siempre se ponen ansiosos y me hacen la famosa pregunta:

"¿Profesor cómo puedo conseguir trabajo en la industria?"

Eso dependerá de tus propias manos, pues para empezar solo tú conoces a qué te quieres dedicar en el futuro. Lo sé, a todos nos prometieron lo mismo– Que al final de nuestros estudios, habrá una fila de personas esperando para reclutarte. Pero en realidad la búsqueda de empleo tendrás que hacerla tú mismo. ¡No lo dejes para lo último! Analiza desde ya tu objetivo laboral y determina cuál será tu plan de ataque al completar tus estudios.

El Posicionamiento

En una línea de tiempo, establece los próximos diez años de tu vida y marca anualmente puntos de reposo hasta llegar a la señal final. La partida será un trampolín donde darás un fuerte brinco para alcanzar tu profesión.

La entrada laboral de nuestra profesión no está regulada por una academia como las certificaciones de médicos, abogados o ingenieros. Para entrar, debes ganar tu espacio competitivamente, alcanzando en cada punto de reposo algo

que te mueva más cerca de tu posicionamiento socioeconómico.

Sé que para muchos, una línea de vida no es lo más emocionante por ocupar tanto tiempo para alcanzar lo que queremos. Pero te explico esto porque es así nuestro caso y quiero que actúes al respecto. Estoy seguro de que has escuchado repetidamente a tus amigos decir, que necesitas uno de estos métodos de cualificación para trabajar en lo que te gusta o ser contratado en la industria:

1. *Diploma*: Las credenciales académicas son como las licencias de conducir, en cualquier lugar de trabajo tus compañeros preguntan "*y qué estudiaste para estar aquí*". Pero en nuestro caso, la gente solo lo cuestiona por curiosidad, ya que además de ellos, enterarse de tu historial profesional, de nada te funciona para colocarte en una mejor posición.

2. *Contactos*: Son relaciones interpersonales que se construyen desde abajo hasta el tope, y no están accesibles a todo el que las solicite. Aquellas personas que ya están dentro de la industria tendrán muy poco interés en colaborar, los que están en tu mismo nivel serán tus colegas que han crecido junto a ti trabajando en equipo y las personas que vienen en camino buscarán en ti una oportunidad para crecer. La gente solo intercambiará oportunidades contigo de manera recíproca, y solo si ven que pueden tener contigo una transacción de valor.

3. *Mérito*: Aunque el mérito siempre es considerado a la hora de hacer el referido de una persona para trabajar, no funcionará cuando se trate de un proyecto. Nadie recuerda el esfuerzo de los cineastas cuando comparten opiniones negativas con los demás. Sin pensar que eso le costaría oportunidades laborales a los creadores involucrados. Como cuando la gente, por gusto propio, critica las películas del cine y exhorta a sus amigos a no gastar su dinero en ellas.

4. *Dinero*: Es la tarjeta que algunos privilegiados usan para saltar en la fila. Hay ejecutivos que con firmar un cheque realizan su primer proyecto para adentrarse en la industria. Este acceso ventajoso al mundo del cine viene con sus peligros, que inicialmente parecen inofensivos. Hay productores que se confían cuando se lanzan en una titánica maniobra cinematográfica. A fuerza de fortuna intentan acelerar su turno y arrollan fichas del juego que resultan ser perjudiciales. Muchos no alcanzan su segundo proyecto por la vivencia traumatizante en la producción y se mueven a otras industrias menos demandantes.

5. *Logros*: Tu experiencia es lo que te abrirá las puertas a la empleabilidad; es la verdadera forma de adentrarte en la industria. Se trata de reunir todos tus intentos a lo largo de tu carrera. Puede ser un diploma, contacto, mérito, dinero o llevar debajo del brazo una lista de proyectos realizados. Esta no es la alternativa más rápida. Por eso, muchos, aunque desean el posicionamiento, no estarán dispuestos a lograrlo, pues recolectar triunfos requiere de mucha paciencia.

Ahora te preguntarás cómo alcanzar tus "logros" en medio de un mar repleto de pirañas que se lo devoran todo, cuando eres un indefenso y pequeño pez payaso. No te preocupes, vengo a tu rescate una última vez. Te comparto la fórmula química que me ayudó a entrar a la industria:

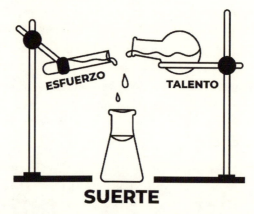

1. *El talento* es el primer componente y es un deseo con el que se nace. Ahora bien, puedes tener en tu frasco 100% talento y si no trabajas duro, de nada te servirá. Yo nací con 4% de talento y eso me fue suficiente.

2. *El esfuerzo* es el segundo ingrediente y tienes total control sobre cuánta cantidad le agregas. Pero cuidado con tu ambición infinita, si se te va la mano puedes quemar la receta– Yo le eché 95% y casi, casi, se me achicharra la sustancia.

3. *La suerte*, las probabilidades o el destino, como quieras llamarle– Ese es el tercer y último ingrediente. Pero no tienes control sobre este impredecible factor de 1% que hace que nadie tenga la fórmula perfecta. Solo me restó echar al azar hasta que tarde o temprano se me dió la oportunidad del LOGRO.

Si sabes que cuentas con un poco de talento, mucho esfuerzo y solo necesitas un momento de suerte, intenta una de estas dos formas de pescar los logros:

- Puedes buscar trabajar *en lo que todos están haciendo*. Por ejemplo, películas de comedia, pues claramente eso les funciona. Pero de lograrlo, el triunfo se compartirá entre más personas; dejando poca visibilidad para ser notado entre el montón.

- Puedes trabajar *en lo que es muy poco solicitado* en el momento. Una película que nadie vio venir y ahora todos se mueren por verla. Como cuando los surfistas tratan de montar la ola, ellos no la esperan, sino que la anticipan para asegurar montarla. Ten un paso adelante de la tendencia, para cuando se dé, seas el primero en ser contratado.

Ninguna es correcta o incorrecta. Sin saberlo, al inicio traté ideas cinematográficas nuevas que me formaron como un agente de cambio dentro de mi comunidad. La autenticidad me dio una voz que se escuchó entre mis colegas. Aprovecha tus comienzos para tomar riesgos que te distingan en la conversación.

LA ESPECIALIZACIÓN

Para maximizar tus oportunidades de empleabilidad, te aconsejo tener un paquete de herramientas para tu presentación profesional y hacer entrega a posibles clientes o empleadores. Primero define tu objetivo de especialización:

El Videógrafo

Adquieren un trabajo a corto plazo con *estabilidad económica*. Consiguen trabajos por contrato debajo de la línea en la industria o intraemprendimiento como empleado corporativo. Su día de 24 horas se divide en 3 (8 de trabajo / 8 de descanso / 8 libres).

Según la agencia de *U.S. Bureau of Labor Statistics 2024*:

Opciones de Ocupación en los Estados Unidos:

- Editores de Video
- Operadores de Cámara

Salario medio en 2023	$65,070 por año $31.28 por hora
Típico nivel de educación inicial	Grado en Bachillerato
Experiencia laboral en una ocupación relacionada	Ninguno
Formación adicional en el trabajo	Ninguno
Número de empleos, 2022	87,500
Perspectivas laborales, 2022-32	7% (más rápido que el promedio)
Cambio de empleo, 2022-32	5,800

Materiales de Empleabilidad:

- Resumé de una página
- Portafolio de video de un minuto
- Plataforma de video en *youtube*, *instagram* y *tiktok*

Destrezas requeridas: luminotécnico, operador de cámara, editor de video, editor de sonido, videógrafo, decorador, sonidista, colorización, masterización, efectos visuales, video composición y manipulación de imágenes.

El Empresario

Adquieren una carrera a largo plazo con *estabilidad social*. Consiguen trabajos gerenciales sobre la línea en la industria o emprendiendo como compañía independiente. Su día de 24 horas se divide en 2 (16 de trabajo, negocio y autodesarrollo / 8 de descanso).

Según la agencia de *U.S. Bureau of Labor Statistics 2024*:
Opciones de Ocupación en los Estados Unidos:

- Productor
- Director

Salario medio en 2023	$82,510 por año $39.67 por hora
Típico nivel de educación inicial	Grado en Bachillerato
Experiencia laboral en una ocupación relacionada	Menos de 5 años
Formación adicional en el trabajo	Ninguno
Número de empleos, 2022	175,300
Perspectivas laborales, 2022-32	7% (más rápido que el promedio)
Cambio de empleo, 2022-32	11,700

Materiales de Empleabilidad:

- *Curriculum Vitae* y cuenta en *Linkedin*
- *IMDB* - Filmografía y Biografía corta
- Tarjeta de negocio con estilo minimalista
- Contenido Cinematográfico como películas, documentales o videos que estén publicados en una plataforma de internet.

Destrezas requeridas: guionista, productor, director, editor, investigador, líder, administrador y creativo.

El Contrato

Finalmente, es importante que te expongas en la industria del cine y que hagas una *red de contactos* en festivales de cine y otros mercados como: convenciones, eventos, grupos de interés, comunidades, etc. Requiere mucho tiempo para que la gente confíe en tu capacidad laboral y decidan estrecharte la mano con un *"estás contratado"*. Mínimo toma cuatro intentos para lograr añadir a alguien a tu red.

1. Contacto visual de 3 segundos.
2. Presentación formal de 5 minutos.
3. Correo electrónico o llamada telefónica de seguimiento.
4. Reunion oficial de 15 minutos.

Una relación de negocio, presentación de ventas o entrevista de trabajo puede ocurrir tan rápido como en 48 horas; tan lento como en un término de 10 años. No importa cómo se dé el momento, la primera impresión es la que cuenta. Tendrás pocos segundos para quedar marcado como "confiable". Es un instinto de supervivencia, las personas buscarán cómo descalificarte sólo juzgando tu apariencia. Desde lo visual hasta tu trasfondo:

1. *Cómo luzca tu imagen*: Nos guste o no, será la métrica para evaluar nuestra altitud profesional, pues es lo primero que la gente observa. La inmensa mayoría de estudiantes desaprovecha esta simple estrategia. Solo colocarse el día importante un buen traje, zapatos y peinado puedes cambiar la atmósfera a tu favor.

2. *La manera en que hables*: La segunda métrica que la gente utiliza es escucharte. Debes tener una mentalidad madura al entrar en un diálogo. Mantén tu postura física y tus expresiones corporales para que hables con seguridad durante la conversación. Esto le dejará saber a la contraparte que se trata de una persona seria, segura y con conocimiento. Da trabajo cambiar la manera en la que hablamos y tampoco queremos actuar alguien que no somos. Es añadir pequeñas palabras a nuestro vocabulario cotidiano como "hablar con propiedad" para hacer la diferencia.

3. *La trayectoria que puedas evidenciar*: La tercera métrica que la gente utiliza es preguntarte. Esta no te la puedes sacar de la manga, pero de las tres, diría que esta si es una forma justa de medir el desempeño profesional. Debes creer en ti mismo y ponerte en frente una muestra de tus trabajos sin importar cuan pequeña parezca ser. Te sorprenderías, de seguro hay alguien que le vea valor porque está buscando justo lo que tú demuestras hacer bien.

La conexión debe suceder en un ambiente amigable. Es como un baile, no quieres que se extienda mucho para que la pareja permanezca con ganas de conocerte mejor. La persona que haga las preguntas tendrá control de la plática.

Cuando te pregunten, mantén tus respuestas directas y cortas, no quieres dar más información de la que se supone. Solo comparte lo necesario y maneja tus emociones. Si no se da la relación no te frustres, más adelante vendrán muchas más oportunidades para firmar tu primer contrato de trabajo.

EL CONSEJO

¡Felicidades en tu nuevo trabajo! Yo sabía que eras el indicado, nunca lo dudé. Así quería verte Vaquero– trabajando en algo que te apasiona. Pero ahora llegó el momento de despedirnos, ya has crecido como todo un cineasta. Estoy muy orgulloso de todo lo que has logrado. Pero antes te dejo un último consejo:

El cine es una proyección de lo que somos en nuestro interior.

De ahora en adelante, cuando mires tu reflejo en el espejo, piensa en la historia que vas a narrar. Tus aspiraciones son grandes, lo sé. Pero en serio, mira bien en el fondo y dime qué ves– Yo veo a un grandioso cineasta; veo a alguien forjando su carácter, que hace historia siendo el ejemplo en valores de integridad, honestidad y respeto. La sociedad necesita a un líder servicial y generoso como tú. ¿Aceptas el reto? Estupendo, ¡Enfoca la cámara que solo quedan cinco minutos! Ya te dije– ponte a trabajar, no te quejes y GRABA.

Puedes descargar tu certificado de cineasta, te lo ganaste.

¡LISTO PARA EL SEGUNDO CURSO!

ESPÉRALO PRONTO

5 Clases en Creación de historia

NO TE QUEJES Y ESCRIBE

CURSO DE **AUTOAYUDA** PARA SER **GUIONISTA**

Una Mentoría Intensiva y Personalizada
Idea - Personaje - Trama - Historia - Escritura - Lectura

Hoy es un nuevo amanecer. Ya dejaste el viejo vaquero atrás. Ahora vistes con los rangos del más alto nivel otorgadas por la academia de cine. Llevas días sentado a solas en la orilla del mar pensando. Recuerdas el llamado de la voz del más allá que te dice:

"Te encargo llevar un importante mensaje al Rey en la fortaleza"

No te lo puedes sacar de la mente mientras miras el horizonte. Solo sabes que el lugar queda en una isla remota del caribe. Debes cruzar al otro lado del océano navegando. Papel y tinta, es todo lo que necesitas para trazar tus coordenadas de viaje. La ruta es peligrosa, pero con una embarcación se puede cumplir tu encomienda.

EL AGRADECIMIENTO

Gracias a todos los que hicieron este libro posible. En cierta manera, es una recolecta de todos los consejos que recibí para ayudarme a llegar hasta este capítulo de mi vida.

A Dios, por enseñarme como se ve un servidor.

A mi esposa Marlyn, por enseñarme como se ve el amor.

A mi papá Juan, por enseñarme como se ve un líder.

A mi mamá Melba, por enseñarme como se ve una educadora.

A mis mentores, por enseñarme como se ve el camino.

A mis colegas, por enseñarme como se ve el compañerismo.

A mis amistades, por enseñarme como se ve la hermandad.

A mis seguidores, por enseñarme como se ve el apoyo.

A mi equipo, por enseñarme como se ve el compromiso.

A mis estudiantes, por enseñarme como se ve la pasión.

Espero que de la misma manera que estas personas me guiaron a mí, este libro le muestre el camino a ese joven soñador que anda en busca de un mentor. Mi propósito siempre será inspirar a otros. Si una sola persona lee mi libro y le levanta el ánimo, sentiré que todo valió la pena. Ese es el legado que quiero dejar.

LA BIBLIOTECA

PRODUCCIÓN

Artis, A. Q. (2014). *The shut up and shoot documentary guide* (2da ed.). Routledge.

Barnwell, R. G. (2019). *Guerrilla Film Marketing*. Routledge.

Fernandez, F. & Barco C. (2010). *Producción Cinema del Proyecto al Producto*. Ediciones Díaz de Santos, S.A.

Garvy, H. (2007). *Before you shoot* (4ta ed.). Shire Press.

Honthaner, E. L. (2010). *The complete film production handbook* (4ta ed.). Routledge.

Irving, D. K., & Rea, P. W. (2015). *Producing and directing the short film and video* (5ta ed.). Routledge.

Landry, P. (2017). *Scheduling and budgeting your film* (2da ed.). Routledge.

Lee, J. J., & Gillen, A. M. (2017). *The producer's business handbook* (4ta ed.). Routledge.

Levison, L. (2022). *Filmmakers and financing* (9na ed). Routledge.

Lyons, S. (2012). *Indie film producing: the craft of low budget filmmaking*. Routledge.

Mullis, D. & Orloff J. (2018). *The Accounting Game* (Revised edition). Sourcebooks.

Ryan, M. A. (2015). *Film + video budgets* (6ta ed.). Michael Wiese Productions.

Ryan, M. A. (2017). *Producer To Producer* (2da ed.). Michael Wiese Productions.

GUION

Comparato, D. (2018). *De la Creación Al Guion Arte y Técnica de Escribir para cine y televisión*. SOFAR editores.

Evan, M. (2007). *How to write a screenplay* (2da ed.). Continuum.

Fernández, F. (2012). *El Libro del Guion*. Ediciones Díaz de Santos.

Gerke, J. (2010). *Plot Versus Character: A Balanced Approach to Writing Great Fiction*. Writer's Digest Books.

Nash, P. (2012). *Short Films: Writing The Screenplay*. Creative Essentials.

Snyder, B. (2005). *Save The Cat! The Last Book On Screenwriting That You'll Ever Need!* Michael Wiese Productions.

Trottier, D. (2019). *The screenwriter's bible* (6ta ed.). Silman-James Press.

DIRECCIÓN

Bergan, R. (2021). *The film book*. Dorling Kindersley Limited.

Crespo, M. (2013). *Dirección Cinematográfica*. MAC Ediciones.

Gelmis, J (1970). *The Film Director as Superstar*. Garden City, N.Y.: Doubleday.

Rooney, B., & Belli, M. L. (2016). *Directors tell the story* (2da ed.). Routledge.

Rosado, R. (2023). *El Cine Nuestro de Cada Día*. Cinemovida.

Wooster, R., & Conway, P. (2020) *Screen Acting Skills*. Bloomsbury Publishing.

CÁMARA

Block, B. A. (2020). *The visual story* (3ra ed.). Routledge.

Brown, B. (2021). *Cinematography theory & practice* (4ta ed.). Routledge.

Gatcum, C. (2016). *The beginner's photography guide* (2da ed.). Dorling Kindersley Limited.

Kelby, S. (2016). *The Best of the Digital Photography Book Series*. Peachpit Press.

Lancaster, K. (2018). *DSLR cinema* (3ra ed.). Routledge.

Landau, D. (2012). *Lighting For Cinematography*. Bloomsbury Academic.

Rose, J. J. (2013). *American cinematographer manual* (M. Goi, 10ma ed.). The ASC Press (originalmente publicado en 1935).

Schroeppel, T. (2015). *The bare bones camera course for film and video* (3ra ed.). Allworth.

Short, M., Leet, S., & Kalpaxi, E. (2019). *Context and narrative in photography* (2da ed.). Routledge.

SONIDO

Viers, R. (2012). *The Location Sound Bible*. Michael Wiese Productions.

Viers, R. (2014). *The Sound Effects Bible*. Michael Wiese Productions.

EDICIÓN

Dmytryk, E. (2018). *On Film Editing: An Introduction to the Art of Film Construction*. Routledge.

Murch, W. (2001). *In the blink of an eye: A perspective on film editing* (2da ed.). Silman-James Press.

Wadsworth, C. (2015). *The Editor's Toolkit*. Routledge.

AUTOAYUDA

Grant, H. (2021). *Los 9 secretos de la gente exitosa*. Reverté Management.

Kiyosaki, R. T. (2022). *Rich Dad Poor Dad* (25th Anniversary edition). Plata Publishing.

Peterson, J. (2021) *Beyond order 12 more rules for life*. Portafolio / Penguin.

Samsó, R. (2019). *El Poder de la Disciplina*. Ediciones Instituto Expertos.

Sarno, J. E. (1999). *The Mindbody Prescription*. Warner Books, Inc.

Tracy, B (2015). *Liderazgo*. HarperEnfoque.

Tracy, B (2015). *Motivación*. HarperEnfoque.

ARTÍCULOS

Beggs, S. (2015). *How Star Wars Began: As an Indie Film No Studio Wanted to Make*. Vanity Fair.

Delahunty, S., Coleman, L., & O'mahony, D. (2019). *Student film-makers handcuffed by armed police while making movie on streets of London*. The Standard.

Hernández, A. M. (2018). *Principios De Desarrollo Para Productores Independientes*. Tesis de Maestría, Atlantic University. Centro De Recursos Para La Información, Atlantic University.

Estela, S. (2015). *Cine Puertorriqueño: El rol del cine en la educación y la formación de espectadores*. Revista del ICP, 3(2), 155-164.

Eugene, A. R. & Masiak, J. (2015). *The Neuroprotective Aspects of Sleep*. MEDtube Science 2015, Mar 3(1), 35-40.

Fleming, M. Jr. (2020). *'Mean Streets,' 'Taxi Driver,' 'Raging Bull,' 'Goodfellas' &*

'The Irishman:' Martin Scorsese Talks His Great Robert De Niro Films. Deadline.

Guide To The Guild. (2019). Writers Guild of America West

How many movies does Hollywood make a year? – The Answer. (2021). Glitterati lLobotomy.

Moviegoing Trends & Insights. (2023). Fandango.

Rogers, M. (2023). *The curse of winning the Super Bowl coin toss*. Fox Sports Insider.

Romano, A. (2017). *The Room: how the worst movie ever became a Hollywood legend as bizarre as its creator*. Vox.

The future of cinema, according to Steven Spielberg. (2024). Pirelli & C.S.p.A.

VIDEOS

Academy of Achievement of Achievement. Academy of Achievement. (2016). *George Lucas, Academy Class of 1989, Full Interview*. Youtube.

BBC TV. TaggleElgate. (2013). *Alfred Hitchcock 1960 BBC TV interview*. Youtube.

Beck, E. Indy Mogul. (2007). *Fake Heart, Beating Heart, Valentine's Day : BFX*. Youtube.

Cameron, J. Avatar. (2021). *James Cameron's Avatar Q&A*. Youtube.

Epicurious. (2018). *50 People Try to Peel an Egg | Epicurious*. Youtube.

Festival de Cannes 2018. Peralta R. R. (2018). *Christopher Nolan Masterclass: Festival de Cannes 2018*. Youtube.

Rolfe, J. Cinemassacre. (2017). *Top 50 Shitty Shark Movies*. Youtube.

Simms, D. (2021). *3 Years Living In My Jeep* (Q&A). Youtube.

Stanek, A. Bon Appétit. (2019). *Every Way to Cook an Egg (59 Methods) | Bon Appétit*. Youtube.

PELÍCULAS

Abrams, J. J. (2015). *Star Wars: The Force Awakens*. Walt Disney Studios Motion Pictures.

Anderson, W. (2009). *Fantastic Mr. Fox*. 20th Century Studios.

Anderson, W. (2014). *The Grand Budapest Hotel*. 20th Century Studios.

Anderson, W. (2018). *Isle of Dogs*. Fox Searchlight Pictures.

Avati, A. Cinesite. (2013). *Beans*. Youtube.

Bay, M. (2011). *Transformers: Dark of the Moon*. Paramount Pictures.

Cameron, J. (2009). *Avatar*. 20th Century Studios.

Colón, J. (2012). *I Am a Director*. Spanglish Films

D'Avella, M. The Minimalist. (2016). *Minimalism: A Documentary About the Important Things*. Youtube.

Franco, J. (2017). *The Disaster Artist*. A24.

Griffith, D. W. (1915). *The Birth of a Nation*. Epoch Producing Corporation.

Haesaerts, P. (1949). *Bezoek aad Picasso*. Eyeworks Film & TV Drama.

Hernández, A. M. (2018). *GEMA*. Vimeo.

Hernández, A. M. (2022). *The Biggest Dream*. Luminne Productions LLC.

Hitchcock, A. (1958). *Vertigo*. Paramount Pictures.

Jackson, P. (1976). *The Valley*. WingNut Films.

Jackson, P. (1987). *Bad Taste*. WingNut Films.

Jackson, P. (1992). *Valley of the Stereos*. WingNut Films.

Jackson, P. (2005). *King Kong*. Universal Pictures.

Jackson, P. (2009). *District 9*. Sony Pictures.

Jackson, P. (2015). *The Hobbit: The Battle of Five Armies DVD*. Warner Bros. Pictures.

Jackson, P. (2018). *Mortal Engines*. Universal Pictures.

Jackson, P. (2021). *The Lord of the Rings Trilogy*. New Line Cinema.

Kahrs, J. (2013). *Paperman*. Walt Disney Animation Studios.

Kershner, I. (1995). *Star Wars: The Empire Strikes Back. Star Wars*. 20th Century Studios.

Kubrick, S. (1968). *2001: A Space Odyssey*. Metro-Goldwyn-Mayer.

Kubrick, S. (1980). *The Shining*. Warner Bros.

Kubrick, S. (1987). *Full Metal Jacket*. Warner Bros.

Lucas, G. (1977) *Star Wars: New Hope*. 20th Century Studios.

Lucas, G. (2005). *Star Wars: Episode III – Revenge of the Sith*. 20th Century Studios.

Matanick, N. (2013). *ReMoved*. Vimeo.

Méliès, G. (1902). *El Viaje a la Luna*. Star-Film

Nolan, C. (2010). *Inception*. Warner Bros.

Nolan, C. (2014). *Interstellar*. Paramount Pictures.

Nolan, C. (2023). *Oppenheimer*. Universal Pictures.

Paik, N. (1995). *Electronic Superhighway*. Smithsonian American Art Museum.

Rodriguez, R. (1996). *From Dusk Till Dawn*. Miramax.

Rodriguez, R. & Miller, F. (2005). *Sin City*. Miramax.

Russo, A. & Russo, J. (2018). *Avengers Infinity War*. Walt Disney Studios Motion Pictures.

Scott, P. (2016). *Resident Evil: The Last Chapter*. Sony Pictures.

Spielber, S. (1975). *Jaws*. Universal Pictures.

Spielber, S. (1993). *Jurassic Park*. Universal Pictures.

Stirling, M. Save The Children. (2014). *Most Shocking Second a Day Video*. Youtube.

Tarantino, Q. (1992). *Reservoir Dogs*. Miramax.

Villeneuve, D. (2013). *Prisoners*. Warner Bros.

Villeneuve, D. (2016). *Arrival*. Paramount Pictures.

Villeneuve, D. (2017). *Blade Runner 2049*. Warner Bros.

Wiseau, T. (2003). *The Room*. TPW Films.

Zemeckis, R. (1989). *Back to the Future Part II*. Universal Pictures.

EL ÍNDICE

A

Actuación . 90
Agenda . 59
Apertura . 92
Asistente de Producción . 96
Audición . 69
Audio digital . 136

B

Bit . 137
Bloqueo . 90
Búsqueda de locación . 70

C

Cámara . 86
Campamento . 99
Casa productora . 50
Cine . 27
Cineasta . 27
Cinematografía narrativa . 86
Claqueta . 92
Cliente . 55
Códec . 138
Compañía . 50
Composición . 90
Contraluz . 93
Coordinador de producción . 97
Co-productor . 53
Corrección de color . 132
Cortometraje . 154
Creación de contenido . 161
Cuadro . 135

D

Demográfico .. 144
Desarrollo ... 49
Desenfoque de movimiento 87
Diafragma ... 92
Director ... 64
Director de arte .. 91
Director de cine .. 90
Director de fotografía 91
Diseñador de producción 90
Diseñador de sonido ... 93
Distribuidor ... 55
Documental .. 158

E

Edición ... 127
Editor .. 128
Editor de audio .. 133
Editor de video .. 132
Encuadre .. 88
Equipo trabajador .. 72
Escenario .. 100
Escenografía .. 91
Estudio .. 50
Explotación .. 139

F

Ficción .. 156
Financiador ... 56
Flujo de trabajo ... 130
Fotografía .. 86
Fotografía principal .. 85
Fotogramas ... 86
Frecuencia de bits .. 138

Frecuencia de cuadros por segundo 137
Frecuencia de muestreo por segundo 137

G

Ganancia ... 136
Género cinematográfico .. 66
Gerente de producción ... 63
Grabación ... 85
Guion ... 59
Guion gráfico .. 90
Guionista ... 60

H

Herramientas de producción 74

I

Iluminista .. 92
Ilustrador ... 90
Industria cinematográfica 54
Insonorización .. 100

L

Largometraje .. 155
Locación .. 70
Luz de relleno .. 93
Luz principal ... 93
Luz verde ... 50

M

Muestra cinemática .. 163
Mundo Real .. 88
Música en vivo .. 86

N

Narrador .. 27

O

Objetivo .. 91
Oficina ... 98

P

Pantalla .. 88
Pantalla grande ... 86
Patentes .. 86
Película .. 86
Píxel .. 137
Planos .. 88
Post-producción .. 127
Pre-producción .. 64
Presupuesto ... 59
Previsualización .. 79
Primer asistente director 105
Producción .. 29
Producción virtual 101
Productor ... 30
Productor asociado .. 53
Productor de línea .. 89
Productor ejecutivo 53
Productor independiente 50
Progresión Visual ... 88
Proyecto cinematográfico 29

R

Rango dinámico ... 137
Reemplazo de diálogo automatizado 133
Relación dimensional 136
Resolución ... 137

Retorno de inversión .. 30

S

Sensor .. 92
Sonido .. 86
Sonido diegético .. 134
Sonido directo .. 94
Sonido no diegético ... 134
Sonido óptico ... 86
Supervisor de guion ... 90
Supervisor de post-producción 129

T

Talento ... 67
Tira de película .. 86

U

Unidades de trabajo ... 89

V

Valor de producción ... 30
Velocidad de obturación 87
Videoarte .. 162
Videocámaras ... 87
Volumen .. 94

LOS RECURSOS
REDES - TUTORIALES - PODCAST - LIBROS

CONECTA CON EL AUTOR

Interactúa con el Prof. Andrew Hernández en sus redes sociales y participa de sus charlas, talleres y exhibiciones.

Mantente actualizado con videos educativos siguiéndolo en youtube y descubre magníficas ideas para acercarte a la pantalla grande.

@andrewhernandez

REGÍSTRATE EN
NUESTRA BASE DE DATOS

Mantente actualizado con
novedades informativas y futuras lecturas educativas

No te pierdas la experiencia completa de

CINEASTA - GUIONISTA - DIRECTOR - PRODUCTOR

NO TE QUEJES Y GRABA

MATRICÚLATE EN
NUESTROS CURSOS VIRTUALES

Clases comienzan en enero y agosto.

ANDREW HERNÁNDEZ

THE FILMMAKER'S ROOM

Si participas en la industria del cine con producción de video, en proyectos cinematográficos o en festivales de cine, escucha a nuestro podcast de cineastas:

Es una comunidad de soporte y ayuda al cineasta donde ofrecemos: consejos, actividades, certificaciones, noticias, audiciones y colocaciones.

Únete a nuestro grupo privado en Facebook:
The Filmmaker's Room

RESERVA UNA CONFERENCIA

¿Estás en busca de un mentor para tu convención, taller o seminario?

El Prof. Andrew Hernández estará encantado de ayudarte y ser parte de tu evento especial.

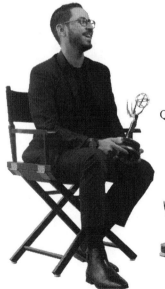

Quiero hablar contigo de cine... Comunícate para una consultoría gratis a mi correo electronico:

andrewhernandezfilm@gmail.com

EL CUADERNO

IDEAS

ANDREW HERNÁNDEZ

IDEAS

IDEAS

ANDREW HERNÁNDEZ

IDEAS

IDEAS

ANDREW HERNÁNDEZ

IDEAS

IDEAS

ANDREW HERNÁNDEZ

IDEAS

IDEAS

ANDREW HERNÁNDEZ

IDEAS

IDEAS

ANDREW HERNÁNDEZ

IDEAS

CALENDARIO

MES:					AÑO:		
DOMINGO	LUNES	MARTES	MIÉRCOLES	JUEVES	VIERNES	SÁBADO	

METAS:

Dibuja o pega estrellitas en tus metas cumplidas.

ANDREW HERNÁNDEZ

CALENDARIO

MES:				AÑO:		
DOMINGO	LUNES	MARTES	MIÉRCOLES	JUEVES	VIERNES	SÁBADO

METAS:

CALENDARIO

MES:				AÑO:		
DOMINGO	LUNES	MARTES	MIÉRCOLES	JUEVES	VIERNES	SÁBADO

METAS:

CALENDARIO

MES:				AÑO:		
DOMINGO	LUNES	MARTES	MIÉRCOLES	JUEVES	VIERNES	SÁBADO

METAS:

CALENDARIO

MES:

AÑO:

DOMINGO	LUNES	MARTES	MIÉRCOLES	JUEVES	VIERNES	SÁBADO

METAS:

CALENDARIO

MES:

AÑO:

DOMINGO	LUNES	MARTES	MIÉRCOLES	JUEVES	VIERNES	SÁBADO

METAS:

CALENDARIO

MES:				AÑO:			
DOMINGO	LUNES	MARTES	MIÉRCOLES	JUEVES	VIERNES	SÁBADO	

METAS:

CALENDARIO

MES:

AÑO:

DOMINGO	LUNES	MARTES	MIÉRCOLES	JUEVES	VIERNES	SÁBADO

METAS:

CALENDARIO

MES:

AÑO:

DOMINGO	LUNES	MARTES	MIÉRCOLES	JUEVES	VIERNES	SÁBADO

METAS:

CALENDARIO

MES:

AÑO:

DOMINGO	LUNES	MARTES	MIÉRCOLES	JUEVES	VIERNES	SÁBADO

METAS:

CALENDARIO

MES:

AÑO:

DOMINGO	LUNES	MARTES	MIÉRCOLES	JUEVES	VIERNES	SÁBADO

METAS:

CALENDARIO

MES:				AÑO:		
DOMINGO	LUNES	MARTES	MIÉRCOLES	JUEVES	VIERNES	SÁBADO

METAS:

Made in the USA
Columbia, SC
14 September 2024